U0042292

佛教美術全集 〈伍〉

吳　健　◆　攝影

敦煌佛影

藝術家 出版社

【目錄】

序 〈樊錦詩〉

再創石窟藝術輝煌 〈文／吳健〉

佛教美術重鎮敦煌 ………………… 八

石窟藝術的發展 …………………… 八

中國式佛教美術的興盛 …………… 八

佛教造像雕塑空前浩大 …………… 一〇

佛教思想和藝術形式的世俗化 …… 一二

晚期莫高窟石窟建築 ……………… 一四

石窟攝影開創石窟藝術弘揚之路 … 一六

石窟攝影表現主旨 ………………… 一八

營造宗教特色和藝術感染力的石窟氛圍 … 二〇

拍攝彩塑佛像的靈魂 ……………… 二二

佛教尊像的選題攝影 ……………… 二四

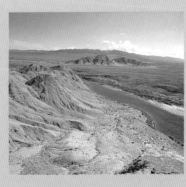

光線與彩塑佛像攝影 ……………… 二六

異彩紛呈的敦煌壁畫 ……………… 二八

石窟攝影是藝術的再創作 ………… 三〇

從敦煌藝術看佛畫的形式和流派 〈文／金維諾〉 …… 三六

敦煌彩塑的發展 …………………… 三八

敦煌壁畫的諸相 …………………… 四八

佛畫的形式和流派的影響 ………… 六〇

吳派與周派 ………………………… 七〇

敦煌千佛洞的壁畫與佛像雕塑 〈文／蘇瑩輝〉 …… 七八

敦煌千佛洞的壁畫藝術 …………… 七八

敦煌千佛洞壁畫風格內容 ………… 八〇

敦煌千佛洞的佛像雕塑 …………… 八六

敦煌千佛洞佛像雕塑的分布 ……… 九〇

敦煌千佛洞藝術之研究 …………… 一九八

圖版索引 …………………………… 二〇四

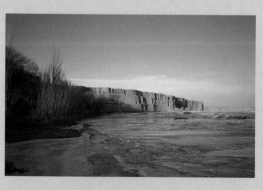

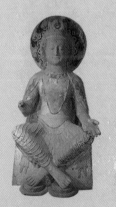

〈序〉

介紹中華民族引以為榮的敦煌石窟藝術攝影作品《敦煌佛影》即將付梓，我由衷地祝賀台灣藝術家出版社為弘揚敦煌藝術出版此書所作的一切努力。

位於中國西部甘肅省河西走廊西端的歷史文化名城——敦煌，迄今已有兩千多年的歷史。漢唐時代的敦煌，是古代的「絲綢之路」，總結中西交通的「咽喉之地」，向東經過河西走廊，直達京城長安、洛陽，向西經過玉門關、陽關，經塔里木盆地南北兩路，越蔥嶺（今帕米爾），過中亞、西亞，遠達羅馬。重要的地理位置使敦煌成為歷史上中國與西域進行政治往來、商業貿易、文化交流的重鎮。在東西文化不斷交融過程中，產生了以莫高窟為代表的一批佛教石窟。

敦煌石窟，是敦煌地區石窟之總稱，包括敦煌市的莫高窟、西千佛洞、安西縣的榆林窟、東千佛洞、蕭北縣的五個廟石窟。上述石窟雖然規模大小懸殊，但地望相連，同在古敦煌郡境內，石窟的題材內容和藝術手法相近，統屬同一個文化藝術範疇，通常將它們統稱為敦煌石窟。

敦煌石窟中首推歷史文化遺產莫高窟。它位於敦煌市東南二十五公里的鳴沙山東麓，前臨宕泉、東向祁連山支脈三危山。全長一六八〇米，自前秦建元二年（三六六）始創，經北涼、北魏、西魏、北周、隋、唐、五代、宋、西夏、元修建，歷代開鑿的洞窟鱗次櫛比地密布於高十五至三十米的崖面上。現存洞窟七五三個，其中有彩塑和壁畫的洞窟四九二個，彩塑三千多身，壁畫四萬五千多平方米，木構窟檐五座。莫高窟因歷史悠久、規模宏大、內涵深邃、藝術精美、保存完好而久富盛名，是我國乃至世界佛教藝術的瑰寶，在人類文明史上具有舉足輕重的地位。

敦煌石窟藝術，是集建築、彩塑、壁畫於一體的綜合藝術。它是在繼承漢晉藝術傳統的基礎上，吸收並融合外來藝術的營養，創造出具有中國風格的民族民間佛教藝術。敦煌石窟建築形式，因題材內容之不同而相異，主要有：窟內立方形中心塔柱的塔廟窟，它是西域佛教建築與漢地建築的融合，盛行於北朝，隨著修行的簡化與佛教世俗化，逐漸變化並衰弱；窟內開龕置像的佛殿窟，長盛不衰，佛龕形式隨著佛教民族化逐漸演變，窟內設壇置像的佛壇窟，始於隋盛，盛行於五代和宋，這是石窟建築世俗化、民族化的表現。此外，還有窟內塑造大型佛像的大像窟，窟內鑿小型禪室的禪窟等窟形。

敦煌石窟開鑿於石質疏鬆的礫岩之上，無法精雕細刻，雕像便採用了泥塑彩繪的藝術形式。彩塑為洞窟中的主體，列置於佛龕或佛壇的顯著位置，並和周圍壁畫相結合，組合成內容相連、色彩統一和諧的完整的石窟藝術。彩塑與窟內塑造大型佛像的泥塑和彩繪結合還表現在塑出的形象在塑出的形體上以繪畫技法描繪賦彩，細緻地畫出人體肌膚的彈性，眼眉的表

情，鬚髮的蓬鬆，服飾的輕柔，以體現質感，增強彩塑藝術形象的表現力和感染力。敦煌彩塑多是成組合的群像。

北朝題材有佛、菩薩、弟子，組像三至五身不等；隋唐時期題材得到了擴大，增加了供養菩薩、天王、力士，成組的彩塑，少則七身，多達十一身。還出現了以釋迦牟尼涅盤像為主的舉哀群像。彩塑群像中每個形象的不同姿態和個性，使組像呈現了豐富多樣，群像同處一個佛龕或佛壇，同朝一個方面，圍繞同一個說法和聽法的主題，又使群像高度完整統一。敦煌彩塑具有高度的寫貴技巧，尤其是唐代高超的創造性的技法，通過塑造描繪形象的外部姿態和面部表情，細膩地刻畫形象的精神狀態和內心活動，成功地創造了無數個有血有肉、充滿活力、有獨特性格特徵的完美藝術形象。

壁畫是敦煌石窟藝術的重要組成部分，適於表現複雜場面和豐富內容，窟內在佛龕、四壁和窟頂，布滿了佛教尊像畫、故事畫、經變畫、神怪畫、佛教史蹟畫、供養人畫像、裝飾圖案等色彩繽紛的壁畫，與居於主體位置的彩塑互相輝映，相得益彰。數量巨大，歷時千年繪製的各種故事畫和經變畫，大多依據佛教經典。作為畫家必須按照佛典的內容，以豐富的想像力去創造神的世界，但生活在現實世界的畫家，又不得不以現實生活為依據去表現神的世界。因而，這就使敦煌壁畫的價值具有多元性。就宗教而言，敦煌壁畫是一部內容豐富、歷史悠久的形像佛教的歷史。就畫面客觀而生動地反映古代社會現實生活的各種場景而言，敦煌壁畫則是一部多彩而具形象的歷史。

作為繪畫，浩瀚的敦煌壁畫足以稱得上是一座巨大的繪畫博物館，是中國中古時期繪畫發展史的重要組成部分，在美術史上的價值彌足珍貴，它系統地反映了壁畫藝術的興衰發展與成就、各時代繪畫風格及其傳承演變、民族傳統技法與外來技法相互吸收融合的歷史面貌。

《敦煌佛影》是青年文物攝影家吳健的力作。他畢業於天津工藝美術學院攝影專業，現任敦煌研究院攝錄部副主任、中國攝影家協會會員、中國文物攝影學會理事。多年來從事敦煌石窟藝術攝影工作，又涉及絲綢之路上的石窟藝術、古代遺址與自然風光領域。他已有《中國美術全集·敦煌彩塑》、《中國石窟榆林窟》、《絲路勝蹟》等敦煌石窟藝術的攝影出版物；先後在中國北京、日本新潟縣櫪尾市舉辦過「敦煌藝術攝影展」；創作的〈信仰與追求〉入選第二五屆全國攝影展，〈同心供養〉入選第二屆全國文物攝影展，並獲儕秀獎，〈彌勒勝地〉等十幅作品獲甘肅省青年攝影十佳獎。吳健在攝影工作中善於學習和吸收，勤於觀察與思考，勇於探索與創新。他的攝影作品致力攝影語言與審美意識的緊密結合，尋求佛教藝術形象內在的精神與意蘊。飽含吳健創作情感的《敦煌佛影》，希望得到讀者的歡迎，並不吝指教。

樊錦詩
一九九八年元月於敦煌研究院

【再創石窟藝術輝煌──敦煌石窟佛教造像藝術攝影】

【佛教美術重鎮敦煌】

「石窟藝術」是佛教美術的一種重要形式。西元前後，佛教自印度經西域傳入中國，途經絲綢之路重鎮敦煌，便在此深深地紮下了根，藝術之花在近一千多年的藝術空間裡默默地綻放。

敦煌莫高窟藝術是一個美的多層次組合體，它是由石窟建築、彩塑和壁畫三種形式構成的。彩塑是石窟中的主題，通常被布置在窟內的顯要位置，但與周圍壁畫和空間建築形式的關係密不可分。把握石窟藝術的規律及特徵，必須從整體角度入手，切不可孤立視之。

南齊謝赫《古畫品錄》一書中講「六法」，其中重要的一點就是「經營位置」。因此，每一個時代，每一個洞窟都是根據當時佛教所傳達的內容、造像的儀軌、模式及藝術手法，決定了該窟的藝術規律和形式。莫高窟自西元三六六年始建，歷經十六國、北魏、西魏、北周、隋、唐、五代、宋、西夏和元代等十餘個朝代的開鑿或重修，現存石窟四九三個。其中，彩塑有二千餘尊，壁畫四萬五千多平方米。綜觀其發展歷史和藝術價值，通常分為早、中、晚三個時期。

【石窟藝術的發展】

早期為石窟藝術的發展期。在石窟造像、壁畫內容和藝術風格上，均受到來自印度和西域文化的影響，中國儒家和道家的文化思想也不同程度地深入

第一部分

● 鳴沙山　敦煌　（上圖）

敦煌境內，東西走向，長達四十公里，最高山峰約海拔一千七百公尺。因終年流沙覆蓋，聚積成山，加之沙內常常發出鼓角震響之聲，因此而得名。

● 三危山　敦煌　（右頁圖）

距敦煌市區東南二十五公里處，綿延數十里石質荒山，山有三峰，因此而得名。山頂有一建築名曰「王母宮」，為一九二八年道士王永金重修。

到佛教儀軌之中，宗教色彩十分崇高濃鬱。它的內容大都以佛本生故事內容為主。佛教內容為「因果報應」、「孝道」題材，建築形式多為四面開龕的中心塔柱及人字披頂，繪畫手法質樸、線條粗獷，色彩對比強烈，講究色面積的冷暖運用。

中期的莫高窟藝術可謂鼎盛期。隋唐時代的中國社會政治相對顯得穩定，經濟也空前繁榮，隨著生產力的發展，人民生活安逸，燦爛的隋唐文化在中國大地上競相爭妍，佛教思想進一步深入人心，佛教從崇信轉向為世俗化、實用化和理想化。

【中國式佛教美術的興盛】

隋唐時代的莫高窟藝術，逐漸受到中原式文化的影響而成為「中國式佛教」，石窟壁畫內容也隨之豐富起來。除早期的本生故事畫、佛傳和說法圖題材之外，開始大量出現了經變畫，即變文成為變相繪於牆壁上。經變畫種類繁多，題材廣泛，如「西方淨土變」、「東方藥師變」、「阿彌陀經變」、「觀無量壽經變」、「彌勒經變」、「維摩詰經變」、「涅槃經變」等等。

這些經變畫的共同特點均是對未來的追求，運用圖像展示出一幅幅天地人相呼應的理想極樂世界。

隋唐繪畫技藝高超，線條豁達，色彩雅致，壁畫場面宏偉，內容十分豐富。除佛國眾生之外，帝王、將相、少數民族首領、大臣、高僧史跡以及眾多與老百姓息息相關的生活場景大量湧現出來。如第二二〇窟所繪的〈帝王出行圖〉，藝術手法可與唐代中原畫師吳道子筆下的〈帝王圖〉相媲美。特別是唐代的繪畫，技藝更加嫻熟。流暢的線條在勾勒人物造型的同時，更注重人

鳴沙山風雲　敦煌
鳴沙山中最具有起伏
變化之處，也是遊人
攀登滑沙的好地方。

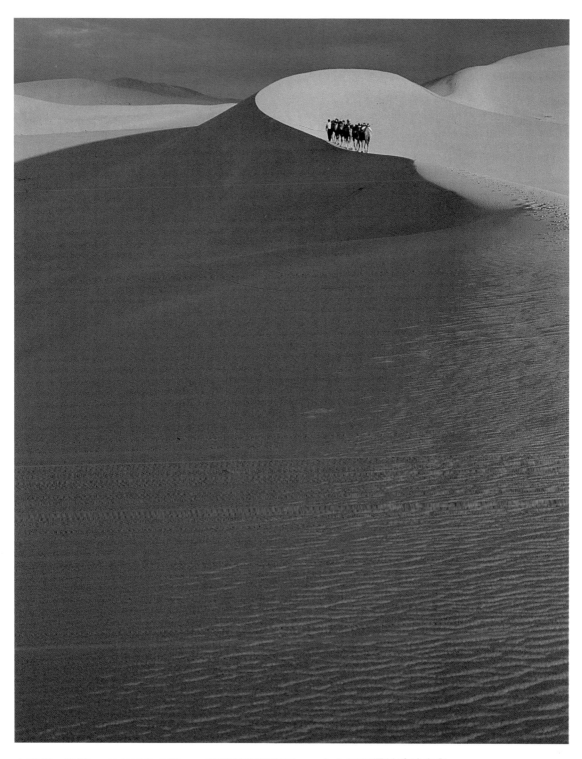

大漠行　敦煌　茫茫沙海之間，二峰駱駝緩緩穿行。一九九三年攝於鳴沙山內。

【佛教造像雕塑空前浩大】

這時期的雕塑藝術造像空前浩大，更注重寫實。因為離開了現實，佛教藝術是不存在的。雕塑造像注重人物比例，神態變化，講究形神兼備，現實中的人成為佛教藝術造像造型的基礎，對完美的追求，成為這時期的審美特徵。

雕塑題材眾多，除佛以外，還有菩薩、弟子、天王、力士等，佛的形像莊重、神威；菩薩則慈悲、美貌；弟子形像虔誠、善良；而天王力士則孔武威嚴。

在布局形式上，講究對稱性，大小比例適度，位置十分顯要，且與周圍壁畫內容相互聯繫，相輔相成。

隋唐時代建築風格大部分是典型的中原式，特別是唐代，方形殿堂窟成為主體建築形式。這種建築通常正壁開龕，其它三壁及龕壁全繪壁畫，頂部大都為覆斗形藻井，飛天、動物、植物、幾何紋等紋樣組成的各種絢麗多彩的圖案裝飾，使石窟藝術錦上添花。高度的藝術表現力，創造了石窟藝術輝煌燦爛的理想境界。

晚期的莫高窟藝術，以開鑿大型洞窟和繼承、重修前代洞窟為特點。五代、宋以來，隨著海上絲綢之路的開通，政治文化中心及商貿活動向東南沿海轉移，西北古絲路相對封閉，莫高窟藝術走向了沒落期，至元代劃下了一個句號。

【佛教思想和藝術形式的世俗化】

物內心的刻劃和情態的描寫，可謂入木三分。眾多優雅的音樂舞蹈場面，給石窟內容增添了無窮的光彩。

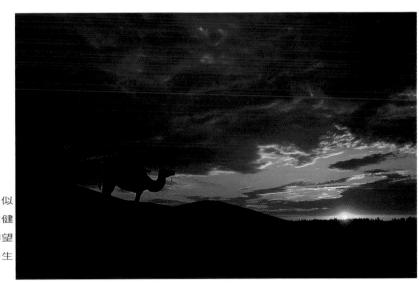

駝影　敦煌
暮色下的孤駝，似乎並不孤獨，雄健的身軀，昂首仰望，體現了頑強的生命活力。

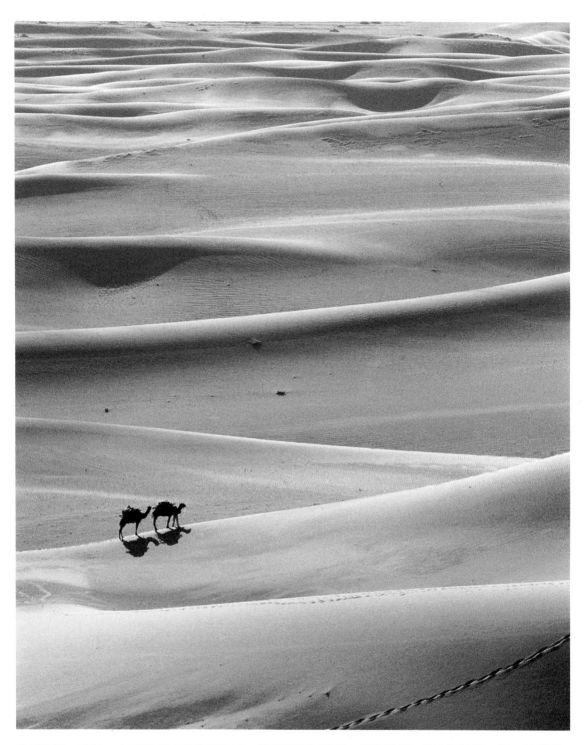

漠海方舟　敦煌　由於常年定向風的吹拂，使沙漠表面掀起一道道沙樑，如大海波濤一般，捲起陣陣浪花，駝影漂浮其上，漠海行舟。

這時期的佛教思想和藝術形式更加世俗化。由於敦煌地處西北邊陲，當時

吐蕃、西夏、蒙古等少數民族政權的相繼建立，以及地方勢力、世俗文化對

莫高窟的影響頗大。在崇敬禮佛的前提下，更加突出人的價值，供養人在窟

中形像巨大，有的超過佛像，以示家族及地方勢力；有些石窟成了家廟，甚

至世襲，幾代人都在此「一心供養」，而欲求「功德無量」。由於少數民族

統治者十分篤信佛教，宗教的統治地位則十分明顯。少數民族文化和漢文化

有機的結合，形成了具有濃鬱地域特色的佛教文化，並在石窟這個特有的藝

術空間內表現出來。

　　特別是元朝，表現密宗內容的藏傳佛教藝術文化，有著鮮明的個性，如壁

畫「曼陀羅」、「壇城」、「白度母」、「綠度母」、「歡喜金剛」等尤為

明顯。這些畫面題材新穎、構圖別致，方圓相間、疏密有致，繪畫色彩渾厚

素雅，以青綠色為主色調，給人一種環境地域之美感。晚期的石窟藝術，除

莫高窟以外，敦煌周邊的一些石窟，如榆林窟西夏時代的第三窟，元代第四

窟，東千佛洞西夏第二窟等，都是這時期佛教藝術傑出的代表作，它們與莫

高窟晚期藝術一脈相承，互相補充，組成了一個豐富多彩的藝術體系。

《晚期莫高窟石窟建築》

　　建築有兩個屬性，一是科學性；二是藝術性。科學性則是建築的基礎。晚

期莫高窟的石窟建築，講究宗教的實用性。建築形式較前代有所改觀，一般

石窟空間面積頗大，如莫高窟第六一窟、第九八窟、第五五窟、第十六窟等

等。這種洞窟形制，通常中央設馬蹄形佛壇，壇上有一背屏直接連結窟頂，

人們可以圍繞背屏四通八達。因石窟空間面積大，再繪上許多巨幅經變畫，

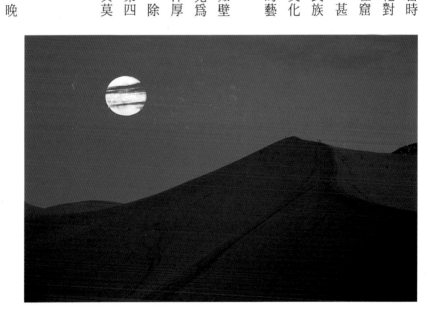

● 戈壁落日　敦煌　（上圖）
一望無際的戈壁落日景象，更具西北特色。正如古人詩中「大漠孤煙直，長河落日圓」之意境寫照。
● 沙漠中秋　敦煌　（右頁圖）
一九九五年中秋夜攝於敦煌鳴沙山。畫面形式活躍，旨在表現一種神秘、寧靜的沙漠意境。

使立體與平面完美統一，氣勢宏大，十分壯觀。

藝術是隨社會發展而發展的。晚期的莫高窟藝術，除少數洞窟以外，其藝術價值與早期石窟，特別是與鼎盛時期的隋唐石窟藝術相比大為遜色，敦煌佛教藝術也由此從底谷走向終結。

一九〇〇年（光緒二十六年），當時的莫高窟住窟道士王圓籙，在清理第十六窟甬道積沙時，偶然發現一個藏有四萬多件古代文獻的密室，後稱為「藏經洞」。敦煌「藏經洞」的發現，可謂為本世紀考古學上一次重大的發現，消息傳出，舉世震驚。一些所謂的西方探險家紛紛湧入敦煌，利用各種卑劣手段，使大批的珍貴文物紛流域外，敦煌文化由此而遭到了一場浩劫，令國人無不深感遺憾。

綜觀莫高窟，自四世紀至十四世紀開鑿創造的這些石窟藝術，構成了一部可歌可泣的歷史與藝術的發展史。它歷史悠久、內容豐富、規模宏大、技藝精湛，是人類文明史上不可多得的一個偉大創舉，一個偉大奇蹟。

【石窟攝影開創石窟藝術弘揚之路】

為了繼承、保存這一珍貴的古遺產，進一步弘揚敦煌石窟藝術，運用當今多種多樣的宣傳媒體及方式，向世人更全面、更深入地介紹莫高窟。其中，石窟攝影就是一個重要的藝術媒介，它開創了一條石窟藝術的弘揚之路。

「攝影」一詞英文為 photograph，係由希臘文 phos 和 Grapho 兩字組合演變而成。phos 是「光」的意思，Grapho 是「描繪」的意思，二者合起來就是用光來描繪。

攝影術自一八三九年法國人達蓋爾發明以來，不過一百五十年的歷史，但

● 藍天、白雲、紅柳　安西　（上圖）

紅柳是西北戈壁沙漠中一種生命力極強的植物。每當深秋，樹葉均成紅色，造型特別，景色壯觀。

● 戈壁旋風　敦煌　（右頁圖）

由於強風的對流，夾雜著風沙，使空曠的戈壁灘上形成了一種氣流旋渦現象，一九九四年攝於甘肅省敦煌市境內。

它是隨科學技術的發展而發展。攝影是一門造型藝術，人們可以運用這種現代手法去記錄現實、創造美，給人一種獨特的審美情趣。攝影創作是創造性的藝術表現，即攝影師根據自己的構思，在深入生活的基礎上，對現實中的一些素材進行選擇和提錬，並運用攝影造型手法，塑造出攝影的形像。

石窟攝影屬文物攝影之範疇，但它無窮的表現力又區別於一般文物攝影，有自身的特點。石窟攝影一方面表現文物的科學價值，另一方面則要表現文物的藝術性，二者相輔相成。

【石窟攝影表現主旨】

石窟攝影主要表現對象是石窟的建築、彩塑和壁畫，以及其相互間的關係。

因為敦煌石窟藝術是一個有機的整體，石窟的建築形式，決定了窟內的整體布局和空間結構。建築包括空間建築和主體建築，空間建築是指石窟的面積和形制，如長方形窟室、正方形窟室、人字披式樣、覆斗形頂、甬道及前後室窟形等·；而主體建築是指窟內的主要建築式樣，如中心柱、佛壇、背屏、佛龕等。石窟建築攝影旨在表現窟室的空間結構、各個部位間的關係以及室內氣氛和宏觀場景。

首先，要把握空間與主體的關係。在拍攝中心柱形制的窟形時，畫面主體部分應是中心塔柱。中心柱通常與人字披窟頂相連接，四個開龕，為早期石窟建築藝術的獨特形式。它的作用除佛教特定的宣傳內容及涵義以外，又是石窟的重心支撐部位，屬中心環節。在攝影構圖時，首先要考慮「中心」這個概念，然後以「中心」向四周延伸，由於平面與立體的交叉，形成了一個視覺透視，從而表現出石窟內的空間及部位間的關係，取景角度要平穩，講

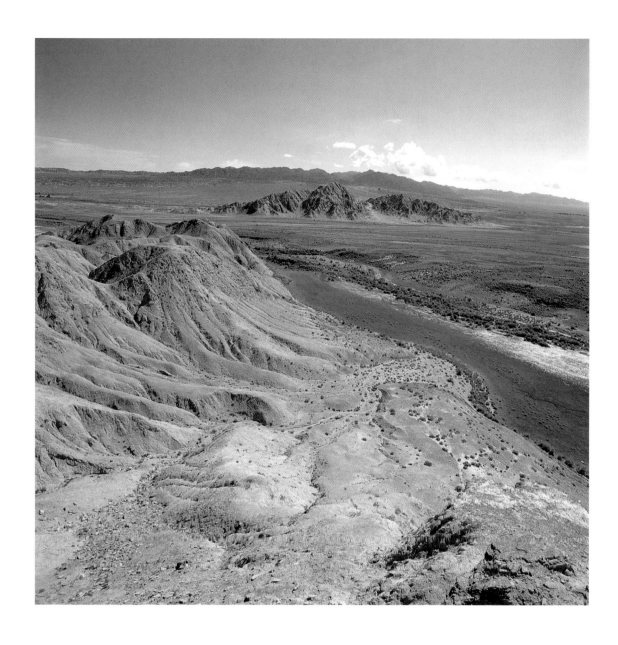

● 戈壁綠州　安西　（上圖）

戈壁荒山處，一簇簇綠草，給這裡的人們及畜牧業帶來勃勃生機。

● 宕泉河　敦煌　（右頁圖）

今名爲大泉，發源於莫高窟東南四十里處的高泉，由眾多泉水匯集而成，流經莫高窟前。終年清波
逐流，風景怡人，屬莫高窟勝景之一。

【營造宗教特色和藝術】
【感染力的石窟氛圍】

如何營造一個有宗教特色和良好藝術感染力的石窟氛圍？是攝影家們不斷探索的一個重要課題，而完成這個課題的重要基礎，就是攝影的造型手段。

「攝影是光的詩篇」，光賦予大地生命和色彩。攝影的造型因素是光，石窟攝影所運用的光源，通常以自然光和人造光二種光源為主。光的會聚與散射，形成了強烈的對比關係，它同人的視覺注意力的聚散成正比。每當人們參觀石窟以後，常常會激動不已的說：「莫高窟藝術確實金碧輝煌。」云云，其實，當你邁步剛走進石窟時，首先感受不到什麼「輝煌」，而是僅僅能看到石窟內的一個「突出物」，也許是中心柱，也許是佛龕或背屏什麼的，隨著視覺瞳孔的放大和對光線的逐漸適應，或通過一些局限地照明方式，才能看清楚除此以外的其它內容和色彩等等。因為這些藝術出自室內而不在室外。

古代藝術大師們在繪塑藝術作品時，就是在這種特殊的環境中和特定的光線條件下所完成的，他們的藝術成就也只能在這個氛圍中展現。因此，當人們一開始能感覺到的這個「突出物」，也就是石窟建築的主體，由於它們的布局位置相對特殊和光的作用比較明顯而形成的視覺上的先知。而其它隱約可見的壁畫線面及窟頂地面作為背景烘托了這個主體，透發出一股神秘而又雄厚地氣息，這就是石窟藝術的空間氣氛。這也是攝影藝術所追求的一種直

究縱深效果，避免畫面傾斜造成的視覺誤差。如果拍攝以方形洞窟為主的洞窟形制時，主體部分應該是洞窟內正壁中的佛龕及造像，它透視中心的會聚點應該是佛龕，同時，在較大程度上展示其它幾個面。

●戈壁紅柳　安西　（上圖）

暮色下的紅柳叢，紅綠相間，景色美麗，一望無際。一九九四年攝於甘肅省安西縣踏實鄉。

● 牧羊曲　肅北　（右頁圖）

戈壁有草之處，便是生靈棲息之地。一九九四年攝於甘肅省肅北縣石包城內。

觀效果。光線的明暗變化，引起空間的縱深變化，攝影的虛實對比和線條對比，則產生強烈的模糊透視和形體透視，從而展現出不同的空間張力，使人在有限的空間內，感受到一個無限的藝術遐思和聯想。

【拍攝彩塑佛像的靈魂】

莫高窟彩塑，是石窟內的主題。塑像質地為泥塑，並在其上敷彩而成。拍攝彩塑的靈魂不僅僅是表現其形，而還要表現其神。「形」是雕塑的造型；而「神」是雕塑的神態，神態是通過姿態和面部表情來傳遞的。前者是具象的，而後者是抽象的。由於彩塑的造型基礎是現實生活中的人，尤其在隋唐時代，雕塑藝術達到了空前的巔峰，對雕塑的塑造更加逼真，更注重其比例和形態以及表情的刻劃，可謂栩栩如生。

為了拍攝一幅出色的雕塑作品，攝影選擇的角度和光線的適用十分重要。因為彩塑造像是為佛教服務的，是嚴格按照佛教儀軌去營造和安排布局的，有著嚴格的秩序和規律。為了弘揚佛法，便於人們朝拜，使人們在崇信中能感受到佛國眾生一系列的「喜」、「怒」、「哀」、「樂」之情，藝術工匠們在塑造時更加注重其「教化」目的。所以，當你在佛龕前以跪姿仰目觀望，就會發現眾生像的目光會聚點均在你一人身上，所有的情緒變化都會在一個視覺角度上集中體現（這裡指群像）。也許這就是所謂佛教至高無上、神力的表現吧。

彩塑攝影，首先要考慮塑像的整體構成，而這個整體常常又與周圍的壁畫成為一個有機的組合體。在拍攝過程中，無論是表現群像還是反映尊像，都應有一個良好地構思，形象思惟是受作者世界觀的指導和支配。藝術修養、

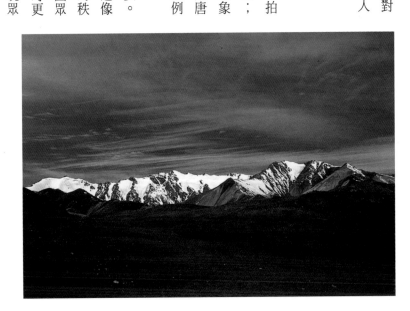

● 綠色的希望　肅南　（上圖）

離甘肅省肅南縣西北約二十多公里處，有一片天然風化雨蝕的山崖，呈褐紅色，常年寸草不生。主要有震旦系火山岩、灰岩、片麻岩及大理岩等組成。而山下的農田卻鬱鬱蔥蔥，一派豐收景色，與之形成強烈的對比。

● 祁連雪山　酒泉　（右頁圖）

祁連山，為中國著名的大山脈之一。位於甘肅省西北部，青海省北部，東西走向，長一千二百公里，寬三百至四百公里，海拔四千至五千公尺，山頂終年積雪，宰吾結勒（團結峰）海拔五八〇八公尺，為祁連山最高峰。它是河西走廊農牧業和人民生活的重要水利資源。一九九七年攝於甘肅省酒泉地區境內。

創作經驗對正確運用形象思惟是有積極助益的，形象思惟和邏輯思惟，都不能脫離現實，只是捨棄了那些純粹偶然的、次要的和表面的東西。

畫面的布局，應根據主體的需要，經過選擇和必要的安排，使其構成一個比較完美的畫面。攝影構圖過程為：立意、構思、取景、剪裁和後期加工等創作活動，必須符合簡潔、均衡、多樣、統一的原則。

《佛教尊像的選題攝影》

每一尊像的選題攝影，應遵循其在佛教中的地位和作用來把握它的特徵，注重個性的鮮明性和典型性，如佛像，包括禪定佛、交腳佛、立佛、臥佛等多種形式，都是窟內群像中的核心，以正面姿態出現。

由於佛是主宰，其法度無比，普照眾生，造型特徵莊重、和藹、自然、脫俗；

而菩薩造像通常以「脅侍」位於佛兩側，如觀音、大勢至、文殊、普賢菩薩等等，其造型千姿百態、楚楚動人，由於菩薩是美麗與善良、「救諸苦難」的神的化身，人們通常以女的身軀來表現其特徵；佛弟子眾多，石窟內所反映的弟子形象，一般是以「頭陀第一」的大弟子像迦葉和「多聞第一」的小弟子阿難造像恭立於佛的兩旁。其餘的弟子像大都繪於龕壁內，在內容上以求完整，形式上「塑畫統一」，佛弟子的造像形象，更加與現實中的人相近，賦予一種強烈的人情味和親切感。

天王和力士是佛國中的護法神，天王大都身著甲冑，怒目視世，而力士則面貌猙獰，周身肌肉健達，起伏凸凹。天王、力士造型是「力」和「量」的合奏，其特徵威武勇猛，將一切外道或惡鬼置於界外或踩於腳下，無限的陽剛之氣表現地淋漓盡致，通過各種形態對比，使人在感受佛國眾生「善舉」

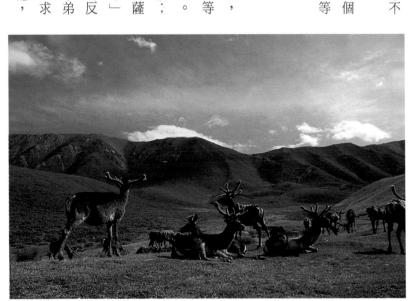

● 黃土塬　西峰　（上圖）
甘肅省面積較大，地質複雜，除戈壁、沙漠、草原、山地以外，還有大面積的黃土，與黃土高原連
爲一體，土深層厚，溝壑縱橫。這張圖片是甘肅省最有地貌特點的黃土塬，它位於西峰市境內的董
志塬。

● 高原鹿場　肅南　（右頁圖）
位於甘肅省肅南縣西南，有一片美麗的山地草場，這裡臨近雪山，水源豐富，草原茂盛，是一個天
然的養鹿場，鹿的種類以馬鹿爲主。

的同時，隱隱透出一種「恐怖」之意。在一定程度上講，石窟彩塑造像，也是一種表現「隱」與「揚」之美的統一體。當然，這裡列舉的只是一種典型場景，並非千篇一律。敦煌彩塑是根據不同時代，不同技藝水平而各有其特色的。

雕塑攝影的角度選擇，一定要把握塑像的造型特徵和動態美，「遠取其勢」、「近取其神」。由於敦煌彩塑大都不是圓雕，而是以半圓雕為主，一半與龕壁相連，加以受窟內其它因素的干擾，我們不能以三百六十度的視角去任意觀察，只能在有限的角度裡去表現它最有特點、最具有審美價值的一面。為了避免在正面取景時彩塑呆板之現象，一般多採用斜側面構圖形式，這樣一方面可以表現彩塑的整體造型輪廓和線條，另一方面也可以表現塑像的「三個面」，在增強立體感和動感的同時，使其構圖具有一定的方向性。

《光線與彩塑佛像攝影》

光線的運用是彩塑攝影的造型手段之一。無論哪一種光，均能使被攝體產生一定的光面，在運用上，有正面光、側面光、背光、頂光和腳光等形式。石窟彩塑造像是擬人化的，不同的光線組合，產生不同的造型效果和豐富的表情變化。在自然光和人造光的條件下，被攝體受光面的亮度較高，陰影面雖不直接受光或較少受光，但由於散射光或輔助光的照射，仍有一定的亮度，因而在同一被攝對象上形成了亮度的差異，這就是光比。它是拍攝彩塑用光的參數之一。光比大，影調比較硬，光比小，影調柔和，這由光質來決定，光質是光的剛柔性質，有聚光和散光二種。明亮直射的光線為聚光，明暗對比強烈，它可以突顯反映出塑像的輪廓線條和造型結構；間接光線為散光，

山韻　夏河
一九九七年攝於甘肅
省夏河縣境內。

河源　瑪曲

黃河發源於青藏高原的巴顏喀拉山北麓，經四川流進甘肅省瑪曲縣境內，構成「九曲黃河第一曲」這裡，河道寬闊，水流湍急清澈，兩岸草原綠茵，牛羊成群，是一個綠色的世界。

光線較爲柔和，它可以使塑像的暗面及背景層次更加豐富。在具體運用時，明快柔和如「薄雲遮日」般的光線，更能傳遞出佛、弟子和菩薩的莊重、和藹、善良的陰柔之美；而對比強烈的影調，會使天王、力士的肌肉更加發達健壯，愈加具有神威和陽剛之氣。這便是「氣韻生動」的攝影美學境界。

影調的變化，引起色彩的色調變化，在色調處理上，應注重人的心理感受和承受能力。冷調和暖調的處理，可以揭示不同人物造像的性格和心態，但不能過分強調主觀色彩意識的運用。

石窟彩塑攝影，除角度和光線運用以外，還必須善加體現它的質地和與背景的關係。彩塑是石窟內的一個組成部分，它之所以有其重要的價值和位置，離不開它所處的特定環境。「環境產生美」，彩塑的背景一般是富有色彩的壁畫，因此，在拍攝彩塑這個主體時，要考慮背景壁畫的處理，主體與背景的關係要恰到好處，既不能忽視背景，亦不能「喧賓奪主」。布光時首先用主光形成格調，再利用輔助光進行修飾，然後利用輪廓光幫助協調，注意使其它光線與主光照射方向一致，力求做到光比適當，光影乾淨和明暗適度自然。

《異彩紛呈的敦煌壁畫》

敦煌壁畫可謂是一個異彩紛呈的彩色世界。它色彩絢麗，富麗堂皇，每一個時代都有一個主色調。現存的莫高窟壁畫，由於年代久遠，時光流失，人爲與自然的損壞，所以我們現在見到的所有壁畫的顏色並非固有色，而是歷史的色彩。

壁畫內容豐富、形式多樣，線條的運用是中國畫的重要特徵，也是敦煌壁

●白石崖　夏河　（上圖）

位於甘肅省夏河縣境內，石灰岩形成的山體，呈東西走向。因石質呈白色，故得此名。

● 雨後　夏河　（右頁圖）

夏河縣甘加草原，氣候變化反覆無常。大雨之後，斜陽復出，草原與天邊架起一道美麗的彩虹。

畫的主要造型手段，除此之外，巧妙運用色彩的暈染和各種色調的渲染，使平面上的壁畫富有層次和立體感，形成了較強的色彩透視效果。

拍攝壁畫，首先必須熟知其內容的完整性和畫面整體結構。如故事畫、佛傳畫的連續性，經變畫的統一性。攝影的布局，要正確把握整體與局部和特寫間的關係，構圖應藝術性地反映不同場景的變化，講究疏密有致，取捨自如。雖說是平面構圖，但壁畫的色面積對比、線條的排列和組合，都能產生愉悅的形式美。攝影的最終畫面效果，與在現場直接面對壁畫的感覺是不同的。因為人們進入洞窟去欣賞一幅壁畫時，受洞窟特有光線、氣氛和環境的干擾，因此，他們所認識到的壁畫內容或某些細節準確以外，其它感受都帶有主觀傾向性，而攝影經立意、構思、布局、後期加工、剪裁以後的圖像，則是具象的、客觀的，有些因為形式感較強，甚至是抽象的。人們看到這些圖片，也許會獲取到更多理性的東西或高品味的鑒賞，這就是攝影藝術獨特功能之所在。

《石窟攝影是藝術的再創作》

敦煌壁畫的攝影基礎是科學性及客觀性。攝影鏡頭中心，即視覺中心，要與壁畫平面相垂直，盡量減少壁畫變形和機械透視，尤其是拍攝一些較大的全幅畫面尤為重要。攝影取景畫面，要準確調整好清晰度，利用相機快門速度與光圈大小等技術因素，控制好景深，以獲取較大的影像清晰範圍。

色隨光變。光源不同，色溫也就不同，所謂色彩的冷與暖，都是由色溫的高與低來決定的。壁畫色彩的正確還原，是通過膠片的正確選擇和在正常的色溫條件下完成的。攝影的光源有自然光和人造光二種，自然光的標準色溫

生靈　安西
一九九七年攝於甘肅省安西縣境內踏實河畔

則岔牧場　碌曲

位於甘肅省碌曲縣東南四十餘公里的山峽谷中。這裡氣候適中，山巒造型獨特，氣勢險峻，樹木茂密，水源豐富，牧業發達，是不可多得的旅遊勝地，素有「小石林」之稱。

是五千五百至五千六百 K；然而人造光（這裡指鎢絲燈）的色溫是三千兩百 K。無論用日光型膠片還是燈光型膠片，去拍攝壁畫或是石窟其它內容，都必須嚴格遵守相應的色溫要求，嚴格控制好曝光量，以及沖洗等重要技術因素，只有這樣，最終的圖片才能達到色彩的平衡。色相、色明度、色飽和度才能逼真再現。

壁畫攝影的用光講究柔和均勻。布光時，注意光的投射方向，防止像場景以外雜光和環境反射光的衍射，所造成的色彩平衡失調和偏色。為避免壁畫表層的金粉、雲母、沙礫粒等物質與反光，光源不宜直射畫面，通常以四十五度角的交叉光來布光。壁畫攝影與石窟建築、彩塑攝影一樣，均是攝影技術和藝術的高度體現。通過攝影的藝術加工，使壁畫大場景氣勢宏偉，局部畫面清晰，特寫畫面富有情緒，楚楚動人。儘管是平面的形象，卻給人一個豐富的藝術想像空間。

綜上所述，石窟攝影是一項藝術活動，是藝術的再創作。它通過平面造型原理，在二度空間的畫面上，運用光線、影調、色彩、構圖等特殊語言，塑造出可視的藝術形象，以表達攝影家的思想情感，使自然美轉化為藝術美。

石窟攝影的藝術表現力是無限的，藝術基於借鑒，貴在創新。在攝影藝術創作的源泉中，攝影藝術家應不斷地去追求、去挖掘、去探索石窟藝術的真諦，給人們帶來更多的審美情趣和美的享受。

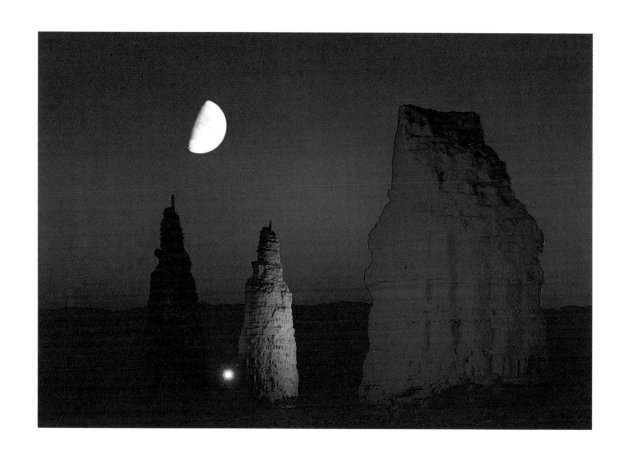

● 月系古剎　敦煌　（上圖）

一九九○年攝於敦煌莫高窟對面戈壁灘上。畫面反映了月光下的三座舍利塔。

● 夕陽　敦煌　（右頁圖）

夕陽下的沙漠，發出金光之色，明暗對比，形成了優美的線、面組合，一串駝隊緩緩進發，給人以積極向上之感。

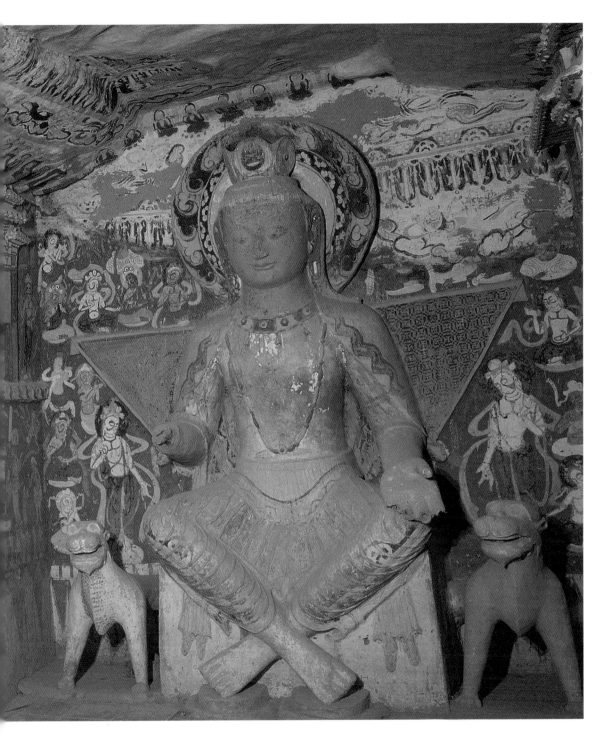

龕為闕形龕，是漢代建築風格。每一龕內，均有造像，大都為交腳菩薩，與主尊風格基本相同。南
北壁龕下繪有大量的故事畫，如：〈釋迦出遊四門〉、〈毘盧舍那王本生〉、〈月光王本生〉等等。

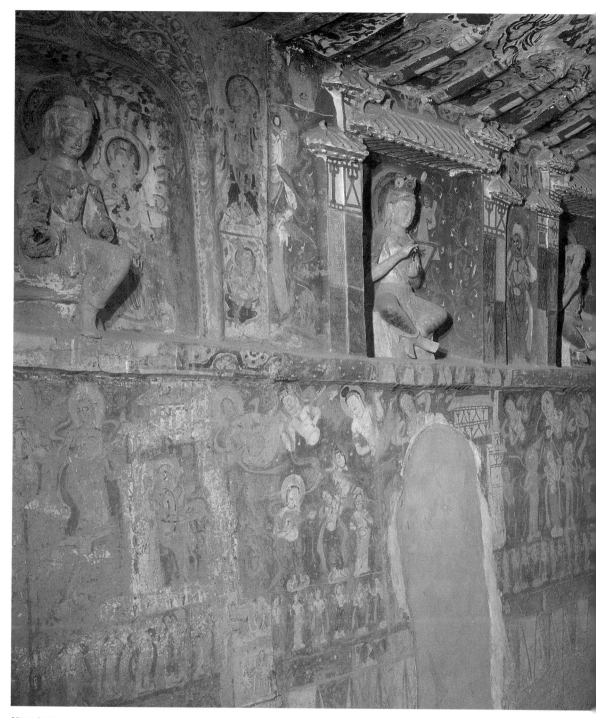

第二部分

● 莫高窟第二七五窟內景，該窟建於十六國北涼時代，為莫高窟最早開鑿的洞窟之一。 河窟呈長方
　形，無前室，窟頂為縱向人字披形，西壁塑主尊交腳彌勒像，南北二壁上部各開三龕，其中有四

【從敦煌藝術看佛畫的形式和流派】

佛教在漢代傳入中國後，經過近兩千年的傳播與發展，在我國的社會歷史條件下生根、繁衍，成為封建社會上層結構的組成部分，在歷史上占有極其重要的地位。佛教的信仰和學說曾經對我國封建時代的社會生活、思想、學術的許多方面產生過深遠的影響。佛教的傳播也利用藝術作為感化群眾與闡釋教義的重要手段，因而，佛教藝術也得以盛行，成為這一時期文化領域的一個重要方面。

寺院為宗教信仰與宗教宣傳的場所，它的建築、雕塑、壁畫是供奉與禮拜的對象，也是宣揚宗教教義與反映當時社會思想的藝術品。

佛教寺院有木構建築，也有磚石結構。儘管遺留下來有千年以上的古代寺院建築，如五台山唐代的南禪寺與佛光寺，但是磚木結構經風雨歲月等自然損耗，保存總是不易的，加上歷史上不斷的戰亂破壞，這方面的遺存就很少了。而石窟寺院是依山鑿造，雖然仍不免遭受自然與人為的災害與破壞，但是遺留下來的，卻是大量的，遺存的藝術品極為豐富。我們從下面這些簡單統計數字，就可以了解到石窟藝術遺存的豐富情況。根據實地調查以及文獻記載的資料，大體可知新疆地區有石窟十六處，河西走廊甘肅一帶有四十五處，陝西也不下三十一處，內蒙、東北地區也有二十二處，而最多的兩省，山西有石窟或摩岩造像共一一四處，四川則達一八二處。每一處，少的數窟（或龕），多的則達到幾十或幾百窟。這些石窟實際上就是成百上千的歷代

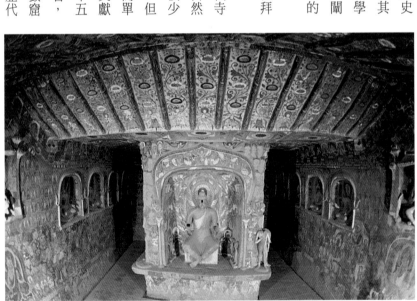

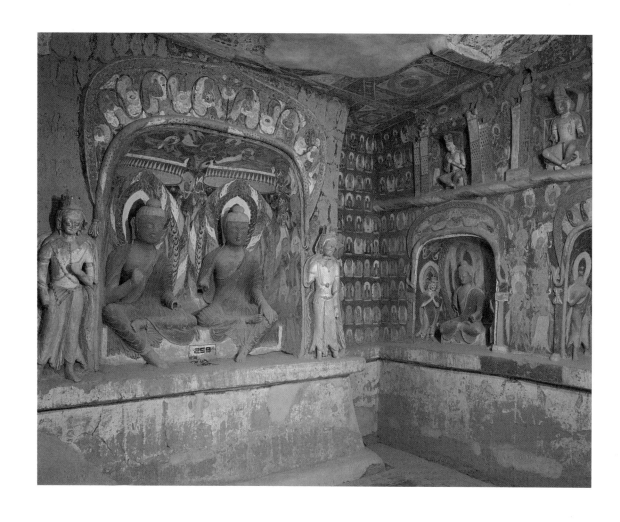

● 莫高窟第二五九窟內景，該窟是現存北魏時期的最早洞窟。西壁為突出半個中心柱形制，龕內塑有釋迦、多寶二佛並坐說法像，龕外兩側塑立菩薩像。窟頂為人字披頂，後為平棊頂。現存北壁有雙層龕，上四龕，下三龕。除一龕殘外，其餘均有佛、菩薩造像。南壁大部分已殘，只存上層二個闕形龕和兩側下一佛龕，亦有菩薩及佛造像，形式與北魏相同。（上圖）

● 莫高窟第二五四窟內景，該窟建於北魏。窟內有象徵佛塔的中心塔柱連接窟頂，四面開龕，供僧侶及信仰佛教的人們繞塔巡禮觀像。窟頂前部為人字披頂，木制斗拱檐枋和脊枋。後部為平棊頂，中心柱東向面龕內塑主尊交腳彌勒佛像。其它三面均開雙層龕，均有塑像。南北兩壁上層亦開龕，塑有禪定像及交腳菩薩等。四壁上部繪有天宮伎樂，其它部位繪有千佛與故事畫等。（右頁圖）

《敦煌彩塑的發展》

敦煌石窟開鑿、繪製所延續的時間長，又由於地區邊遠，幾乎沒有受到戰爭的破壞，遺存下來的窟龕數量多，保存得也比較完好。根據有準確年代、或者經過考察獲得相對年代的作品，可以排比出一千多年藝術發展的系列。

從石窟本身的建築以及壁畫上所提供的建築形象，可以了解到佛教寺院和其他建築在歷史上的具體演變；從石窟中的雕塑、壁畫以及裝飾紋樣，可以了解到佛教藝術在題材內容、時代風格與藝術表現技巧上的發展。並且，與這些藝術遺產同時保存下來的，還有大量佛教以及政治、經濟等方面的相關的文獻資料，為探索敦煌藝術提供了最為直接的研究材料。

敦煌莫高窟保存著二千四百一十五身彩裝泥塑，從這些彩塑不僅可以大體了解佛教各類造像的發展與演變，而且對於了解涼州與西域、涼州與中原地區在佛教圖上的相互關係，了解佛教造像各時期的成就，提供了實例。交腳彌勒像是早期窟中流行的樣式，以之與河西走廊一帶有銘記的造像或相類似的圖像比較，可知敦煌第二六八、二七五等窟的交腳彌勒是五世紀初製作的，把這種涼州樣式與麥積山、雲岡、龍門等地同一形象聯繫起來考察，又可以

藝術博物館。

在全國遍布的石窟群中，敦煌石窟與其它幾個大的石窟群，如新疆克孜爾石窟、甘肅炳靈寺石窟、麥積山石窟、山西雲岡石窟、河南龍門石窟、四川大足石窟等，提供了佛教藝術發展的豐富資料。特別是敦煌莫高窟，保存了從五世紀到十四世紀一千多年時間裡的雕塑與壁畫作品，成為我們了解中國佛教藝術的一部形象大百科全書。

莫高窟第二六〇窟內景，北魏建造。該窟前部為人字披頂，椽間繪有飛天及供養菩薩，後為平綦頂，窟內有中心柱連接窟頂。中心柱東向面龕內塑主尊彌勒佛像一身，龕外兩側各有立菩薩像，龕楣兩旁有眾多影塑供養菩薩。該窟四壁上部繪有天宮伎樂，其餘地方為千佛和故事畫等。（左頁圖）

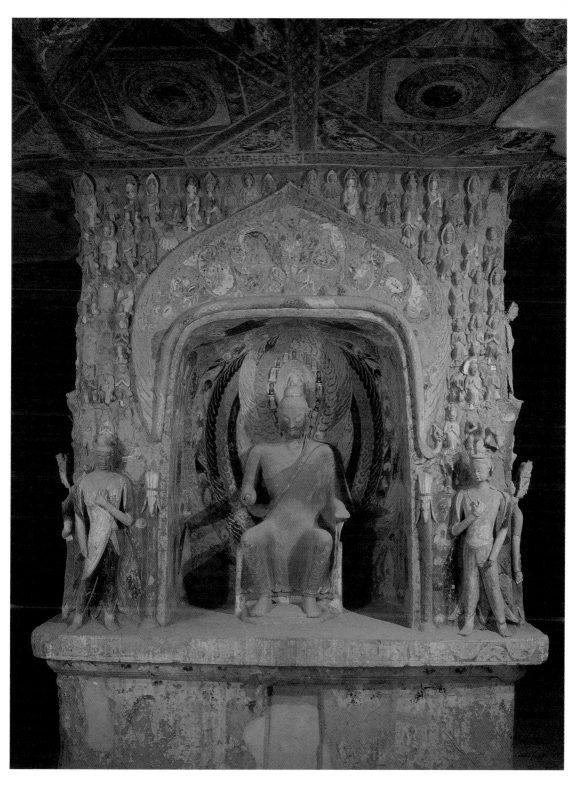

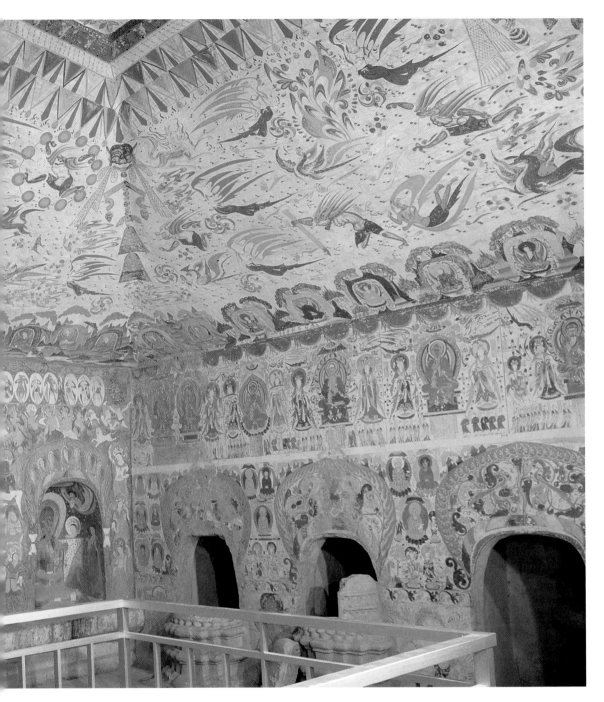

間塑主尊善跏坐佛像，兩側小龕內塑有禪僧像，西壁壁畫繪有諸天形像，如日天、月天、摩醯首羅天、毘瑟紐天等。除此之外，還有表現外道皈依佛法的場景，以及眾多的供養菩薩和飛天造型，壁畫色彩渾厚艷麗，是典型的西域式風格。其它三壁的藝術風格則屬於中原式。該窟也是中西結合的經典之作。北壁上部繪有數幅說法圖、供養人及題記，下部為禪室。

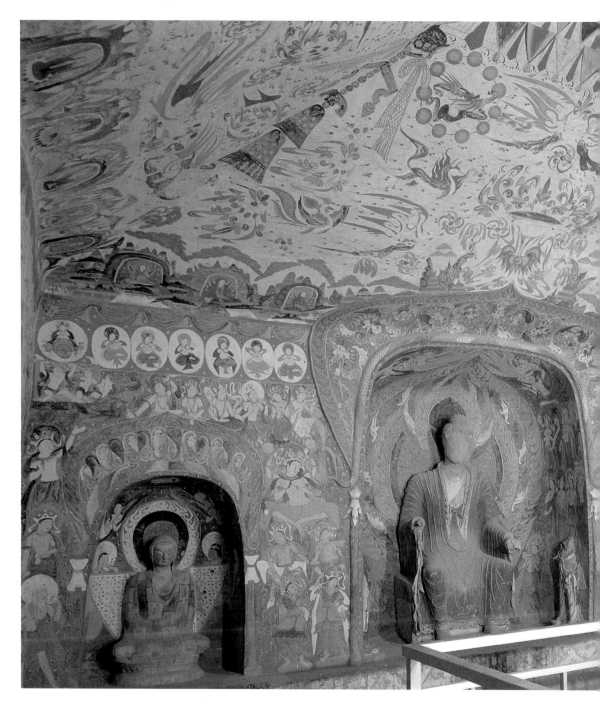

● 莫高窟第二八五窟內景，西魏建造。為覆斗方形窟，南北二壁各有禪室四個，地面中央有一方壇。
　該窟保存完好，因北壁說法圖下保存有西魏大同年間的紀年造像題記，是莫高窟早期唯一有確切
　開鑿紀年的洞窟。第二八五窟，壁畫內容豐富，技藝精湛，色彩絢麗，風格獨特，頂部繪有大量
　民族傳統題材，而四壁均為佛教題材，是早期典型的「佛道合一」洞窟。畫面西壁開有三龕，中

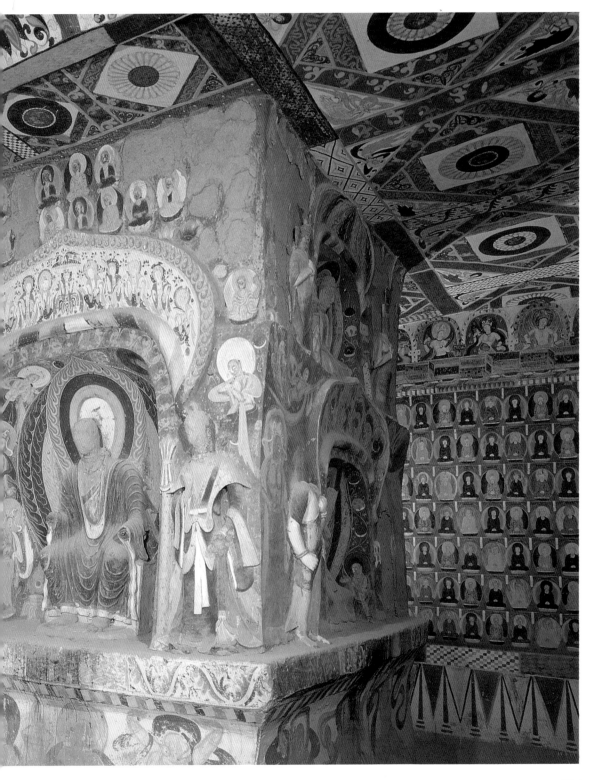

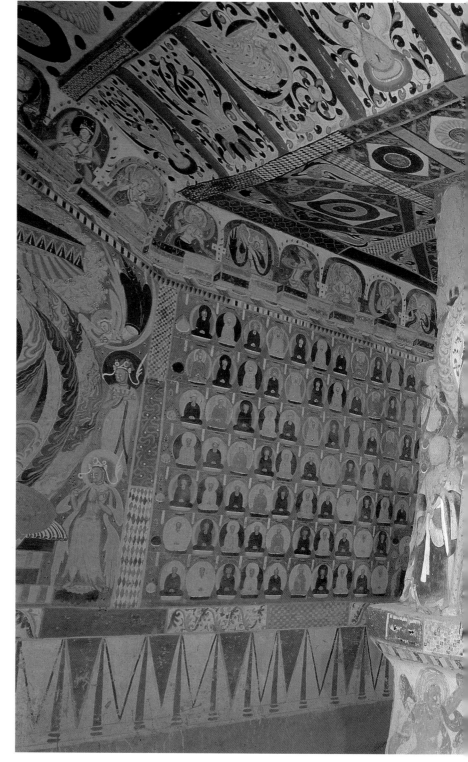

莫高窟第二八八窟內景，西魏建造。中心塔柱形制，四面開龕，東向龕內塑善跏坐佛像，龕外兩側各塑立菩薩像一身。窟前部為人字披頂，斗拱椽間繪有精美的圖案裝飾，如「雙鴿圖案」、「孔雀圖案」等，現保存依然完好。後部為平棊頂，紅綠相間，方圓有致的平棊圖案更為該窟增添了不少色彩。壁畫繪有天宮伎樂、千佛、說法圖、藥叉等，保存亦大致完好。

看出其間的相互關係與發展變化。交腳彌勒像在敦煌北朝晚期窟中就很少出現了，可是與此同時出現的半跏思維像，卻影響著以後菩薩像的造型，成為一種極為優美的樣式。

佛像是寺院的主要禮拜對象，也是藝術家精心刻劃的形象，因此也是在藝術塑造上最早取得成功的典範。佛在崇拜者的心目中，既是崇高的聖者，又是仁慈的善者。藝術家既要表現佛的莊嚴崇高，又要表現佛的仁愛慈祥。莊嚴和慈愛幾乎是兩種截然不同的情感，要同時顯露在佛像上，這就要求藝術家既要善於理解，又要善於表現。第二五九窟北壁坐佛莊重而寧靜，藝術家卻通過嘴角的細微刻劃，面似含笑而情不外露，巧妙地在臉上呈現了感人的母性仁慈，顯示了這一時期藝術塑造的水準。從這裡，也使我們理解到佛教造像雖然有著嚴格的製作規範，卻會由於藝術家不同的修養、不同的審美觀點、不同的表現技巧，而呈現出不同的藝術形象。

弟子像與菩薩像的塑造，是比主尊佛像較為自由的，更多地以現實人物作為模擬的原型。迦葉和阿難被塑造成不同年齡、不同涵養的僧徒，表現了現實生活中不同人物的性格、修養與情感。第四一九窟隋代迦葉像和善而開朗，第二二〇窟初唐迦葉像嚴肅而純樸，第四五窟盛唐迦葉像則又是另一種寧靜與通達。這是不同時代藝術家對於同一人物所表現的不同理解。這種對人物內在性格修養的探索，使藝術家在有限的題材上，不斷地有所創造。從這裡也可以看到，時代思想、審美觀點的變遷也必會影響到藝術形象的演變。菩薩像在不斷的塑造過程中，愈來愈明顯地具有女性特徵，以致佛教徒也感嘆：

「自唐來筆工皆端嚴柔弱似女伎之貌，故今誇宮娃如菩薩也。」而唐代段成式在《寺塔記》中記述道政坊寶應寺畫壁時也說：「今寺中釋梵天女，悉齊

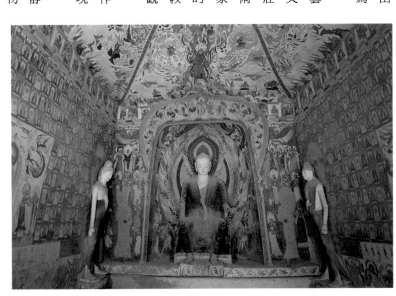

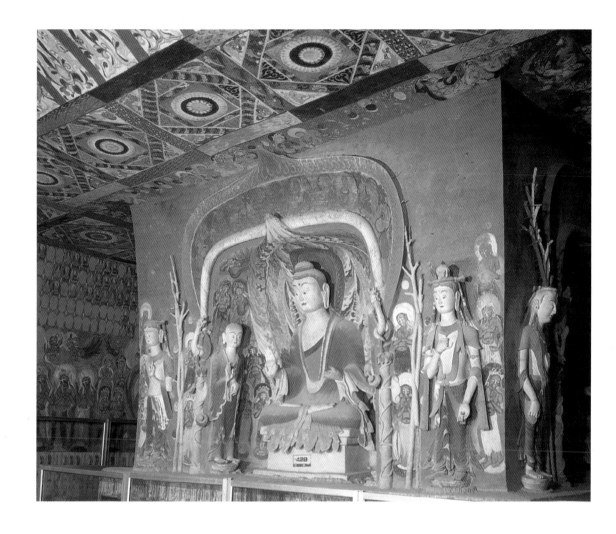

● 莫高窟第四二八窟內景，北周建造。是莫高窟早期最大的洞窟，洞窟寬十‧八公尺，深達一三‧七五公尺，中心柱形制，與第二五四、二六○、二八八等窟形制相似。前部為人字披頂，後為平
綦頂。中心塔柱四面各開一圓形龕，均塑有結跏坐佛像和二弟子。該窟壁畫內容豐富，故事畫場
面宏大風格各異，供養人眾多，大量泥影塑千佛布於四壁上部，頂部圖案華麗，保存完好。（上圖）

● 莫高窟第二四九窟內景，西魏建造。窟為正方覆斗形制，西壁開一圓形龕，內塑善跏坐主尊佛像，
背光為火焰紋飾，龕楣繪有伎樂化生和禽鳥等。南北壁兩端均塑有立脅侍菩薩一身。該窟藝術風
格與第二八五窟相似，為「佛道合一」洞窟。西頂中央畫面為護法神阿修羅王，他腳踏大海，雙
手分持日月，力量無比，氣勢頗大。雷神與風神布於左右。上為須彌山，山勢奇特，利刃無比，
為佛教至高無上三十三天的主宰帝釋天居所。畫面色彩對比強烈，構圖別致，疏密得當，將天地
人有機的結合在一起，形成同一空間效應，以示弘大無比的佛國境界。（右頁圖）

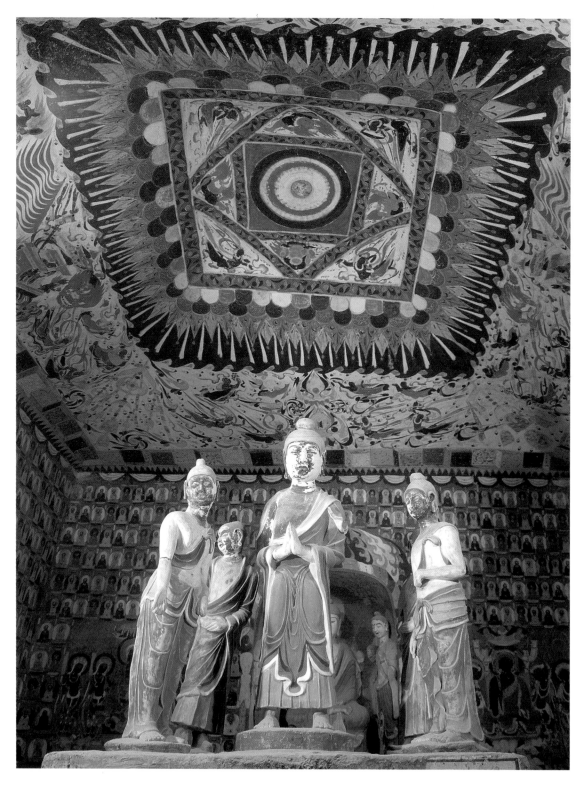

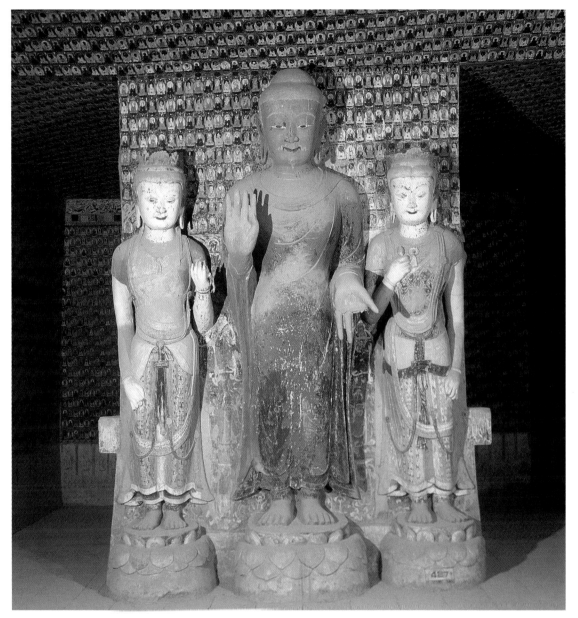

● 莫高窟第四二七窟內景，隋代建造。該窟爲中心柱形制，人字披前頂，後爲平棊頂。與前代中心柱窟形制不同，該窟中心柱的東向面沒有開龕，而是以一佛二菩薩立像組和布於柱面，南北兩壁各有相同的造像一鋪，均立於蓮台之上，組成了主室內三身佛像的形式，保存完好。隋代造像手法質樸，佛像造型渾厚、結實、頭大、身長、腿短。該窟主室壁畫以大面積千佛爲主。（上圖）

● 莫高窟第三○五窟內景，隋代建造。該窟爲方形窟，覆斗形頂，中央設一方壇，壇上存有清代繪塑的一佛及四弟子像，北壁龕下有「開皇五年正月」紀年題記。窟頂畫蓮花藻井，南北兩披分別繪帝釋天和帝釋天妃及龍車、鳳車，天人等造型。隋代飛天造型，寓於動感，行如流水，彩帶飄揚，該窟頂部集中體現了這一特點。後人稱第三○五窟有「天衣飛舞，滿壁風動」之感。（右頁圖）

公妓小小等寫真也。」從敦煌第一九四窟彩塑菩薩也真切地感到確是現實人物的寫真。這種現象一方面說明宗教藝術家的創作與現實生活有著千絲萬縷的聯繫，另一方面也說明宗教藝術的世俗化是一種必然趨勢，這相對地使宗教藝術具有更多反映現實景象的可能。

敦煌彩塑各個時期都有豐富的遺存，其中具有代表性的作品，可以成為衡量其它地區佛教雕塑藝術時代風格的重要準繩。

【敦煌壁畫的諸相】

雕塑在敦煌雖然有著極大的數量和極高的成就，但是由於受到宗教儀軌的限制，從所塑造的形象與人物類型來看，題材範圍仍然是比較狹窄的。而敦煌壁畫的內容則極其廣泛。在文獻記載上所提到過的佛教題材，幾乎都能在敦煌壁畫上尋求到，而且壁畫大都有詳細的榜書，因之所畫內容易於辨識。

從某種意義上說，敦煌壁畫是我們識別佛教美術題材的一把鑰匙。北朝時期壁畫以本生故事、因緣故事以及佛傳故事為最多，這明顯地受到西域的影響。

敦煌本生故事不及新疆克孜爾石窟多，表現內容也由單幅構圖演進到連續性的構圖，但是可以看出兩者在題材、形式上的密切關係。到隋唐以後就出現了各種經變。經變雖然是在中原發展興盛起來的，但是由於中原遺存的實例少，敦煌就成為考察了解各種經變發展演變的重要依據。如果說新疆克孜爾石窟壁畫是佛本生故事與佛傳故事的總匯，那麼敦煌石窟則是佛教經變獨一無二的豐富寶藏。

從敦煌壁畫可以看出，各類經變的出現與發展，是與內地密切相關的。這種種佛教圖像的演變，既標誌著宗教思想的演變與發展，更標誌著各個時代的畫家在

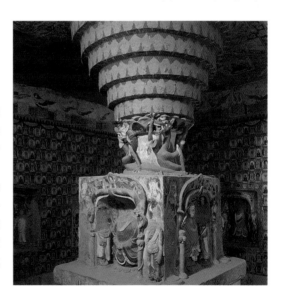

● 莫高窟第三〇二窟內景，隋代建造。形制藝術風格與第三〇三窟基本相同。（右圖）
● 莫高窟第三〇三窟內景，隋代建造。該窟為長方形，前有人字披頂，後為平綦頂。內有中心塔柱連接後頂，塔柱呈須彌山狀，圓形七層倒塔與方形佛龕和基座連為一體，東向龕內塑禪定佛，龕外兩側塑菩薩，均為清代重修。該窟壁畫內容除人字披繪佛傳以外，還有大量的飛天、千佛、說法圖、藥叉及供養人。（左頁圖）

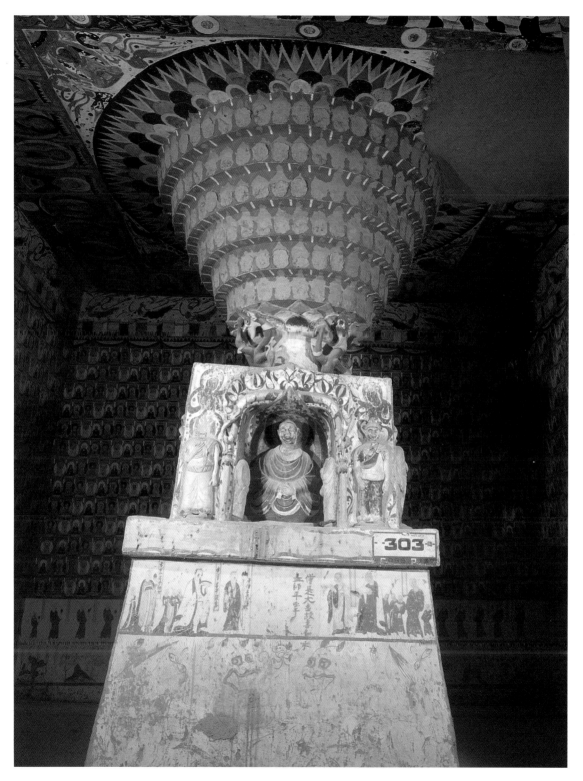

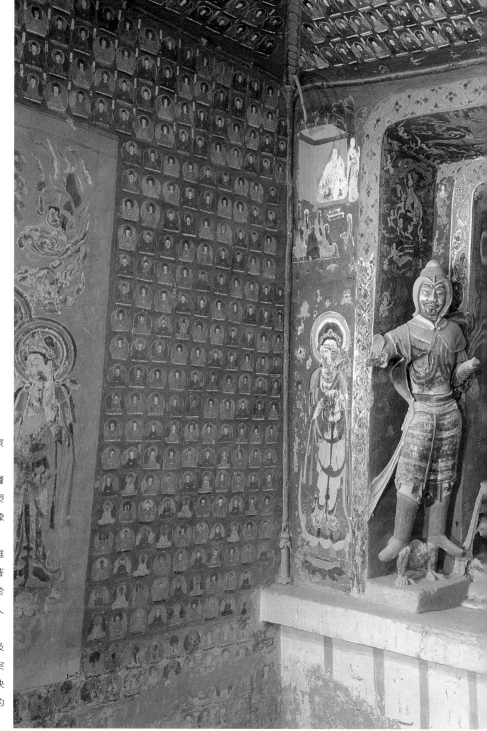

莫高窟第三二二窟
內景，初唐建造。
西壁開鑿有內外層
龕，整龕塑有彩塑
七身，龕中央佛像
趺坐於蓮台之上，
二弟子迦葉和阿難
侍立於左右，二菩
薩及二天王分立於
龕內南北兩壁，人
物造型漸趨適度，
比例勻稱，儀容及
形態較前代有所突
破。洞窟色彩明快
，具有濃鬱醇厚的
人間氣息。

51

藝術創作上的不同成就。

在隋代，法華經變開始出現時，基本上是因襲本生故事的形式，以連環畫的方式圖解經文；雖然也有一些動人的描繪，但在藝術處理上，都超不過本生圖像的成就。從彌勒上生經變以說法圖樣式出現以後，逐漸過渡到西方淨土變的形成，出現了一個大型經變蔚然勃興的時期。

第二二〇窟的西方淨土變與東方藥師變代表了初唐繪畫所達到的高度水準。佛教徒所嚮往的西方淨土，被描繪成「館宇宮殿，悉以七寶，皆自然懸構，製非人匠。苑囿池沼，蔚有奇榮⋯」的境界。這正是集中了人間最華貴最美好的事物。以亭榭樓閣、輕歌曼舞，來表現幻想中的極樂淨土，使阿彌陀（無量壽）經變成為繪畫中的歡樂主題。唐代白居易記述西方變說：「彌陀尊佛坐中央，觀音、勢至二大士侍左右。天人瞻仰，眷屬圍繞。樓台妓樂，水樹花鳥，七寶嚴飾，五彩彰施」，正是這種圖畫的具體寫照。西方淨土變採取大構圖的界畫形式，標誌著當時科技水準與藝術表現技巧達到了一個新的程度。宏偉的建築群能夠按照透視學的原理在繪畫上得以表現，使建築物這個時期成為圖畫的主體，並且逐步形成了中國特有的界畫形式。在隋代山水畫中山川是主體，建築只是山川中的點綴。而在這類界畫中，建築和活動於建築中的人物則成為主體，樹木林泉又成為建築的點綴與陪襯。

經變這種大構圖的全景畫可以說是繪畫中的交響樂，是人物畫、山水畫、花鳥畫的巧妙結合。因此它也從不同方面提供了認識當時繪畫水準的具體材料。唐以前的繪畫傳世的作品極少，有了敦煌經變作品，研究者可以從中了解當時人物、山水、花鳥等不同畫科的發展面貌。例如唐代山水畫雖然在文獻中有不少記載，但是具體的狀況並不了解。有了經變上的山水實例與文獻

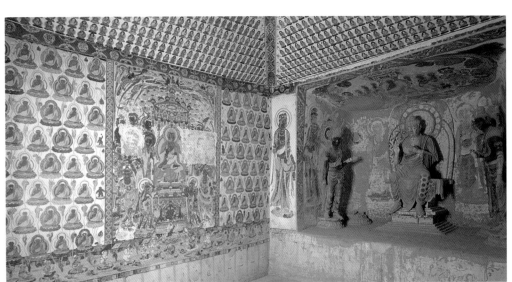

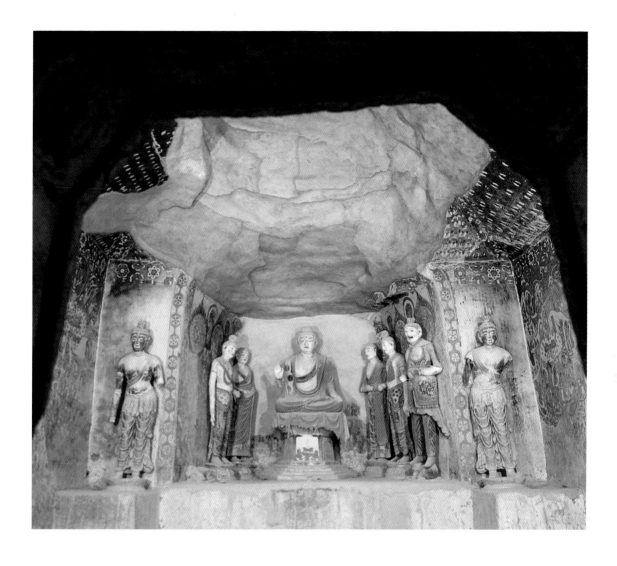

● 莫高窟第四四五窟內景，初唐建造。該窟呈正方覆斗形頂形制，西壁開龕，龕內塑趺坐佛一身、弟子二身、菩薩二身、天王一身，均爲清代重修。龕外南北兩側各塑脅侍菩薩一身。南北壁兩壁均繪巨幅經變畫，分別爲〈阿彌陀經變〉和〈彌勒下生經變〉。（上圖）

● 莫高窟第三二○窟內景，盛唐建造。該窟呈正方覆斗形頂形制，西壁開龕，龕內塑善迦坐佛一身，菩薩立像二身，龕外兩側繪觀音、勢至二菩薩立像，南壁中部繪有〈阿彌陀經變〉，兩旁均有千佛。壁畫色彩淡雅，形式活潑，構圖新穎，疏密有致。該窟爲唐代典型代表洞窟之一。（右頁圖）

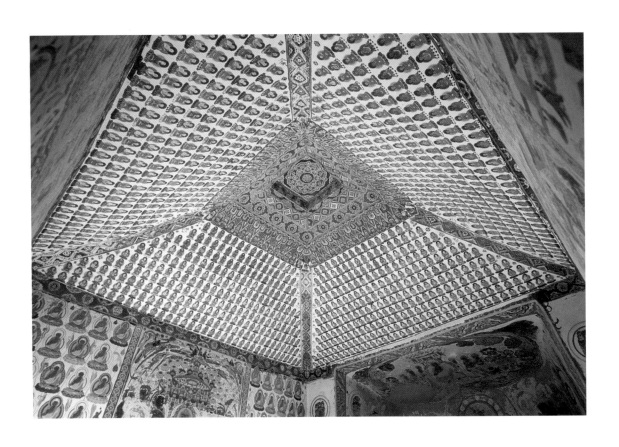

莫高窟第三二○窟內景，盛唐建造。

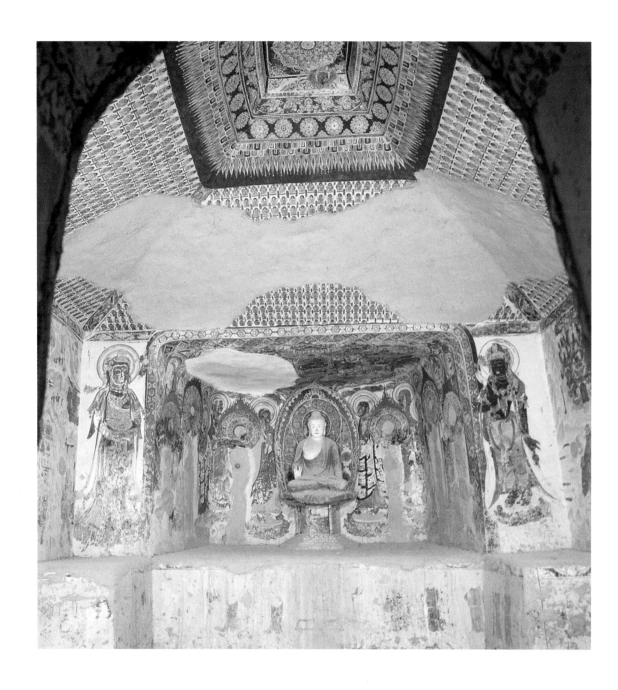

莫高窟第二一七窟內景，盛唐建造。該窟呈正方覆斗形頂形制，西壁開龕，龕中塑跌坐主尊佛像，龕壁繪比丘及菩薩像，龕外南北兩側繪勢至、觀音二菩薩畫像，線條豁達，色彩豐富，講究暈染。窟頂部畫蓮花藻井，以團花、忍冬、幾何紋等紋樣組成，形式感極強，四披畫有千佛。南北兩壁分別畫有〈阿彌陀經變〉和〈觀無量壽經變〉，經變內容豐富，藝術品味高。第二一七窟是唐代石窟藝術中的上乘之作。

相印證，那麼，不僅以李思訓為代表的青綠山水可以從第一○三窟、二一七窟的幻城喻品上見到，連「往往於佛寺畫壁，縱以怪石崩灘，若可捫酌」的吳道子，「雖筆不周，而意周也」的山水，也可以從盛唐窟的山水片斷中體會到。在早期山水畫中，作為表現對象的山和水，在畫家眼中，山是比較不變的，而水則是靈活多變的。對於多變的水的描繪，常常代表了當時最高技藝。畫上不同的波紋、漣漪，表現了畫家的心靈，表現了自然的生意。段成式記述三階院西廊下范長壽所畫〈西方變及十六對事〉，稱讚說：「寶池尤妙絕，諦視之，覺水入深壁」，就是對當時藝術成就極形象的評述。而這種實例，我們今天還能從第一七二窟淨土變上看到。

在盛唐時期及其以後，大多數經變都採用了西方淨土變這種全景式構圖，而利用畫面的某些局部來表現不同品目的故事情節。其中一些精彩的局部，成為藝術家反映現實景象的珍品，這類作品可以第二一七窟的法華經變與第四四五窟的彌勒下生經變為其代表。第四四五窟觀音普門品的許多畫面也是極為生動的。觀音普門品經文是宣揚遇到災難都可因唸觀世音而得解脫，可是畫面上表現的卻是各種遇難的現實景象。畫家所刻劃的災難，實際上有些正是人民苦難生活的剪影；如旅途遇盜的畫面，使我們就像見到了當時跋涉流沙的商旅遇險的實況。沒有對當時社會的深入了解，沒有對各類人物的親切感受，是難以如此生動地描繪這些真實畫面的。由於宗教壁畫是借助現實生活的景象來解釋佛教教義，這就使得藝術家有可能在作品中表現對現實生活的認識。因此，從各個時期的經變，不僅可以看到宗教思想的發展，我們也可以通過這些壁畫了解當時的藝術成就和藝術所反映的社會生活以及典章制度。

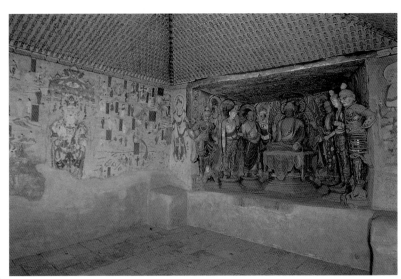

莫高窟第四五窟內景，是盛唐時代傑出的代表洞窟之一。該窟為覆斗形頂正方形制，西壁開龕，塑像一鋪七身，分別為一佛、二弟子、二菩薩、二天王，保存完好，南壁繪有〈觀音經變〉。

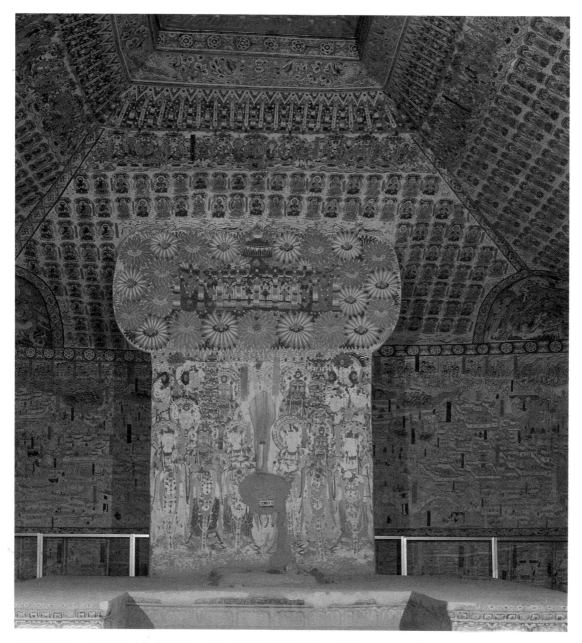

莫高窟第八一窟內景，五代建造。該窟是莫高窟現存最大的洞窟之一，爲五代時期第四任歸義軍節度使曹元中夫婦所建。洞窟爲覆斗形頂，團龍鸚鵡藻井，四披繪有千佛，頂部四角繪有四大天王像，窟中央設馬蹄形佛壇，壇後有背屏直接連接窟頂，壇上塑像殘缺，只有文殊菩薩的坐騎獅子尾巴殘留在背屏上。背屏正面上部繪有菩提寶蓋和菩薩、護法天王等。該窟原名「文殊堂」。壁畫內容大都以文殊信仰爲主題，並與此相呼應。著名的〈五台山圖〉橫貫西壁。東南北三壁均繪有眾多巨幅經變畫，南、西、北三壁下部還繪有以佛傳題材爲內容的屏風畫。第六一窟，形制典型，規模宏大，內容豐富，藝術水平甚高，且保存完好。大量清晰可辨的題記，是研究工作十分珍貴的資料。

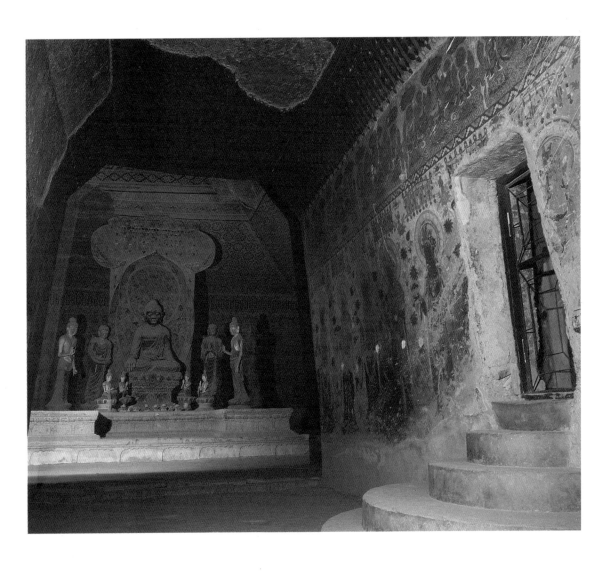

莫高窟第十六窟內景，西夏重修。爲莫高窟現存最大洞窟之一，該窟爲覆斗形頂，藻井爲浮塑貼金的龍鳳圖案，窟中央塑馬蹄形佛壇，壇後有背屏直接連接窟頂，壇上有清代重修塑像一鋪。洞窟四披及四壁均繪千佛。甬道北壁中部有一窟室，編號爲十七窟，這就是清光緒二六年即（公元一九〇〇年），在一個偶然的機會下，被王圓籙道士所發現的舉世聞名的「藏經洞」。該窟內塑像和壁畫爲晚唐時期所建造。

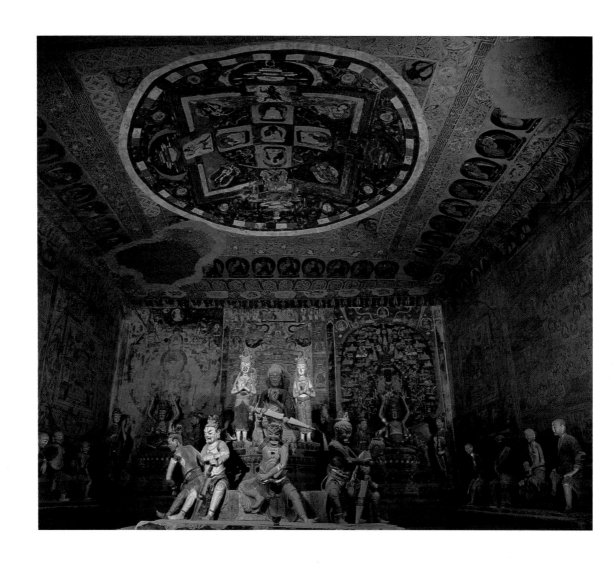

安西榆林第三窟內景，西夏時代建造。該窟為安西榆林窟西夏洞窟中最有代表性的洞窟之一。窟頂
中央為「五方佛」壇成。四披繪有千佛和精美絕倫的圖案裝飾畫，窟內中央設壇，清塑彩塑一鋪，
南北兩壁下部塑有十八羅漢像。該窟壁畫內容豐富多彩，東壁繪有〈五十一面觀音經變〉等內容，
南北兩壁繪有西方淨土變等內容。著名的〈文殊變〉和〈普賢變〉分別繪於西壁兩側，該壁畫人物
眾多，線條簡練，山重水複，青綠設色，是不可多得的藝術珍品。

【佛畫的形式和流派的影響】

由於佛教藝術在當時社會生活中所占的地位，其本身的發展就代表了美術發展史上的一個重要方面。再加上佛教藝術與世俗藝術有著密切的聯繫，大量的宮廷畫家與文人畫家也從事宗教畫的創作。在從事相同的藝術活動中，民間畫家與文人畫家之間，相互影響、相互吸收，形成了共同的時代風格與水準。文獻記載上的許多著名畫家的作品，可以通過敦煌壁畫得到印證。敦煌藝術也可以在一定程度上了解同時期美術發展的一般面貌。因此，從宗教藝術具有豐富多樣的題材樣式，具有完整不間斷的發展系列，對於研究佛教藝術是一部百科全書；而以其高度的藝術成就，對於探討整個美術史的發展，也具有其不可代替的價值。

前文談到佛畫與山水、花鳥畫的關係，以及佛畫對現實生活景象的反映，已涉及到敦煌藝術對藝術史研究的意義。下面我們還可以就佛畫風格流派的發展與當時整個畫壇的聯繫，來看敦煌藝術與美術史研究的密切聯繫。

關於佛教藝術著名的四家樣，是歷史形成並具有深遠影響的楷模。對於這一形成過程，唐代理論家張彥遠曾有概括的記述：「帝乃使蔡愔取天竺國優填王畫釋迦倚像，仍命工人圖於南宮清涼台及顯節陵上。以形製古樸，未足瞻敬。…後晉明帝、衛協皆善畫像，未盡其妙。洎戴氏父子皆善丹青，又崇釋氏，范金賦采，動有楷模。至如安道潛思於帳內，仲若懸知其臂胛，何天機神巧也。其後北齊曹仲達、梁朝張僧繇、唐朝吳道玄、周昉各有損益，聖賢盰蠁，有足動人。瓔珞天衣，創意各異。至今刻劃之家，列其模範，曰曹、曰張、曰吳、曰周，斯萬古不易矣。」

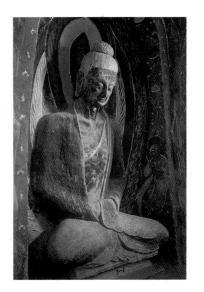

● 苦修佛　北魏　（右圖）
位居莫高窟第二四八窟中心柱西向龕內。該像為釋迦牟尼苦修時的形像，像高九一公分，佛像頭微微前低，眼窩深陷，雙顴凸出，腮部深凹，薄薄的袈裟掩飾不了清瘦的身軀和嶙峋的肋骨。該像造型逼真，形神兼備。

● 交腳彌勒菩薩　北涼　（左頁圖）
莫高窟第二七五窟主尊塑像位居西壁正中，像高三‧三五公尺，是現存早期洞窟最大的彌勒佛。彌勒菩薩意為「未來佛」。該像頭戴三珠寶冠，頸飾頸圈，胸掛瓔珞，兩手相仰，雙腳相交，衣裙「薄紗透體」緩緩垂下，大有「曹衣出水」之感。彌勒菩薩神態端莊，衣褶表現，採用印度和西域式的貼泥條與陰刻相結合的手法。

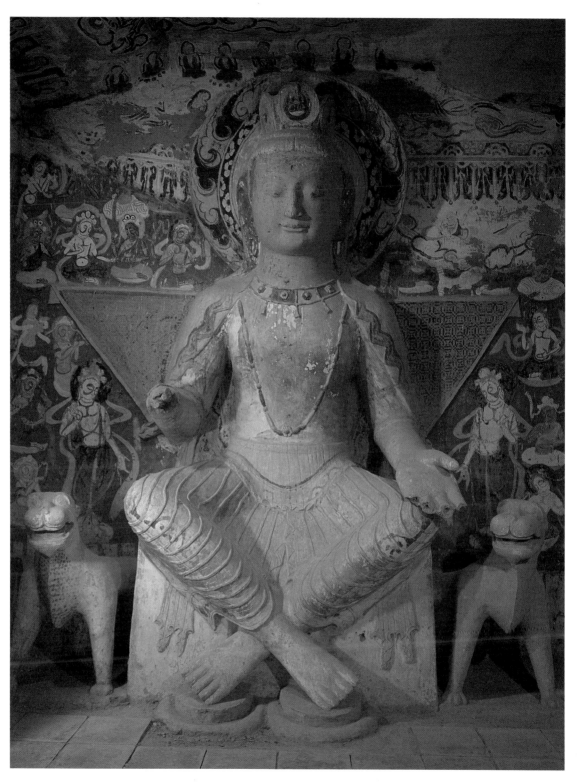

佛教圖像經過漢末傳摹階段，到晉時已有一定進步。晉明帝司馬紹是以善畫佛像著名的，而衛協的楞嚴七佛圖當時就受到顧愷之的讚揚，稱七佛「佛而有情勢」。北魏孫暢之甚至認為衛協的七佛圖精妙到「人物不敢點睛」。顧愷之在瓦棺寺畫維摩詰，更是傳頌一時的畫壇盛事。而戴逵父子的造像則被認為「范金賦采，動有楷模」。他們所以能在佛像製作上形成一代楷模，正是因為他們認為「古製樸拙」、「不足動心」，能夠在製作過程中「密聽眾論，所聽褒貶，輒加詳研，積思三年，刻像乃成。」能夠按照群眾的意見來修改佛像，這就標誌著佛教造像在藝術家的創作中，開始自覺地要求適應群眾的審美觀點，也就自覺地在探索著佛教藝術民族化的道路。

張彥遠在《歷代名畫記》中專章寫《論顧、陸、張、吳用筆》，認為「顧愷之之跡，緊勁聯綿，循環超忽。調格逸易，風趨電疾」。「陸探微精利潤媚，新奇妙絕」。「張僧繇點曳斫拂，依衛夫人筆陳圖，一點一畫，別是一巧。鉤戟利劍森森然。」吳道玄「神假天造，英靈不究。…虯鬚雲鬢，數尺飛動。眾皆密於盼際，我則離披其點畫；眾皆謹於像似，我則脫落其凡俗，所謂筆跡周密也」；張、吳之妙，筆才一二，像已應焉。離披點畫，時見缺落，此雖筆不周，而意周也。」其實張彥遠所論不僅是一般繪畫上的用筆差異，也概括論述了不同時期繪畫風格的演變。唐代張懷瓘在《畫斷》中也談到：「顧、陸及張僧繇，評者各重其一，皆為當矣。陸公參靈酌妙，動與神會，筆跡勁利如錐刀焉。秀骨清像似覺生動，令人懍懍若對神明。雖妙極像中，而思不融乎墨外。夫像人風骨，張亞於顧、陸也。張得其肉，陸得其骨，顧得其神。神妙亡方，以顧為最」。這些論述對於我們了解一般繪畫與佛教造像在這一階段的變革，

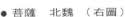

● 菩薩　北魏　（右圖）
位居莫高窟第二五九窟西龕外北側。像高一・二六公尺，為立式。該像身姿優美，寓於動感，目細眉長，鼻豐唇丹，兩耳垂肩。上體裸露，飾佩項、環釧、瓔珞等華麗裝飾。下著羊腸裙，輕柔透體，自由飄逸。

● 交腳彌勒菩薩　北涼　（左頁圖）
莫高窟第二七五窟。該像高居南壁上層具有漢代建築風格的子母闕形龕內，以表現彌勒菩薩所主宰的「兜率天宮」境界。塑像高約八○公分左右，眉目清秀氣質超然，造型及衣飾大致與該窟主尊像相同。

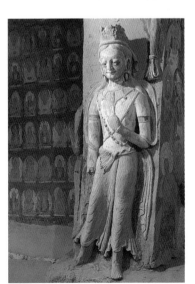

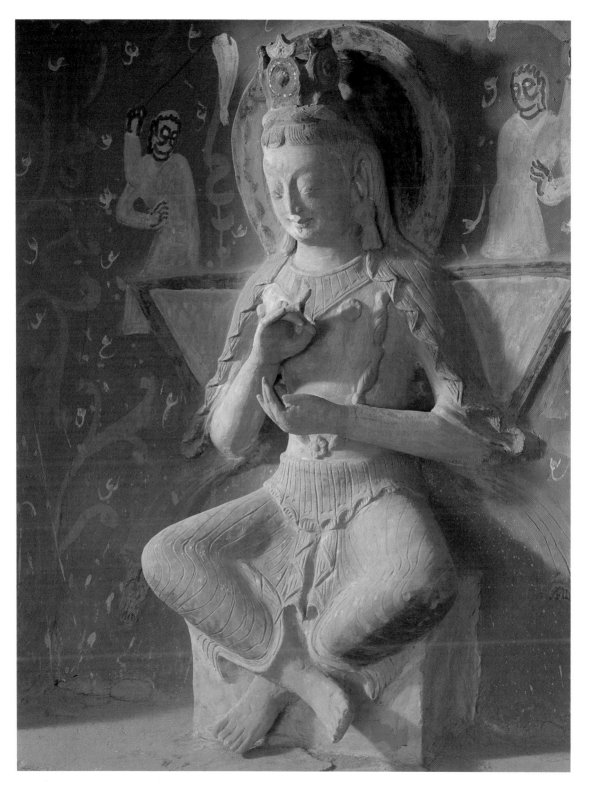

是很有啟發的。

正像佛學受玄學影響一樣，佛畫也受到南朝人物畫的影響。在南朝所形成的陸探微的「秀骨清像」，正是魏晉以來所追求的風骨在人物畫上的表現。

這種「秀骨清像」在宋明帝劉彧時（四六五─四七二年），逐漸形成，而在北魏孝文帝拓跋宏時（四七一─四九九）很快也風行北方，太和以後成為佛教造像的典範。

佛教圖像外來樣式的持續傳入與中國匠師的不斷革新，促使中國佛教藝術一再出現新貌。在戴逵、陸探微以後，「畫佛有曹家樣、張家樣及吳家樣」。

如果說以曹仲達為代表的曹家樣，是以「曹衣出水」為特色的西域樣式，那麼，張家樣與吳家樣則代表了中原匠師的不同意匠。由陸探微的「秀骨清像」，到出現張僧繇等各家樣式，實際上標誌著美術上不同時代美學思想與欣賞趣味的轉變。陸探微所表現的「似覺生動，令人懍懍若對神明」的形象，是追求刻劃一種理想中人物的情貌，強調的是人的「風骨」。這種典型開始雖然是從現實的具體感受中獲得，並經過提鍊所創造的。但是一旦普遍追求這種同一樣代、同一風格，而作者又對原來的創意並不理解，創作就由追求表現人物的內在氣質轉變成單純外在形式的模仿。一代楷模被變成千篇一律的抽象典範，就失去了感人的因素。這就必然等待著新創意的出現。張僧繇是一個寫貌能手，所畫肖像能夠「對之如畫」。他在創作上重視觀察、構思，又能運用熟練的技巧表現出來。唐代李嗣真說他作畫是「經諸目，運諸掌，得之心，應之手。」因此，在佛畫創作上，他又能夠從現實的感受和當時的審美觀點出發，創造獨具風格的樣式。南朝陳姚最評論說「（張僧繇）善圖寺壁，超越群公。……朝衣野服，古今不失，奇形異貌，殊方夷夏，皆參

● 思惟菩薩　北魏　（右圖）

該像高九五公分，高居於莫高窟第二五七窟中心柱南向龕上層闕形龕內，上身前傾，目視下界，右腳平置於左腳之上，右手托腮，嘴唇緊閉，似乎已沉靜在思惟之中。

● 佛　北魏　（左頁圖）

位居莫高窟第二五九窟，北壁東起第一龕內。像高九二厘米，該佛為禪定佛像，雙手相疊，結跏趺坐於圓券龕內，面龐圓潤，神態自然，嘴角不時浮現一絲微笑。著薄紗貼體袈裟，線條得當，起伏有序。

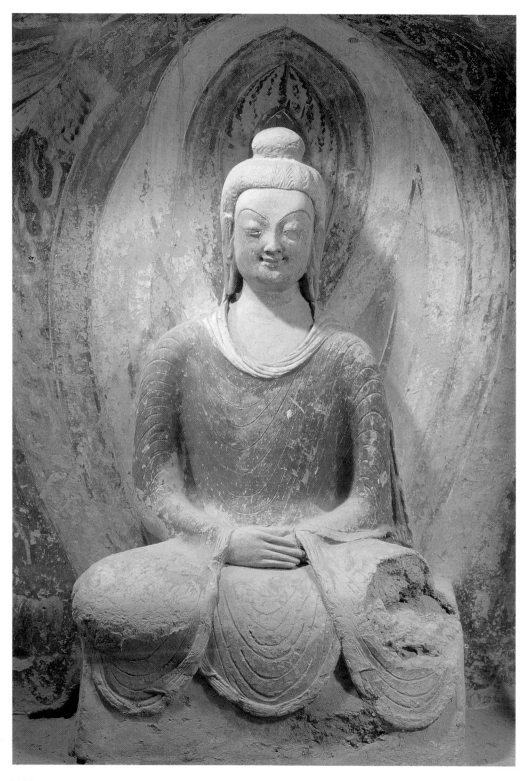

其妙。」張家樣的出現是時代變革要求在美術上的體現，也是對舊程式的突破。這意味著宗教藝術從現實中汲取創作源泉的道路在進一步獲得拓展。

北魏統一涼州以後，王室貴族分封邊地，這進一步促進了中原與偏遠地區物質文化的交流。南朝繪畫陸探微的畫風以及張家樣的變革，通過中原的媒介都先後在敦煌藝術中有所反映。陸探微的秀骨清像，可以從第四三二窟的西魏菩薩塑像，以及第二八五窟的沙彌守戒故事畫上，尋求到「精麗潤媚，新奇妙絕」的餘緒。而「骨氣奇偉，師模宏遠」的張家樣，從敦煌北周豐頤形象的彩塑和技巧洗練的壁畫上，也可以看到具體實例。

在具有影響的張家樣、曹家樣同時，其實也存在另外一些值得重視的藝術風格，它說明我國藝術發展豐富多彩的特色。北齊楊子華是和南梁張僧繇差不多同時的畫家。如果說豐頤純厚的張家樣代表了變革的疏體（筆才十二，而像已應焉），那麼楊子華則是繼承了較多陸探微畫風的具有創造性的畫家。唐代傑出的畫家閻立本特別推崇楊子華，他認為「自像人已來，曲盡其妙，簡易標美，多不可減，少不可逾，其唯子華乎。」近年發現的北齊墓室壁畫以及傳世的北齊校書圖摹本都顯示了這一獨特的畫風，它既繼承了前代追求風骨氣韻的傳統，又重視從現實人物中探求新的表現方法。楊子華是宮廷畫家，「使居禁中」，「非有詔不得與外人畫」。這種特殊境遇，可能使楊子華在當時的影響反而不及張僧繇，但是到隋唐以後，卻又成為變革張家樣的因素。在中原墓室壁畫或陶俑中，隋代就開始出現了亭亭玉立的仕女典型；在敦煌，初唐的供養人與引路菩薩、赴會菩薩則同樣趨向於秀美修長，不再只是「張得其肉」的影響了。第四〇一窟的赴會菩薩，雖是踏在蓮上，但是依靠微微飄動的天衣，表現出隨著氣流緩緩行進雲游的趨勢，正如閻立本所

禪僧像　西魏　（左頁圖）
像高六七公分，禪坐於莫高窟二八五西壁南龕內。塑像造型簡練，眉目清秀，神情坦然，色彩明快，大方格的「田相衣」賦於通體肌膚之上，該像為西魏時代彩塑藝術的傑出代表。

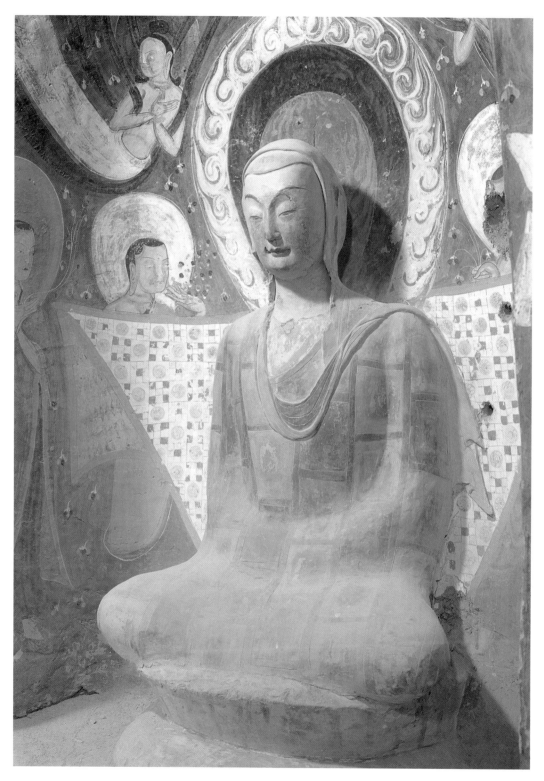

形容的「簡易標美」、「曲盡其妙」。李嗣真形容隋代仕女畫的辭句「柔姿綽態，盡幽閒之雅容」，也是非常適用於此的描述。這是張、楊不同畫風共同孕育所產生的又一種新貌。

隋唐政治上的統一，更加促進了文化藝術上的交流。以張僧繇、楊子華、閻立本為代表的中原傳統，以曹仲達、尉遲乙僧為代表的西域風格，相互交融，競相創意，又醞釀著劃時代新樣式的出現，這就是唐代赫赫有名的吳家樣與周家樣。

吳道子是在古代畫家中最享盛名，而為民間藝匠奉為祖師的。據說他一生所繪製的壁畫有三百餘堵，其中有宗教題材也有山水畫、人物畫。他的作品數量大，種類變化多，幾乎遍及佛教的本生、佛傳、經變、釋梵天眾、行僧等各種題材。他創造了極為豐富的人物形象，有「竊眸欲語」的天女；有「轉目視人」的行僧；有「虬鬚雲鬢，數尺飛動，毛根出肉，力健有餘」，「巨狀詭怪、虜脈連結」的力士、神怪。唐段成式等人在詩中讚美吳畫說：「慘淡十堵內，吳生縱狂跡。風雲將逼人，鬼神如脫壁。其中龍最怪，張甲方汗栗，黑夜竄窣時，安知不霹靂。此際忽仙子，獵獵衣鳥奕，妙瞬作疑生，參差奪人魄。蒼峭束高泉，角睞警欹側。冥獄不可視，毛戴腋流液。苟能水成河，剎那沈火宅。」詩句用生動的語言描述了吳道子各類繪畫的成就。吳道子宏偉的創作精力、豐富的想像與構思、真實而生動的塑造能力，使他成為盛唐時期傑出的匠師，幾乎成為以後一千多年宗教藝術樣式的楷模。「吳帶當風、曹衣出水」，所概括的兩種樣式（吳家樣和曹家樣）的影響都是極深遠的，而吳家樣則更是以其具有傳統的特色，世代傳摹不衰。

彩塑一鋪　西魏　（左頁圖）

該圖為莫高窟第四三二窟中心柱南向面的兩組塑像，分別居於上下兩層龕內外，均以一佛二脅侍的組合形式，色彩熱烈，形態各異。

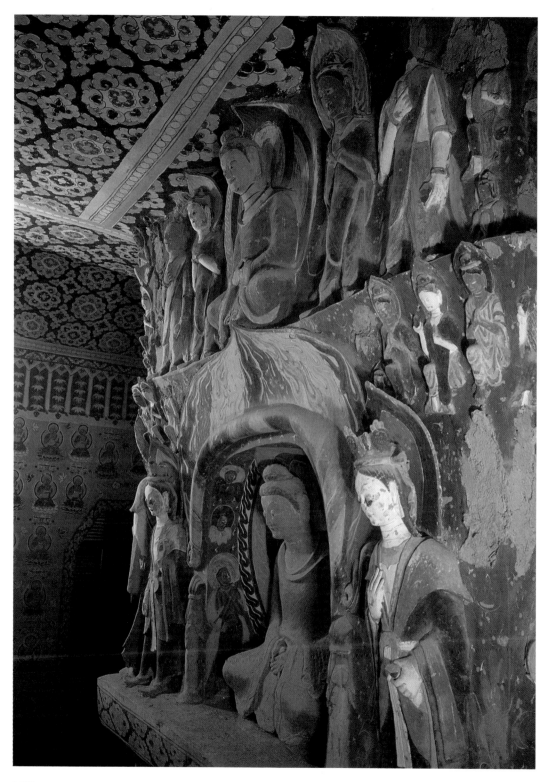

由於吳道子的傳世作品幾不可見，關於他的藝術風格與成就，只能結合文字記載從同時代的作品中加以探求，而敦煌則提供了最為有利的條件，使我們能了解到吳道子所描繪過的各類經變。第一七二窟的西方淨土變，第一○三窟的維摩變都能幫助我們認識吳道子的基本風格。而敦煌出土的絹幡畫中行海天王之類圖像也是了解吳家樣「天衣飛揚、滿壁風動」的具體資料。

周家樣是以晚唐周昉為代表的，以「衣裳勁簡，彩色柔麗。菩薩端麗，妙創水月之體」為其特色。水月觀音圖由於敦煌有所遺存，成為我們了解周昉遺制的僅有實例。「穠麗豐肥」的周家樣也不只是在佛畫方面具有影響，其實這是仕女畫在盛唐以來已逐漸形成的一種風格。與吳道子同時的張萱就是直接影響周昉的畫家。敦煌第一三○窟都督夫人太原王氏的供養群像，也是周家樣的先驅。這種現象也說明：以某一傑出畫家作為代表的樣式，常常是一個時期共同審美觀點的產物；它既給予同時及後世的畫家以影響，而其自身又是接受前人或同時人影響的結果。時代培育著藝術家，而藝術家又為時代作出貢獻。

美術史上所敘述的這一系列變革，由於有敦煌一千多年的原作遺存，可以得到具體實例來印證，這不僅對於了解佛畫樣式的演變，而且對於認識中國這個歷史階段整個藝術的發展，也具有普遍意義。因此，從這方面來看，敦煌石窟藝術是我國封建時代美術發展的一部形象的教科書。

【吳派與周派】

我國是一個多民族國家，美術的發展包括著歷史上各個民族的貢獻。過去在這方面由於缺乏具體資料，中國美術史常常局限於較窄狹的範圍，對少數

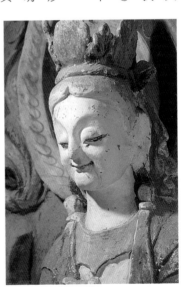

● 菩薩　北周　（右圖）
該像爲莫高窟第二九○窟中心柱南向龕外菩薩胸像，菩薩潔面如玉，嘴含微笑，如同一妙齡少女，楚楚動人。
● 力士　北魏　（左頁圖）
像高九五公分，該像塑於莫高窟第四三五窟中心柱東向龕外南側，造型兇猛，衣飾寬體，爲北魏晚期新出現的題材。

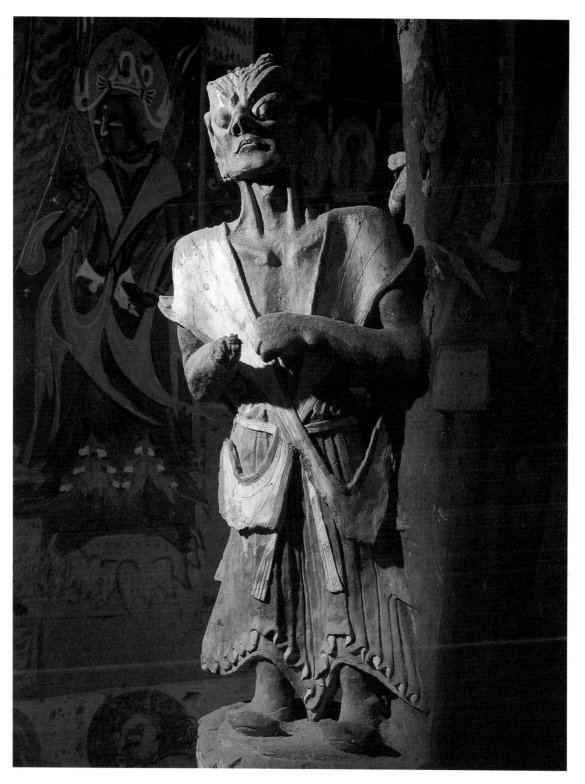

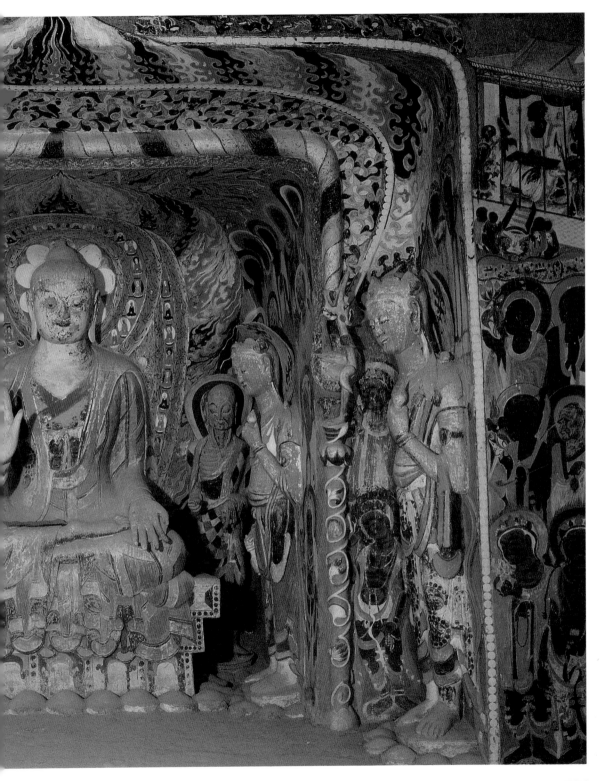

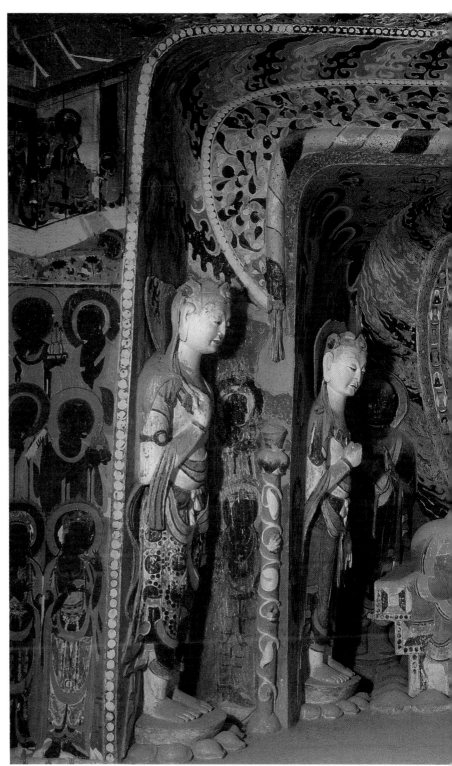

彩塑一鋪　隋代
該像爲莫高窟第四二〇
窟西壁內，外層方口龕
內塑的一趺坐佛、二弟
子、四菩薩像，共有七
身。其造型與色彩均體
現隋代典型藝術風格。

73

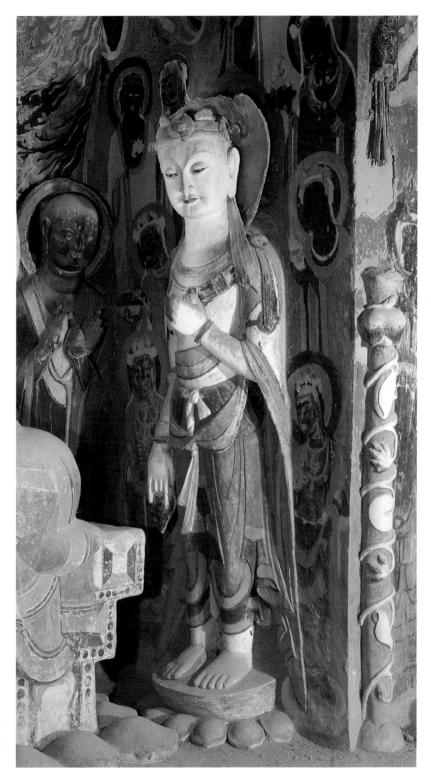

菩薩　隋代

該像高二・四米，爲觀音
菩薩像，位居莫高窟第四
二〇窟西壁內層龕南側。
菩薩造型結實，面部輪廓
分明，闊肩束腰，衣飾處
理簡練。

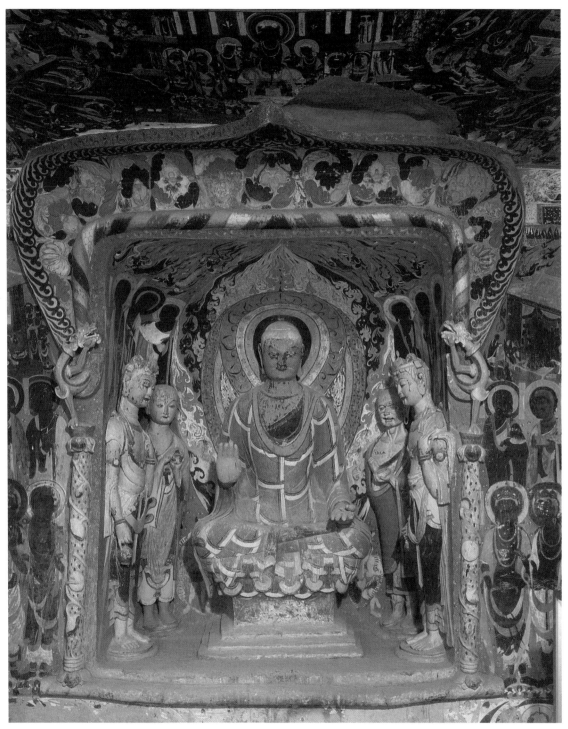

彩塑一鋪　隋代　第四一九窟西壁龕內彩塑一鋪。佛端莊持重坐於中間蓮台上，阿難、觀音和迦葉、勢至分別肅立於南北兩側，整鋪彩塑體態雄健，面相方滿，是莫高窟隋代彩塑藝術的代表作之一。

民族的美術介紹不多。敦煌自古是多民族聚居地，又是東西交通的樞紐，它的文化遺存呈現了異常豐富的多民族特色，是漢、鮮卑、吐蕃、回鶻、黨項、蒙古等民族的共同創造。先漢治理過敦煌的不同民族，常在政治與宗教相結合的條件下，發展了一些不同的藝術樣式，這就為我們探索某些少數民族的古代遺產，提供了具體材料。

吐蕃是我國的一個有古代文化傳統的民族，除了在西藏地區保存有大量的古代文化遺物，敦煌也保存了一些吐蕃的早期文物。這裡曾經發現古藏文經典與文書，也有壁畫與絹畫。吐蕃時期的壁畫除有當地前期的影響，也新出現了一些別具特色的密宗圖像，贊普的形象也在壁畫中出現。所以，應該說敦煌保存著最早的藏畫遺物。

敦煌的西夏美術品也是極為豐富的，由於西夏的統治者信仰佛教，儘管是在物質條件較為困難的情況下，也進行了大量修造。雖然，前期千篇一律的說法圖（實際是經變的簡化）與千佛，造型與色彩都極平淡，而到後期，仍在某些方面有新的發展，特別是安西榆林窟的西夏作品。所有這些藝術品對於了解西夏文化的成就及其特點是非常重要的。

敦煌不僅是具有多民族性質的藝術寶藏，由於地處交通樞紐，它的遺存對於了解中原與西域的交流，對於了解我國與鄰國藝術的相互影響，都有極重要價值。特別由於敦煌有較多具有明確紀年的作品，各時期藝術有鮮明特徵，成為衡量與考察其它地區作品的一個尺度。敦煌藝術雖然也具有一定的地方特色，但它體現了更多地中國佛教藝術發展的一致性。從它既可以了解中國美術發展的某些重要軌跡，同時對於了解亞洲各國藝術發展的交流，也具有重要價值。

羽人　北周　（左頁圖）

羽人即「人非人」，是中國道家思想的產物。該像高五九公分，位居莫高窟第二九七窟西壁北側上部。塑像頭生犄角，臂長羽翅，人面獸爪，威武雄健。

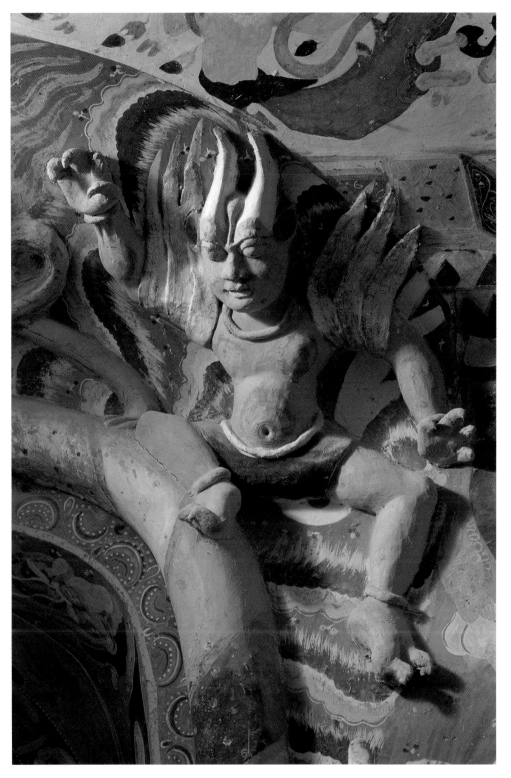

敦煌石窟的重新發現，為美術史的研究開拓了全新的道路，而敦煌藝術也以其豐富的成就，啟發著今天的藝術家進行更新的探索。

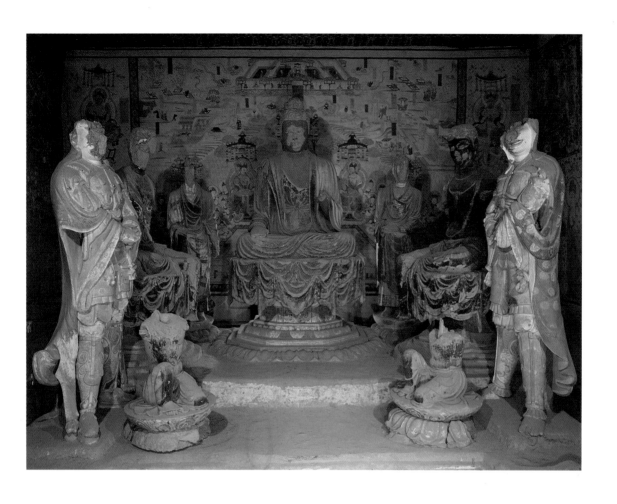

● 群像一組　初唐　（上圖）

該組像位於莫高窟第二〇五窟佛壇上，共九身。分別爲一佛、二弟子、二菩薩、二天王和二供養菩薩，塑像題材較前代有了很大地突破。雖然大都殘缺不全，但整體氣勢尚存，風韻依舊。

● 菩薩　初唐　（左頁圖）

該像高二・〇四公尺，在莫高窟第二〇五窟佛壇上南側。菩薩以「遊戲坐」式坐於蓮台之上，是一身造型比例恰當，解剖結構準確，富有青春活力的美麗形像，該像面部已殘，但是豐滿圓潤的肌膚富有彈性，衣褶線條暢達，富有質感。是莫高窟唐代傑出的圓雕作品。

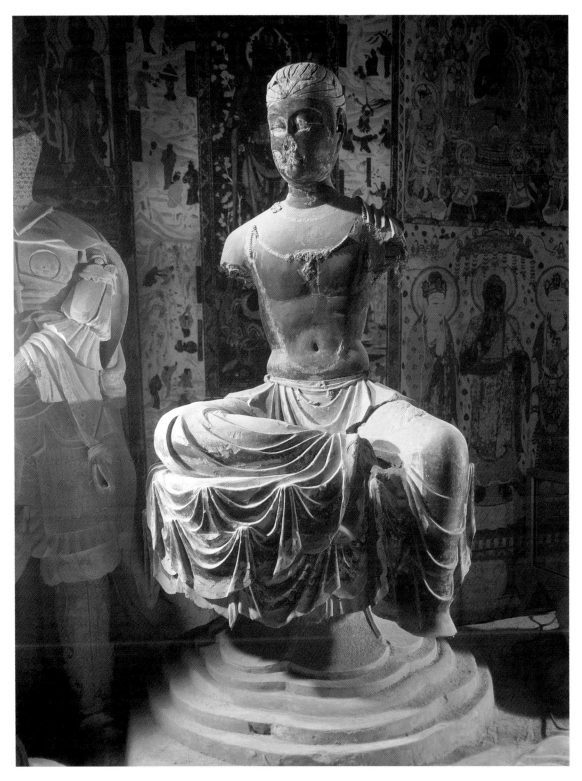

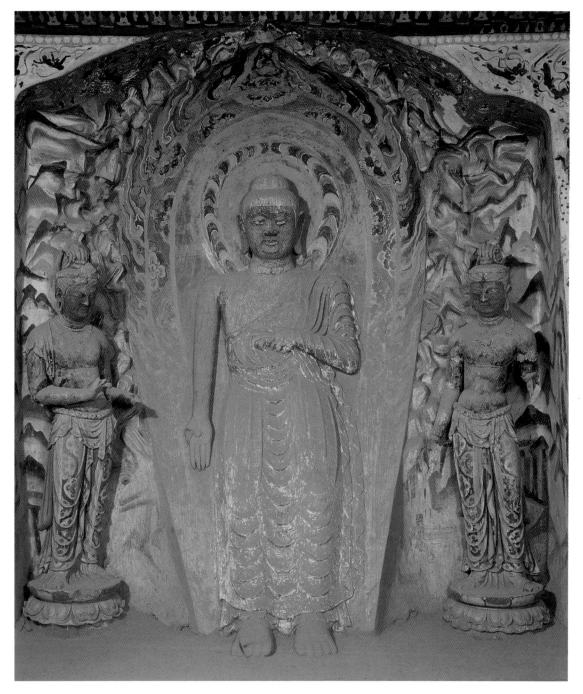

●佛與菩薩　初唐　該像為第二〇三窟西壁龕內一佛二菩薩像。該龕形式獨特，佛倚立於紅綠相間
　的火焰紋背屏上，二菩薩分立於佛的兩旁，龕壁正面浮塑須彌山形，使人於山渾為一體。（上圖）
●菩薩　初唐　像高一・七八公尺，位居莫高窟第三二〇窟西壁龕內北側，菩薩上露胸臂，肌膚豐腴，
　衣裙貼體，宛如錦緞。盛唐時期彩塑藝術已達爐火純青境地，顯然是唐代中原式風格。（左頁圖）

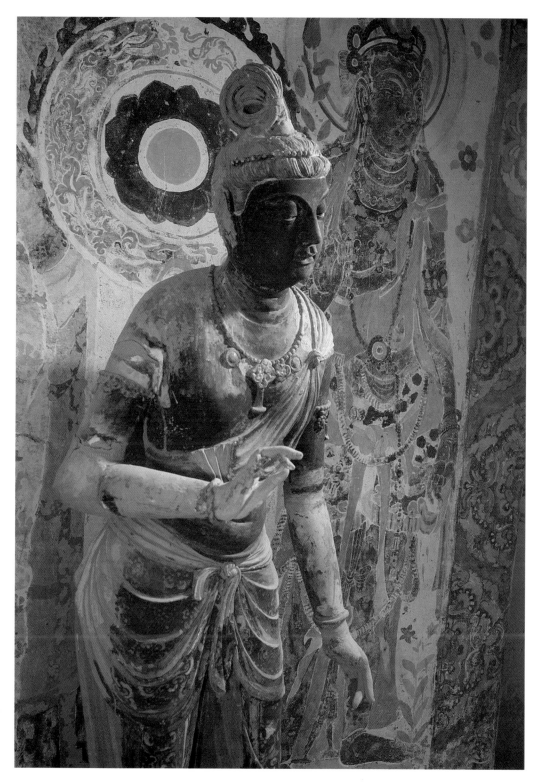

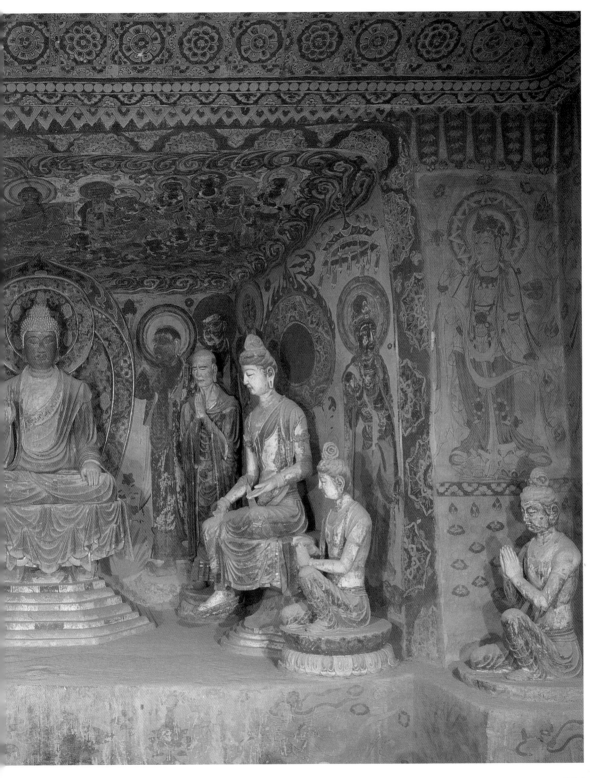

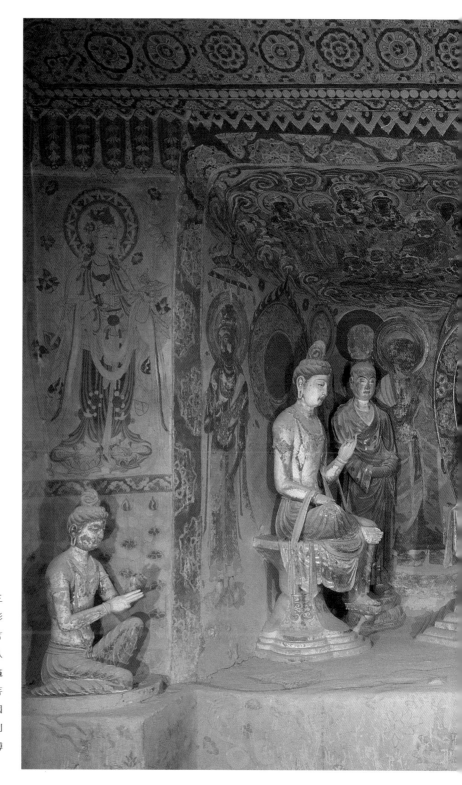

彩塑一鋪　盛唐
該組像位居莫高窟第三
二八窟西壁龕內外，形
成　佛、二弟子、二菩
薩、三供養菩薩，共八
身，原為九身，其中龕
內南側外有一供養菩
薩，一九二四年被美國
的華爾納盜去，現陳列
於美國哈佛大學福格博
物館。

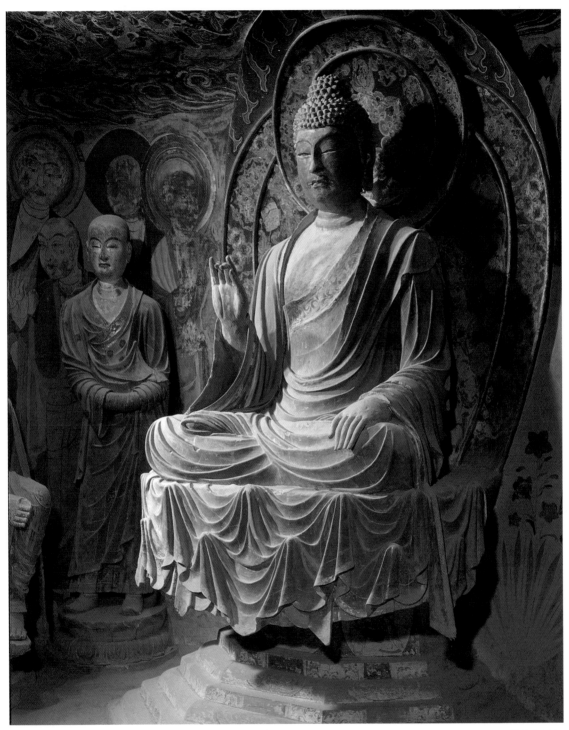

佛　盛唐　莫高窟第三二八窟西龕內主尊佛像，結跏坐於蓮台之上，像高二・一八公尺。佛像神情威嚴大度，背光、項光與衣飾處理自然和諧。佛座蓮花瓣透過柔軟的袈裟凹凸起伏，生動逼真。

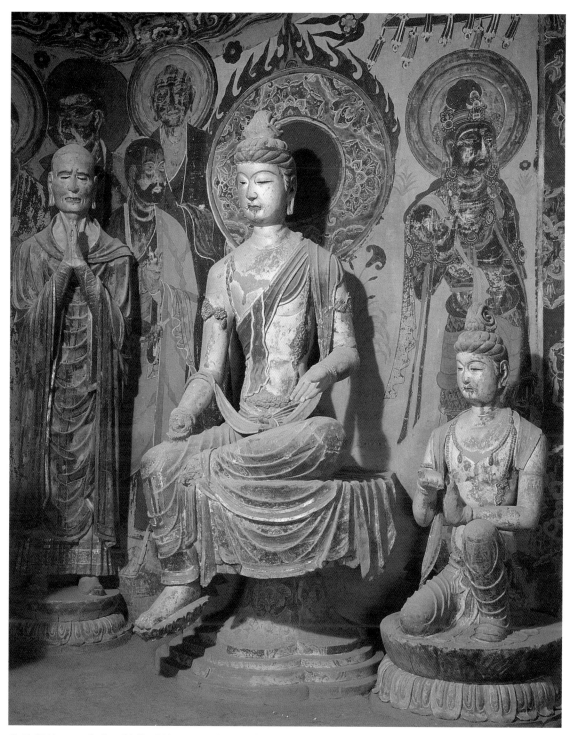

菩薩與弟子　盛唐　該像為第三二八窟西壁龕內北側的菩薩和弟子迦葉造像。菩薩體態優美，衣飾華麗，於蓮台上作「遊戲坐」式。迦葉兀立於一側，身著袈裟，雙手合十，雙眉緊鎖，目視前方。

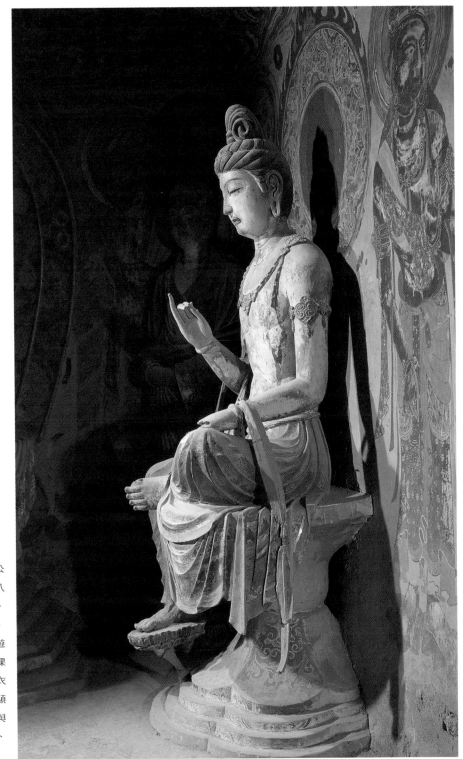

菩薩　盛唐
該像高一‧八七公
尺，位居第三二八
窟西壁龕內南側。
該菩薩雲髻高聳，
體態安逸，作「遊
戲坐」式，上體裸
露，胸佩瓔珞，衣
裙貼金，富貴顯
達，色彩雅致。與
龕壁頭光、背景、
色調極為和諧。

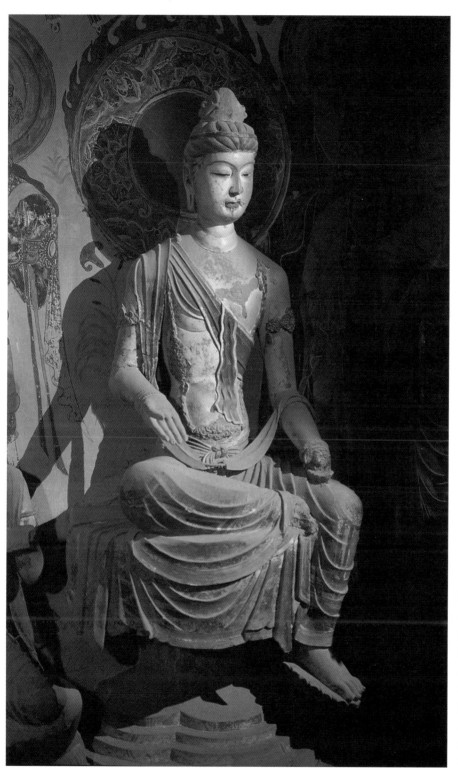

菩薩　盛唐
該像高一‧八七公
尺，位居第三二八
窟西壁龕內北側。
亦爲「遊戲坐」式。
菩薩體態豐滿，神
情超然，雍容華
貴，造型比例勻
稱，衣飾隨體起伏
有序，富有韻律。

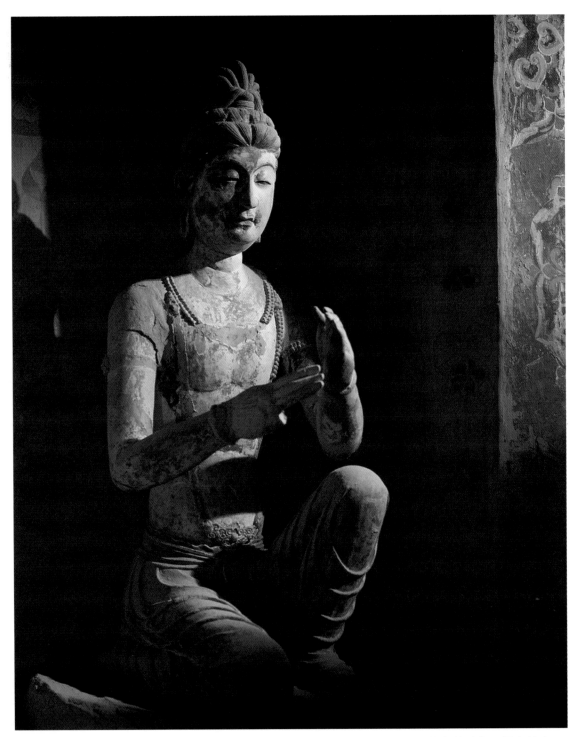

供養菩薩　盛唐　該像高一・一二公尺，第三二八窟西壁龕內北側。供養菩薩身著錦裙，袒身披巾，
「胡跪於蓮台之上」。該像神態逼真，重心穩定，靜中寓於動感，刻劃的維妙維肖。

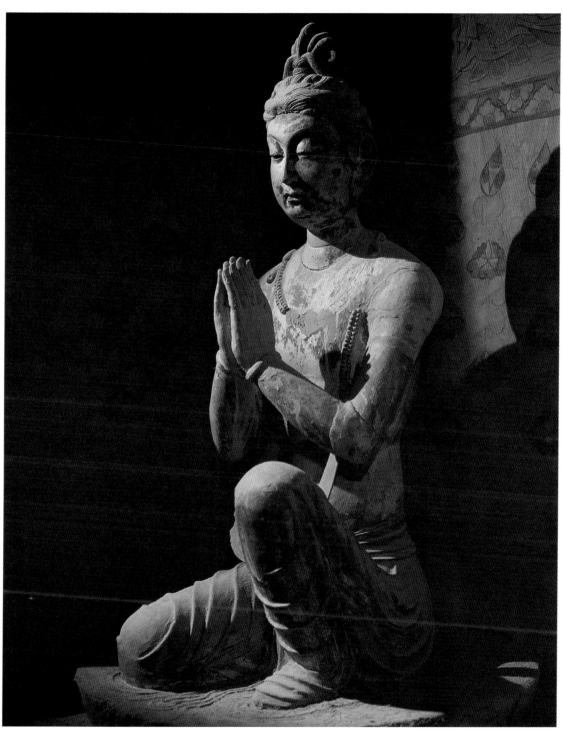

供養菩薩　盛唐　該像高一公尺，作「胡跪」式於第三二八窟西壁龕外北側壇上。該像虔誠慈善，雙手合十，具有很強的寫實性。

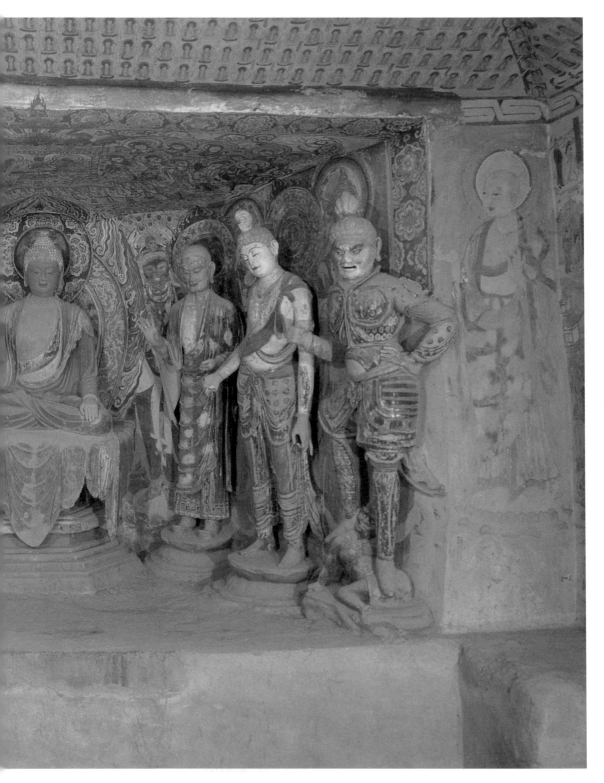

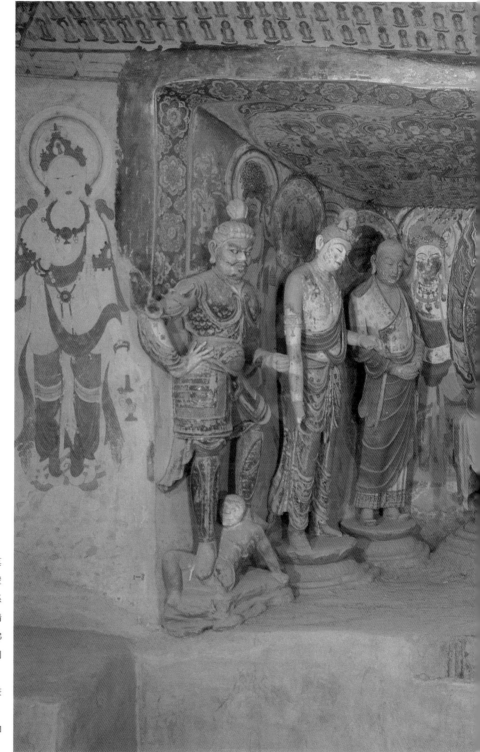

彩塑一鋪　盛唐
該鋪彩塑布局於莫
高窟第四五窟西壁
龕內，共七身，係
盛唐彩塑藝術之精
品。整體塑像按佛
界等級身分，排列
有序，疏密得當，
氣韻生動，剛柔兼
備。圖像為一佛、
二弟子、二菩薩和
二天王。

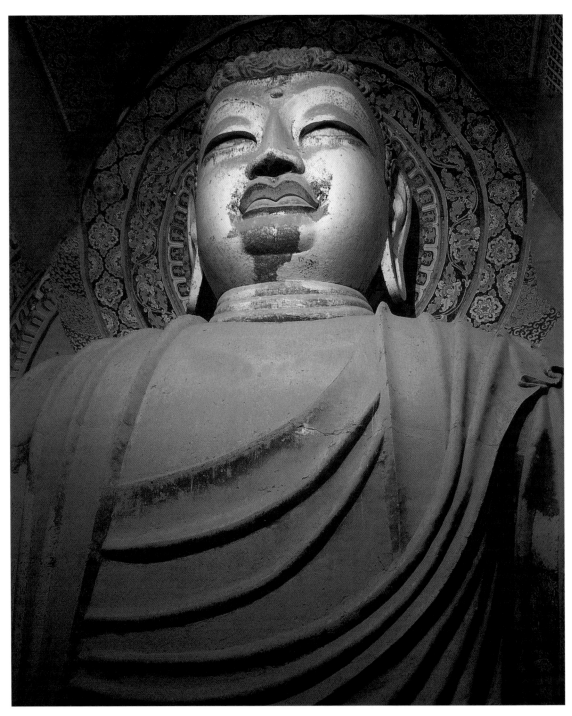

大佛　盛唐　該像爲莫高窟第一三〇窟彌勒大佛，俗稱「南大佛」，是敦煌石窟中第二大佛。唐開元年間（西元七一三年－七一四年）馬思聰等人修建。大佛身高二六公尺，形態巨大，氣勢宏偉，藝術造詣頗高，作爲室內雕塑，舉世罕見。

菩薩　盛唐　該像為第四五窟西壁龕內北側大勢至菩薩面部特寫

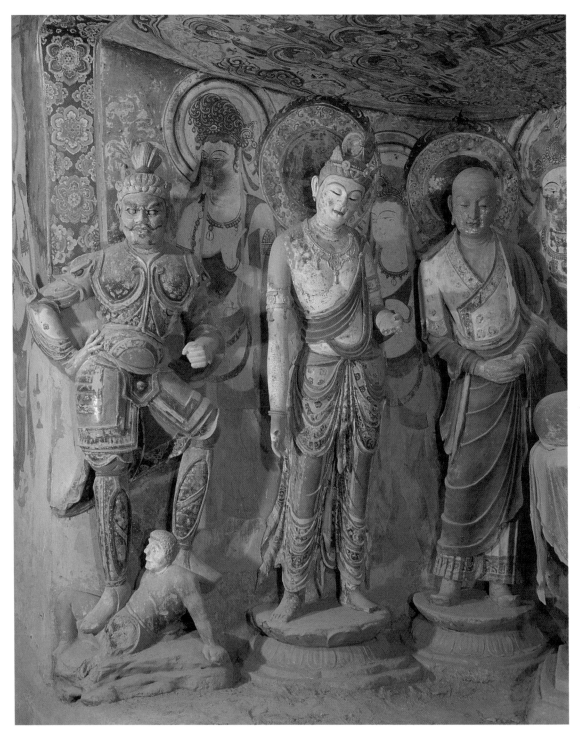

阿難、菩薩、天王　盛唐

三身塑像均以立姿位居第四五窟西龕內南側。造型比例適中，人物形神兼備，色彩絢麗和諧。

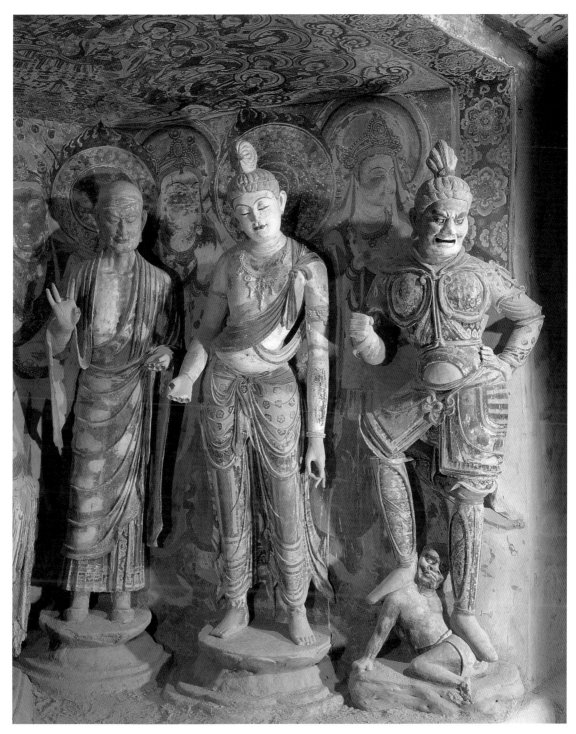

迦葉、菩薩、天王　盛唐

塑像以立姿位居第四五窟西龕內北側。神情逼眞，形態各異，文武雙全，色彩豐富，冷暖對比強烈。

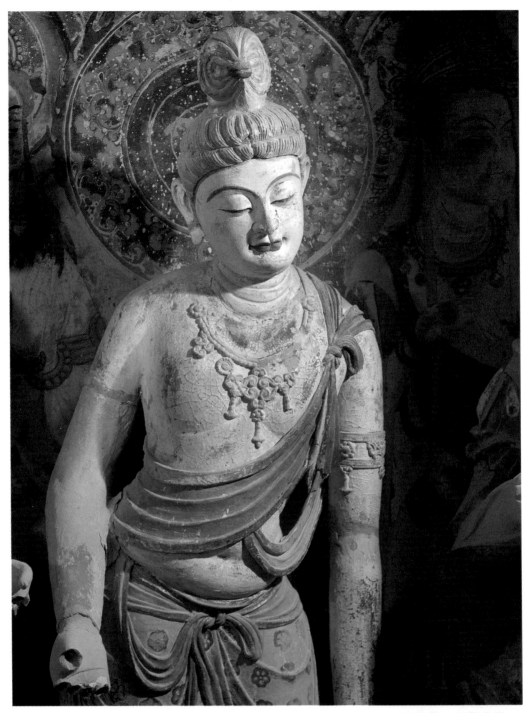

菩薩　盛唐　第四五窟　該像爲大勢至菩薩像，高一‧八五公尺。圖中菩薩爲正面像，雲髻高聳，面部輪廓分明，五官結構標致。細目長眉，鼻隆唇豐，兩耳垂肩，栩栩如生。菩薩上身裸露披巾，下著錦裙，束腰輕垂。該像的造型姿態也十分優美，呈「Ｓ」形，體態輕盈，極富動感。

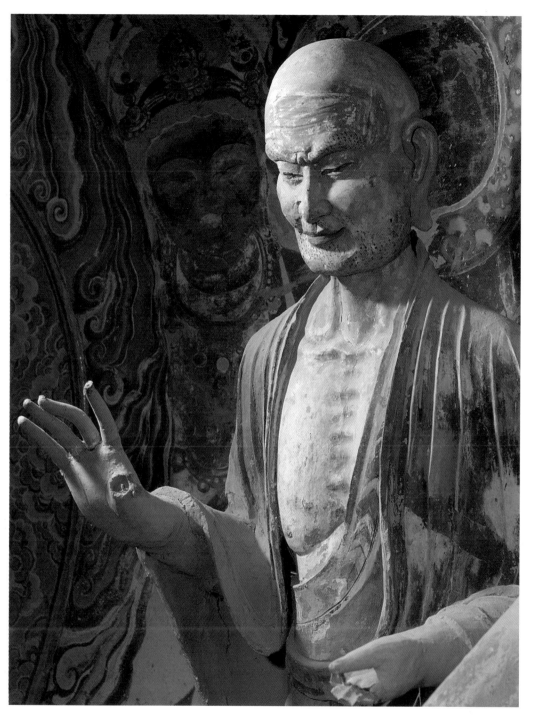

迦葉　盛唐　該像高一‧七二公尺，位居莫高窟第四五窟西壁龕內主尊佛北側。迦葉爲佛的大弟子，有「頭陀第一」的稱號。圖中迦葉形像深沉持重，飽經風霜，嶙峋的胸膛清瘦的面龐，體現了一位老者艱辛的經歷和深邃地思想。如同血肉之軀，活靈活現。

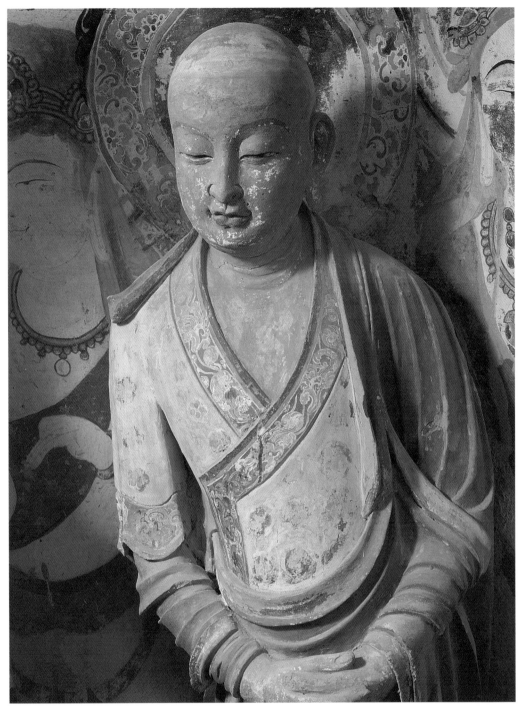

阿難　盛唐　該像高一‧七六公尺，位居莫高窟第四五窟西壁龕內主尊佛南側。阿難為佛的最小弟子，有「多聞第一」的稱號。圖中阿難，神態閑逸，安祥自如，扭腰擺胯，造型十分活潑，恰似一位風度翩翩的英俊少年形像。

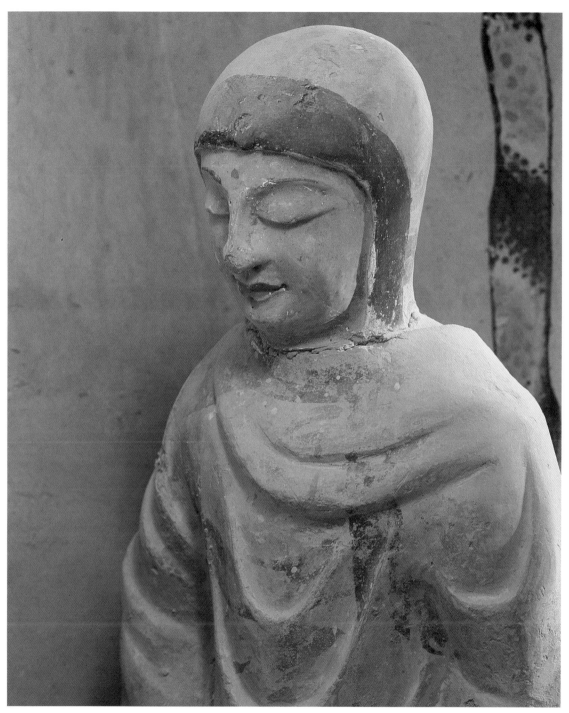

舍利佛　盛唐　該像高五○公分，位居莫高窟第四六窟南壁龕內兩側，舍利佛是釋迦牟尼十大弟子之一。據佛經記載，釋迦涅槃時，舍利佛「先佛入滅」而引火自焚。圖中形像，倩麗文秀，心神意合，造型手法純樸，簡練。

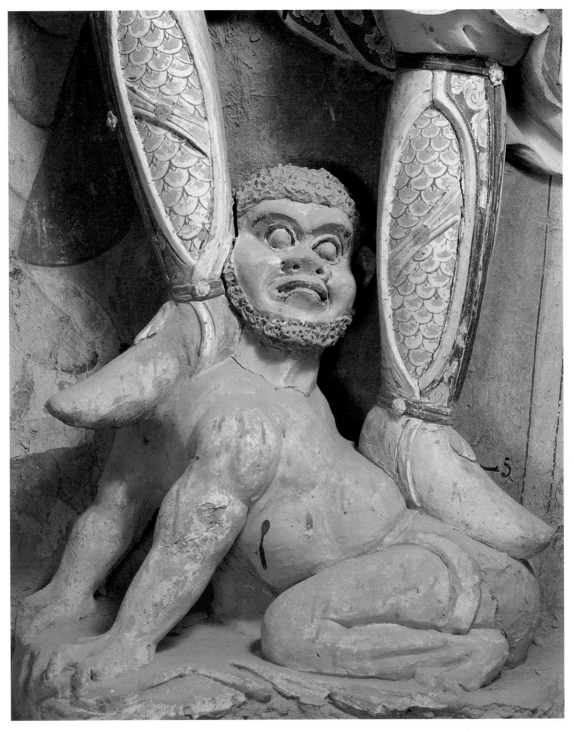

地神　盛唐　該像高五○公分，屈居第四六窟西龕北側護法天王腳下。雙手前仆，雙膝跪地，晴突孔露，面部作痛苦掙扎之相，形態極其逼真。

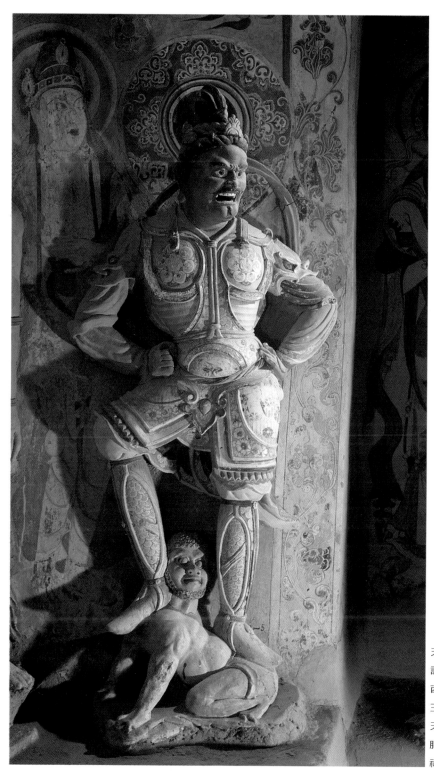

天王　盛唐
該像爲莫高窟第四六窟
西壁龕內北側護法天
王，高一・六七公尺。
天王威嚴怒目，雙手叉
腰，身著甲冑，腳踏「地
神」，雄風凜凜。

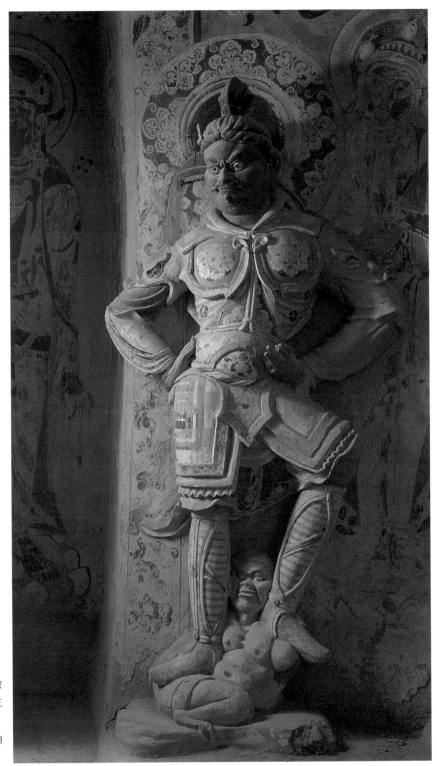

天王　盛唐
該像爲莫高窟第四六窟
西壁龕內南側護法天
王，高一・六六公尺。
造型手法與藝術風格與
前一塑像基本相似。

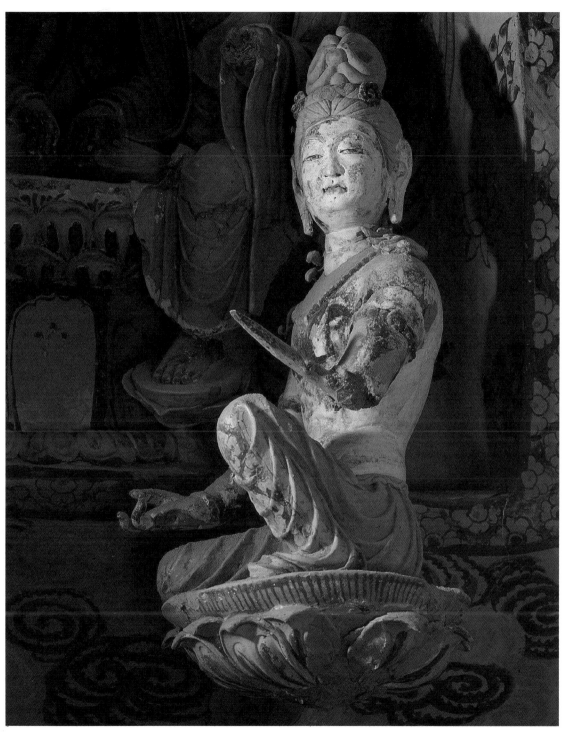

供養菩薩　盛唐　該像高五八公分，懸塑於莫高窟第二七窟西壁上層龕外北側，爲莫高窟彩塑藝術又一特殊形式。菩薩「胡跪」於空懸蓮台之上，上身半裸，衣裙裏足。有極高的藝術價值。

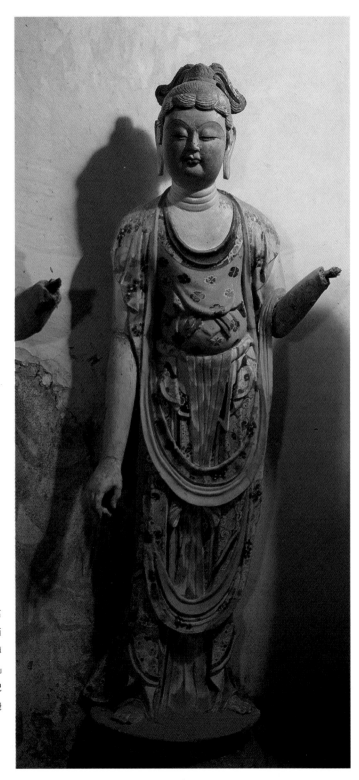

● 菩薩　盛唐　（右圖）
莫高窟彩塑藝術精品之一，菩薩身高
一‧四三公尺，佇立於第一九四窟西
壁龕內南側。該像面頰豐潤，眉目傳
情，衣飾華麗，線條暢達，體態呈「Ｓ」
形，色彩純樸，以石綠爲主色調，配
以團花圖案裝飾，展現出無限的生機
和情趣。
● 菩薩（局部）　盛唐　（左頁圖）
第一九四窟　西壁龕內南側

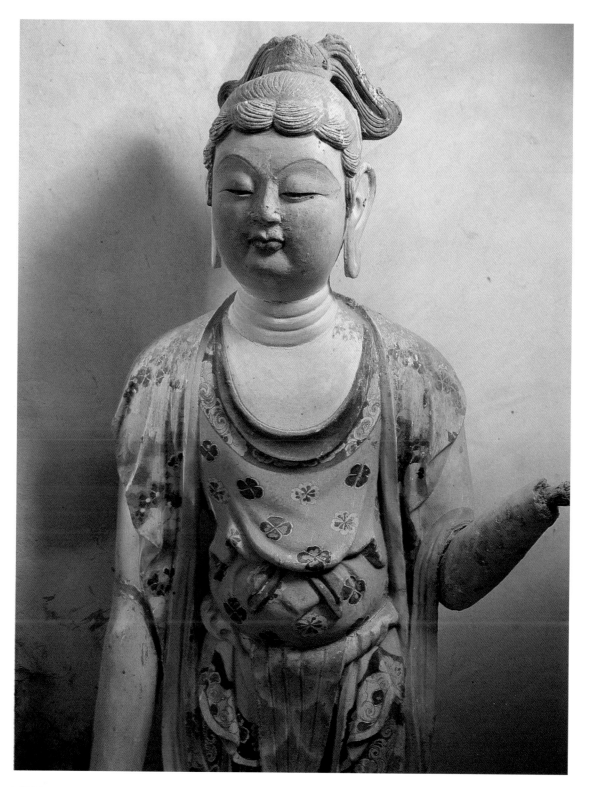

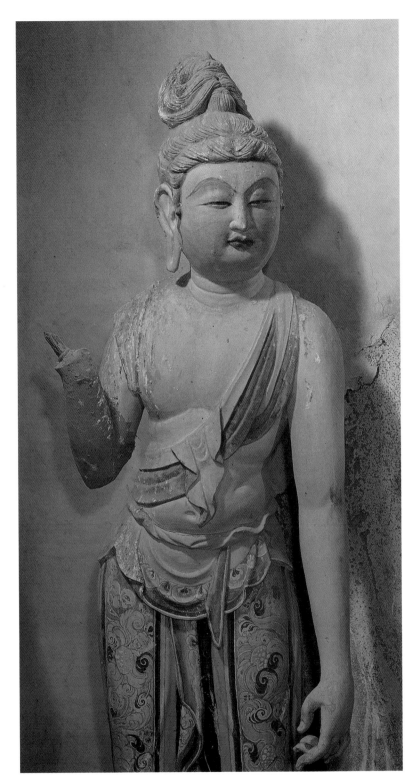

菩薩　盛唐

該像高一・四七公尺，佇立於第一九四窟西壁龕內北側。菩薩裸露上身，斜挎披巾，下著羅裙，赤足於蓮台之上。面容倩麗，神情怡然，胸脯豐滿圓潤，體態婀娜，猶如一位亭亭玉立的美麗少女。

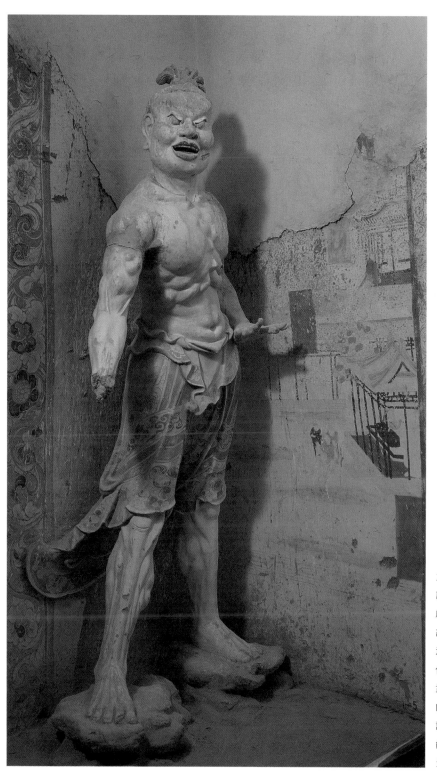

力士　盛唐
該像高一‧四六公尺，
威立於第一九四窟西壁
龕外北側壇上。這尊護
法力士，是當時武士形
像的替本。人物造型孔
武勇猛，體魄雄偉，肌
肉健達，剛勁有力，從
該塑像的每一個部位都
能感受到一種巨大的力
量。

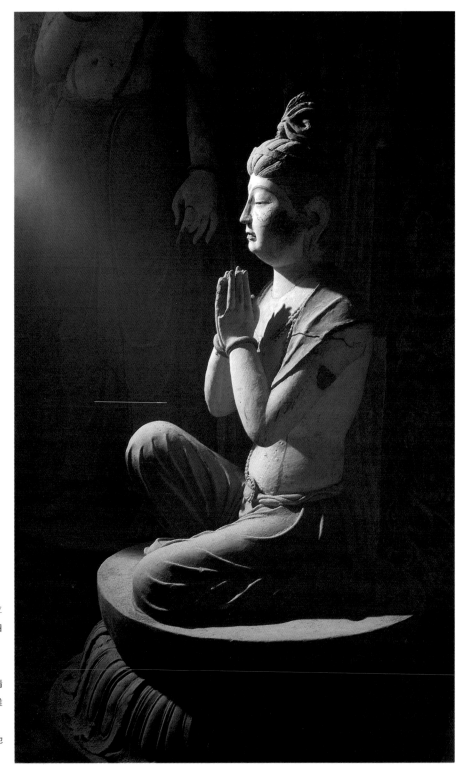

供養菩薩 盛唐
該像高一公尺，位
於莫高窟第三八四
窟西壁龕內北側，
像姿「胡跪」式。
該造像極富人情
味，如同一位典雅
少女，雙手合十，
神情坦然，默默地
向佛祈禱。

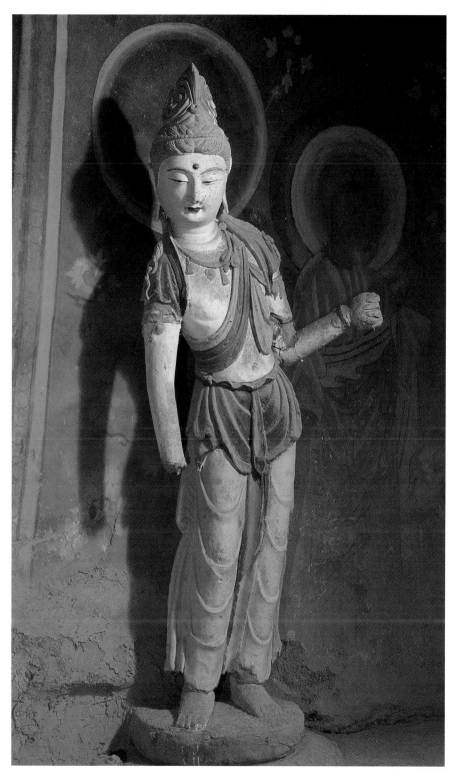

菩薩　盛唐
該像位於莫高窟第
六五窟西壁龕內南
側，身高一‧五公
尺，為立姿，身軀
呈「S」型。菩薩
造像重心平穩，形
勢活潑，有較強的
動勢感和節奏感。

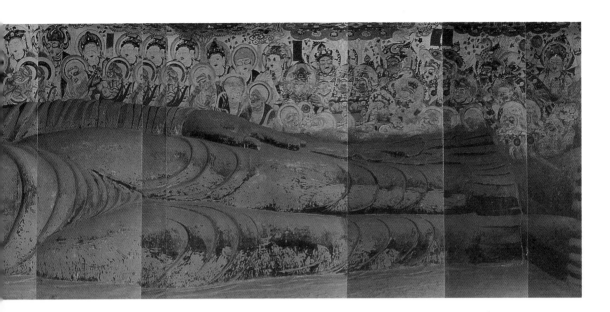

● 臥佛全景　中唐　（上圖）

臥佛，即「涅槃」。該佛像長達一五‧八公尺，橫臥於莫高窟第一五八窟佛台之上，
與該窟的建築形式、壁畫內容息息相關，意景融爲一體。臥佛神情安祥，體態閑逸
舒展，身軀豐滿圓潤，輕柔的袈裟隨肌體起伏有序。雕刻線條清晰，變化極富韻律。
整體塑像氣韻貫通，雄偉壯觀，色彩和諧，技術精湛，將「肉體入滅」，「靈魂尚存」
的佛涅槃境界表現的出神入化，淋漓盡致。

● 臥佛　中唐　（下圖）　圖爲一五八窟涅槃佛局部

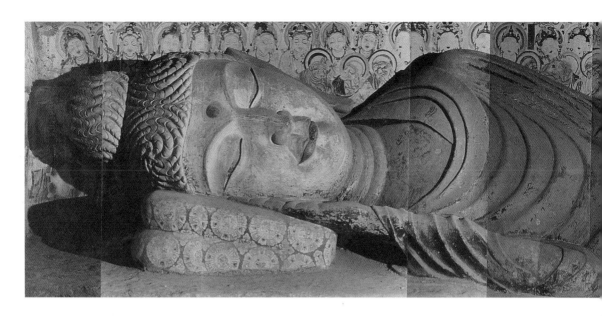

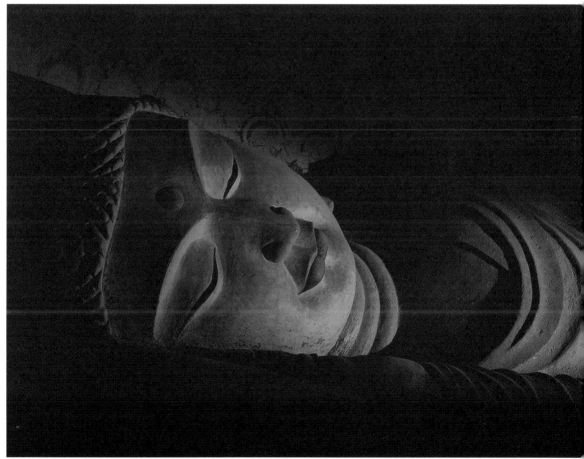

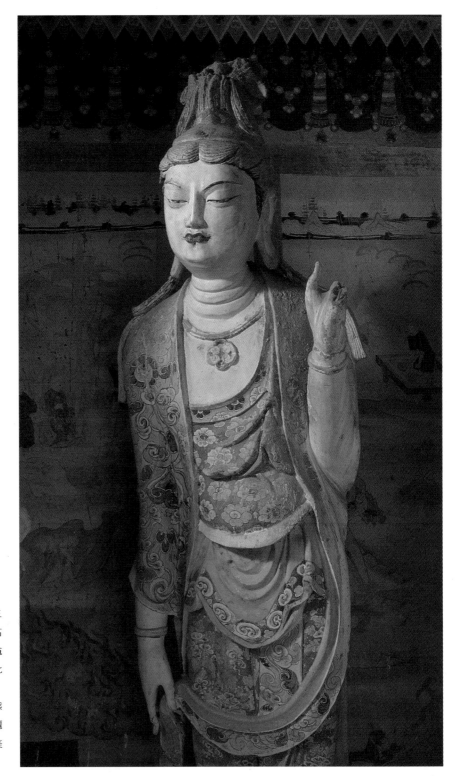

菩薩　中唐
圖中菩薩身高一‧三
七公尺，佇立於莫高
窟第一五九窟西壁龕
內南側。人物造型比
例勻稱，結構準確，
線面變化豐富，體態
自然活潑，衣飾華麗
高貴，頗具時代審美
特徵。

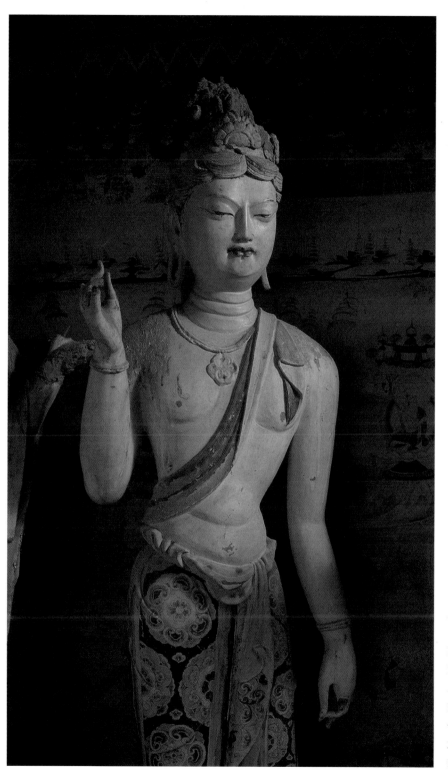

菩薩　中唐
圖中菩薩身高一・三
七公尺，佇立於莫高
窟第一五九窟西壁龕
內北側。該像貌美端
莊，慈悲大度，寬肩
束腰，肌膚潔白如
玉，手姿優美，體態
落落大方，將人間的
情意和佛家的仙氣聚
於一身，藝術造詣達
到頂峰。

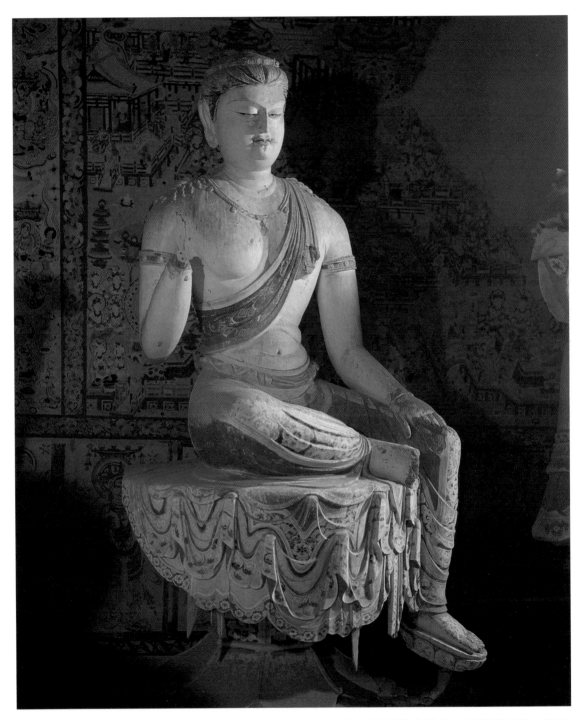

菩薩　晚唐　該像居第一九六窟佛壇北側，爲莫高窟晚唐時期彩塑藝術之精品。菩薩爲圓雕，身高一‧七四公尺，作「遊戲坐」式，姿態灑脫，頗有氣魄，肌膚質感逼眞，富有「彈性」，裙裾緊鬆有序，著身得體，色彩明快，線面過度自然，剛柔兼之。

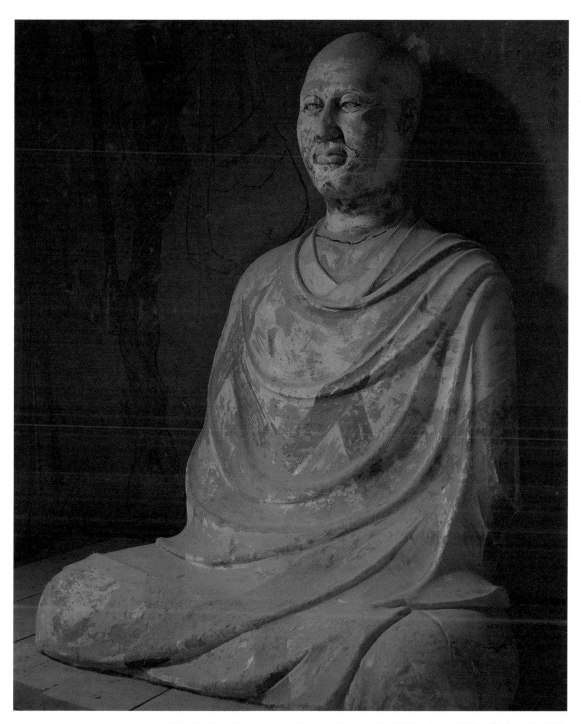

洪䛒高僧像　晚唐　莫高窟肖像雕塑藝術代表作。洪䛒高僧，是唐代河西十一州的都僧統，沙州僧
政法律三學教主，地位極高。像身高九四公分，以禪姿坐於第一七窟北壁前壇上，人物造型逼真生
動，衣飾樸實，技藝嫻熟簡練，洪䛒高僧雙目炯炯有神，面帶微笑，透發出了無窮的智慧和神力。

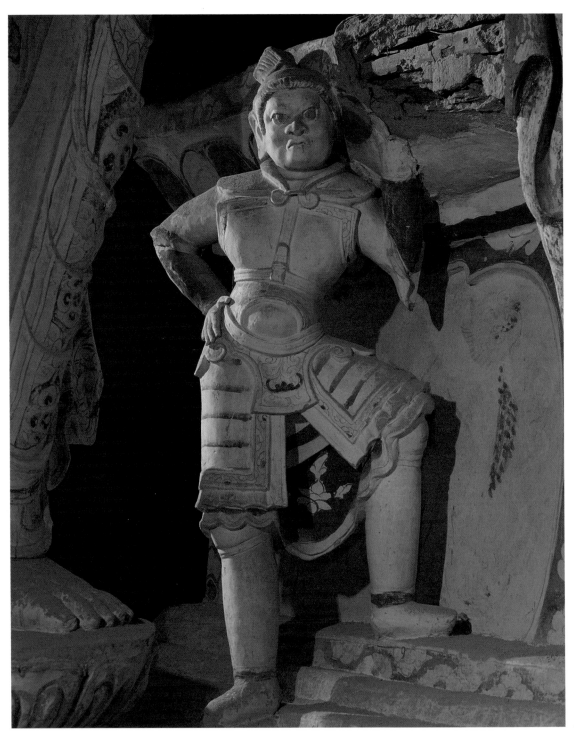

天王　宋代　位居莫高窟第五五窟中心佛壇上。天王頭戴堅盔，身著鎧甲，刀眉怒目，威懾八方。
該像藝術手法蒼勁有力，氣勢宏大。

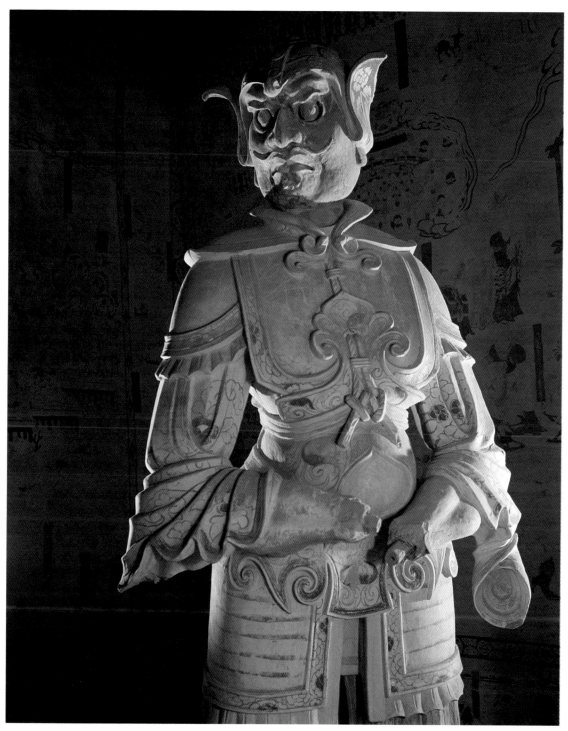

金剛力士　宋代　該像身高一‧一○公尺，位居第五五窟佛壇南側主尊佛佛坐之下，金剛力士造型
敦實，衣飾簡練，雙眼怒睜，右手叉腰，左手托座，氣宇軒昂。

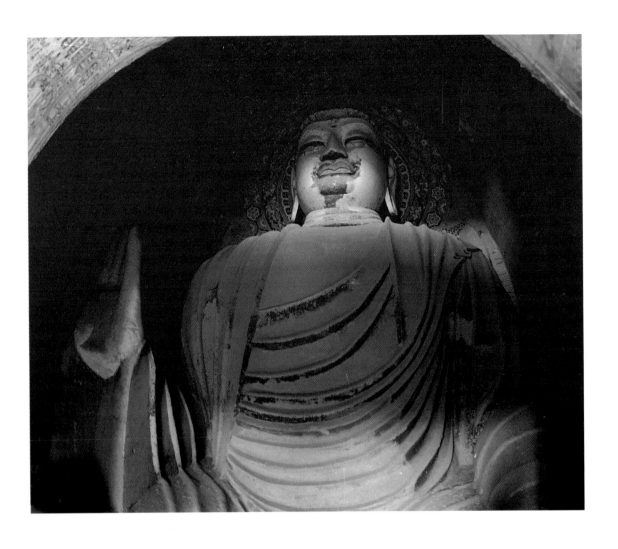

● 彌勒佛窟　盛唐　（上圖）

圖爲莫高窟第一三〇窟彌勒大佛造像，見前述。

● 同心供養　盛唐　（左頁圖）

該像爲莫高窟第三二八窟西壁龕內供養菩薩。圖中所示，是以攝影藝術多次曝光之手法，重新組合，
在同一平面上，完美展現供養菩薩的主要造型形式和立體的三個面。

● 韻律　盛唐　第三二八窟　攝影手法同前　（上圖）

● 禪僧　晚唐　（左頁圖）

　圖爲莫高窟第十七窟洪誓高僧像，見前所述。

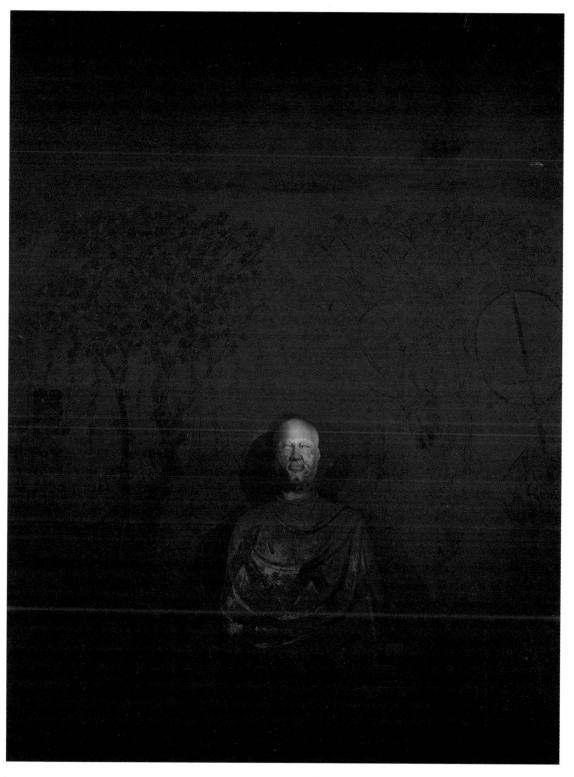

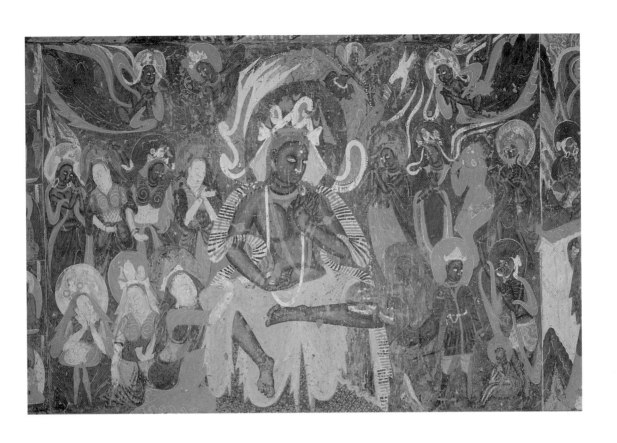

尸毗王本生　　北魏

莫高窟第二五四窟北壁中部，爲佛本生故事。講述惡鷹追逐一隻鴿子，鴿子無處躲避，向尸毗王求
救，尸毗王爲拯救生靈，聽任鋼刀割己身體之肉餵食老鷹，此舉感天動地，原來是帝釋天對他修鍊
的考驗。整個畫面，結構集中，構圖別致，色彩純樸，線條粗獷。

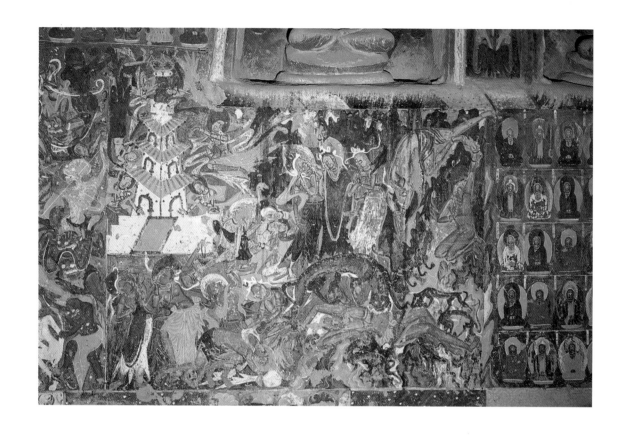

摩訶薩埵太子捨身飼虎　北魏

莫高窟第二五四窟南壁中部，爲佛本生故事畫。是中國早期佛教藝術中流行的題材之一。故事情節
爲：三位太子出遊，見一隻母虎與七隻小虎饑餓過度，氣息奄奄，三太子爲拯救老虎，刺頸出血，
投崖飼虎。畫面將全部情節濃縮一體，構圖嚴密，造型生動，是莫高窟早期故事畫中傑出代表作。

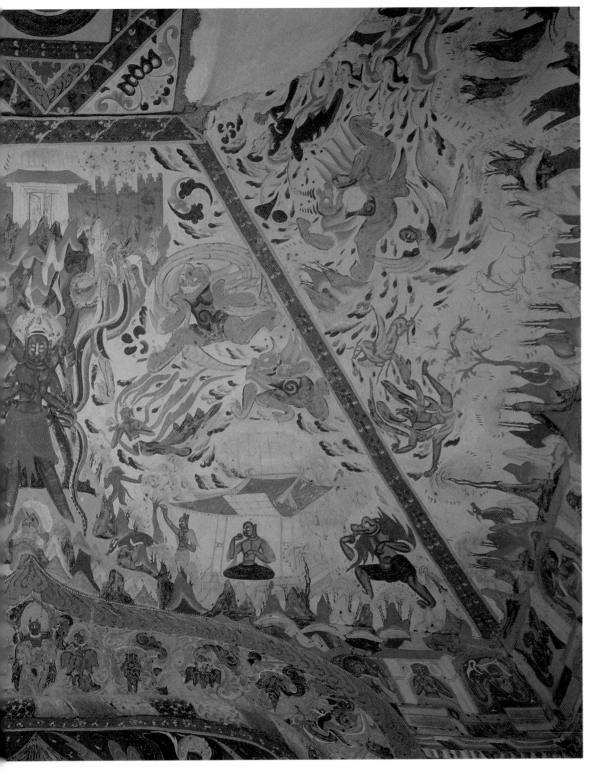

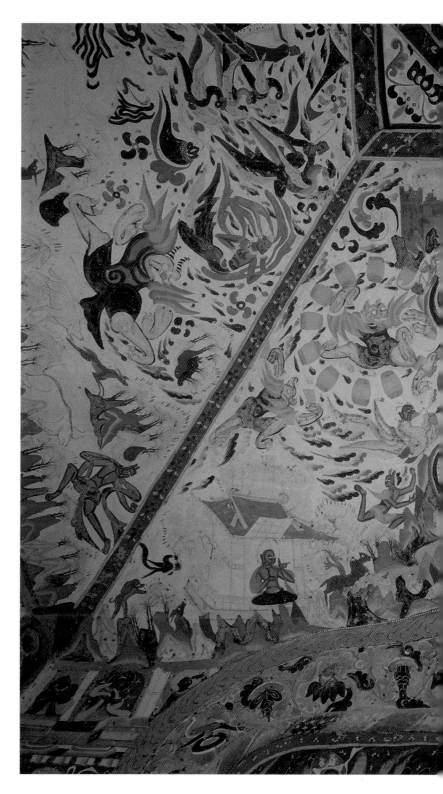

阿修羅　西魏

莫高窟第二四九窟西披全
圖，畫面正中為阿修羅
王，他腳踏大海，雙手分
托日月，巨大身軀連接天
地。上部為帝釋天居所「兜
率天宮」，雷公、風神、
劈電、雨師顧其左右，並
至之勢，下有飛天、羽人、
修行仙人及山林動物等烘
托主體。畫面頗具氣勢，
構圖疏密有致，色彩對比
強烈，形式感極強。

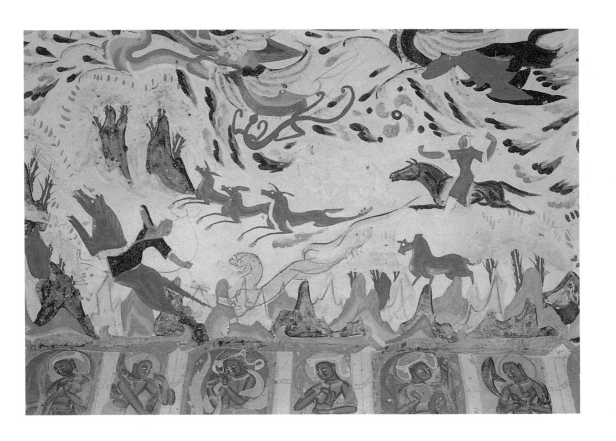

狩獵圖　西魏

莫高窟第二四九窟北頂中部，是一幅早期傑出的生活場景圖。畫面為兩組射獵情節，上為獵手駕馭
一乘馳騁的俊馬，彎弓追射三隻奔跑中的黃羊，下為獵手在奔馳的馬背上驀然轉身回首，張弓射殺
追來的猛虎。整個畫面風馳電掣，驚心動魄，一切都在高速運動中所完成。人物和動物造型逼真，
色彩熱烈豪放，構圖前呼後應，令人目不暇給。

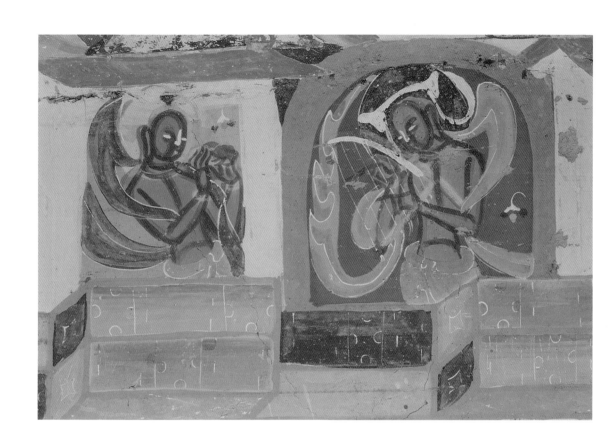

天宮伎樂　西魏

莫高窟第二四九窟北壁之上，伎樂高居天宮，手持樂器，邊奏邊舞，有張有合，極富有節奏感。

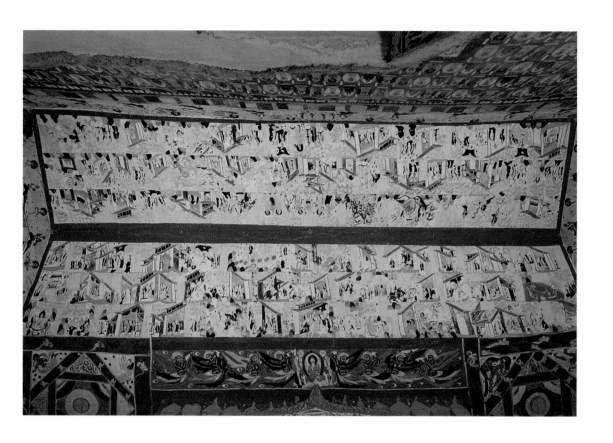

● 佛傳　北周　（上圖）

莫高窟第二九○窟人字披頂全圖，該幅佛傳分布於人字披頂的東西兩側，共八十三個情節，除常見的佛傳故事畫外，還有大量的生活場景，內容極為豐富，畫面構圖新穎，上下分三段，情節發展呈「Ｓ」形走向。

● 雙飛天　西魏　（左頁圖）

莫高窟第二四九窟北壁說法圖中，飛天造型優美，比例適度，體態輕盈，上下呼應，動感強烈，色彩比較純樸，對比十分自然。

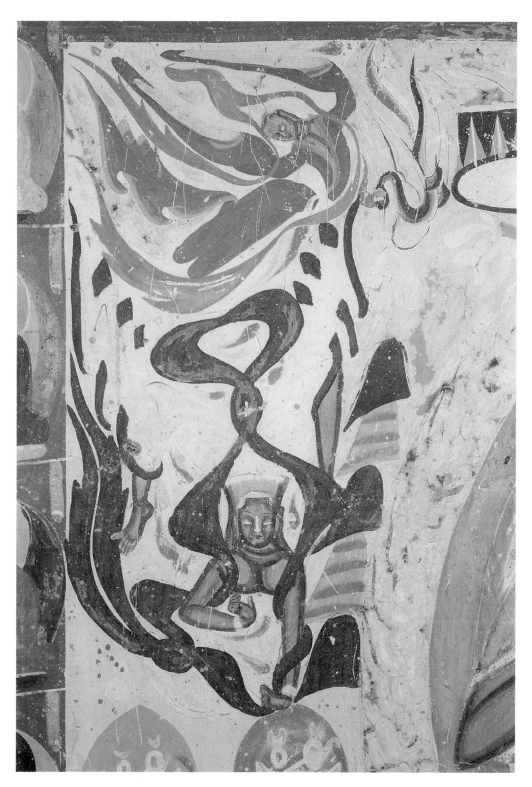

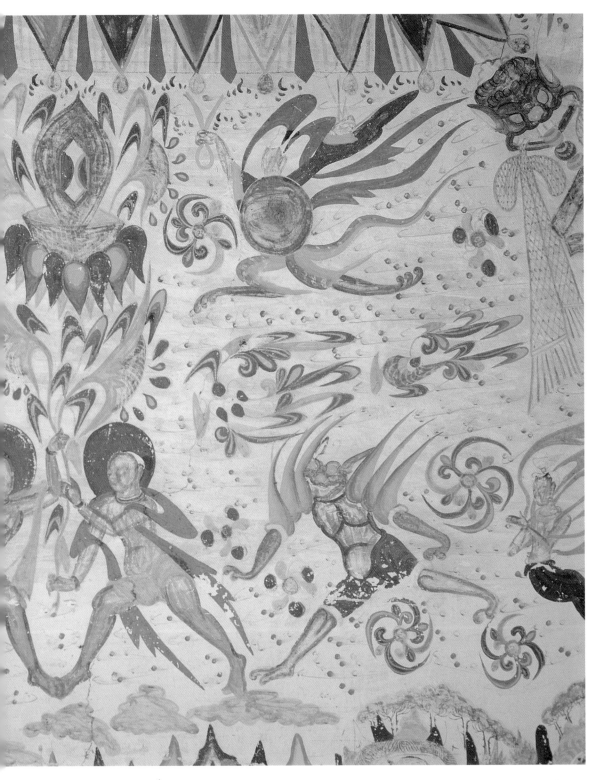

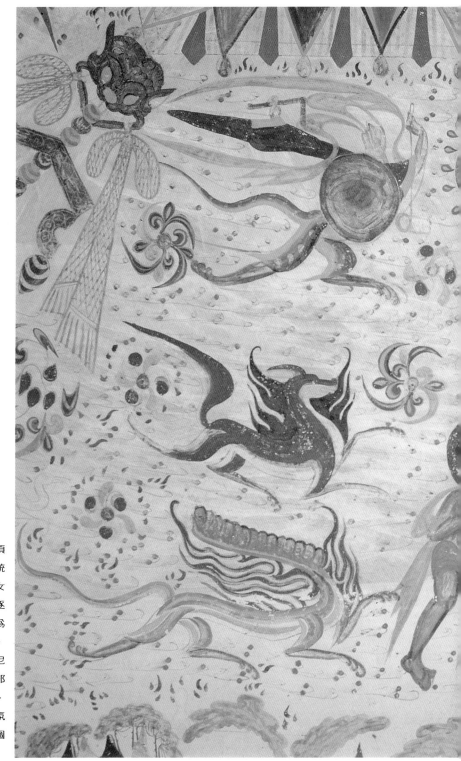

伏羲女媧　西魏
莫高窟第二八五窟東頂
中部，為早期中國傳統
題材之一。圖中伏羲女
媧已由再創人類主神逐
步轉化為日月神，皆為
人首蛇身，身披長巾，
手持規、矩，伴隨摩尼
寶珠，自由飛翔。下部
為二力士，烏獲、飛廉、
開明等，整個畫面氣氛
活躍，色彩豐富，構圖
完美。

131

● 馴馬圖　北周　（上圖）

莫高窟第二九○窟中心西向龕下，畫面中的馬伕高鼻深目，為「胡人」形象，他手持繩鞭，試圖馴服駿馬，而駿馬前蹄踢踏，奮力反抗，二者形成了強烈的對比，透發出濃鬱的生活氣息。

● 平棊圖案　北周　（左頁圖）

莫高窟第二九○窟平頂，圖案中間為蓮花井心，四周邊飾為忍冬紋樣，棊內四岔角各有一身半裸飛天，如同互相追逐一般，靜中有動，畫面形式活潑，極富裝飾美感。

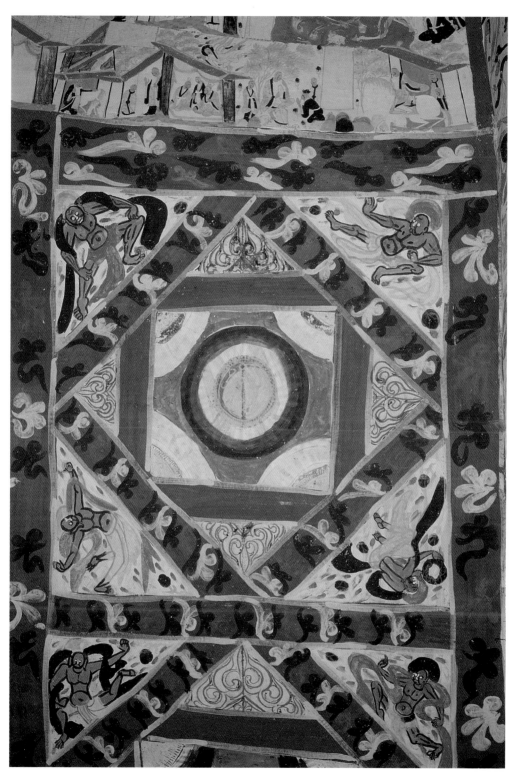

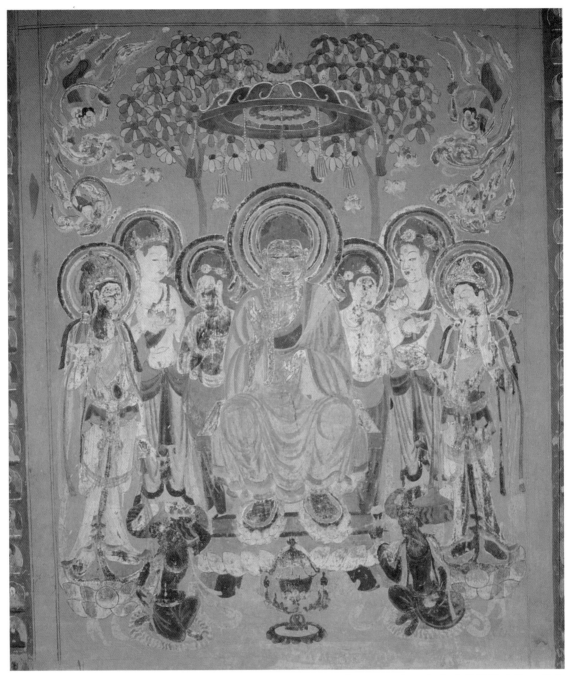

● 說法圖　初唐　莫高窟第三二二窟南壁中部，爲〈彌勒說法圖〉。畫面中央爲彌勒佛坐像，佛左
　右各有三身菩薩，情態各異，健康美麗，上部爲菩提華蓋，四飛天繞其飛翔，畫面色彩雅致，屬
　典型的初唐壁畫風格。（上圖）

● 菩薩　初唐　莫高窟第五七窟南壁說法圖東側，爲觀世音菩薩，菩薩眉長目秀，豐鼻櫻唇。面部
　設色暈染，肌膚富有質感，造型超凡脫俗，衣飾華麗富貴，爲初唐壁畫之精品。（左頁圖）

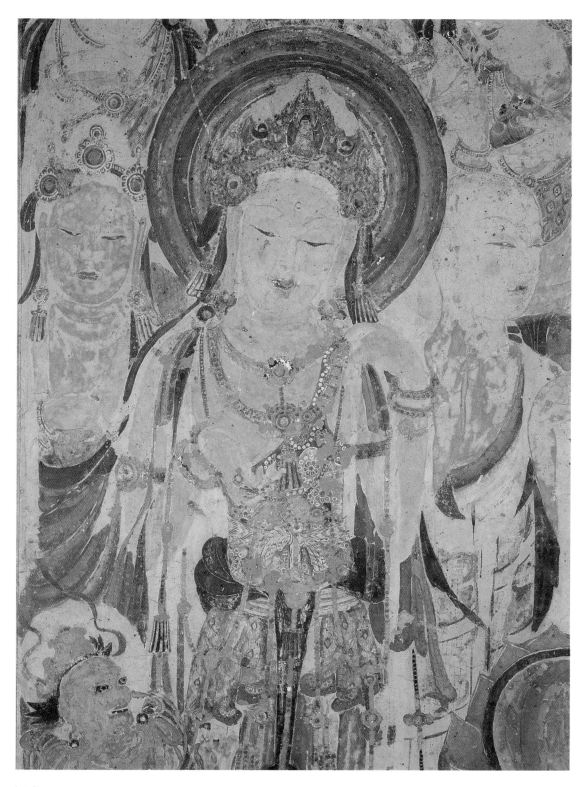

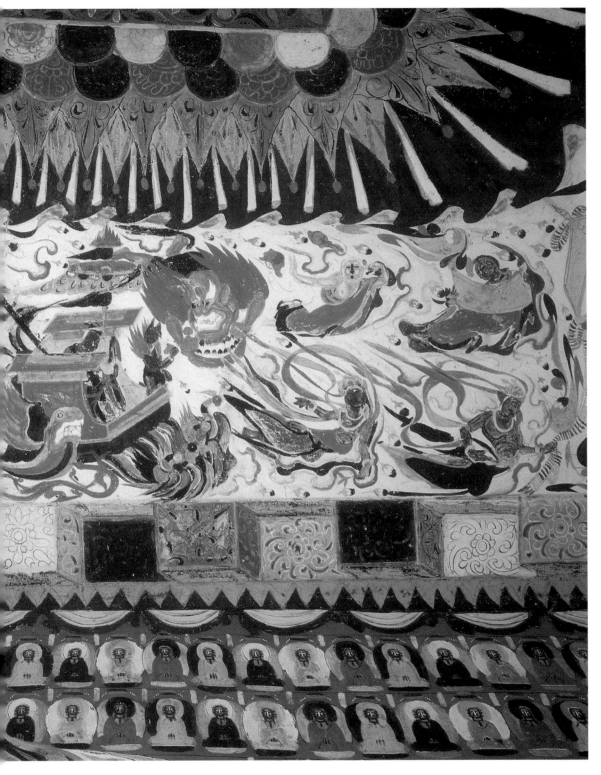

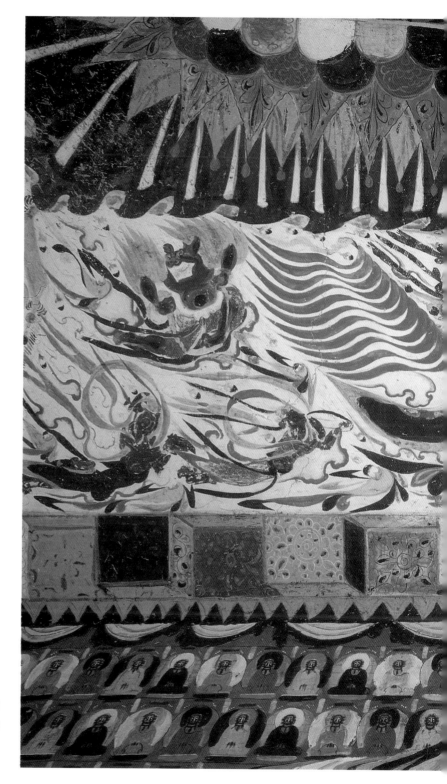

帝釋天妃　隋代
莫高窟第三○五窟南披，
帝釋天妃（西王母）駕馭
鳳車，上張傘蓋，後揚旌
旗，飛天，比丘前後相伴，
場面十分壯觀。

137

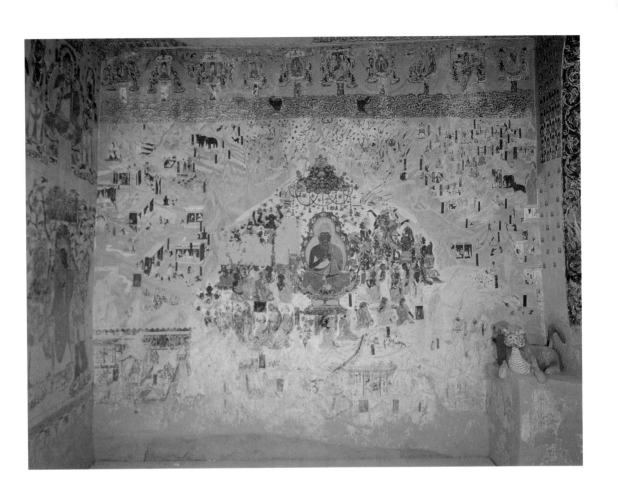

● 寶雨經變　初唐　（上圖）

莫高窟第三二一窟南壁全圖，畫面中央表現佛在伽耶山頂為比丘眾七萬二千人說法時，滿天寶雨紛紛下落。兩側畫面是《寶雨經》中的各種細節比喻品。壁畫內容複雜，場面宏大，錯落有致，氣勢磅礡。大小對比產生了較強的平面透視縱深感，紅綠相間的色調，形成明快的反差，使人賞心悅目。

● 憑欄天女　初唐　（左頁圖）

莫高窟第三二一窟西壁龕頂南側。蔚藍色的天宮中，六位婀娜多姿、衣飾華麗、楚楚動人的天女憑欄俯視下界，圖中有的凝神注目，有的竊竊私語，雖說是佛徒神仙，但卻體現了濃鬱的人間氣息，為唐代壁畫上乘之作。

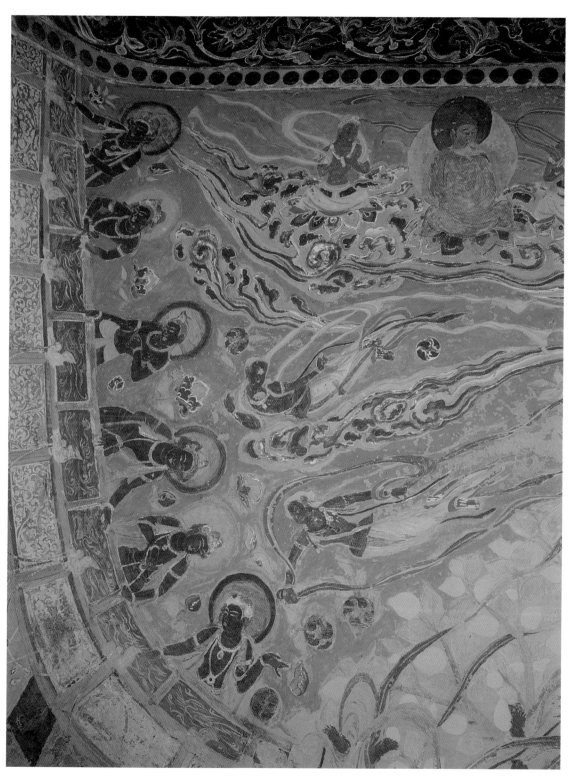

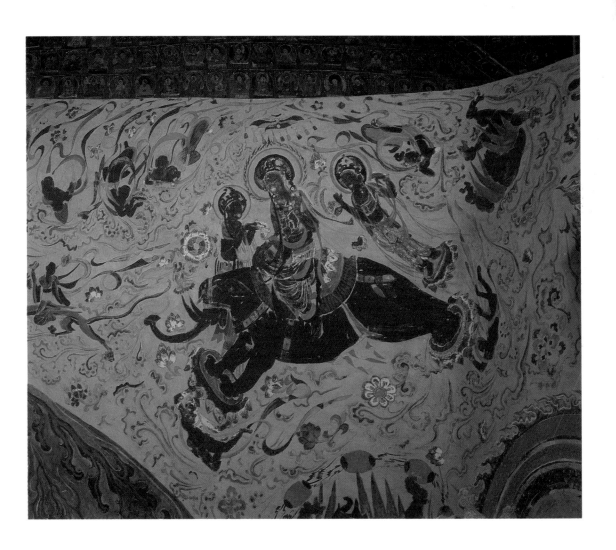

乘象入胎　初唐
莫高窟第三二九窟西壁龕頂北側。釋迦牟尼前生修行得道，其母摩耶夫人一日夢見，一孩童乘六牙
白象自天而降入其右脅，前有乘龍仙人導引，後有菩薩持護，而後懷孕，即乘象入胎。該圖極形象
地表現了這一生動場面。

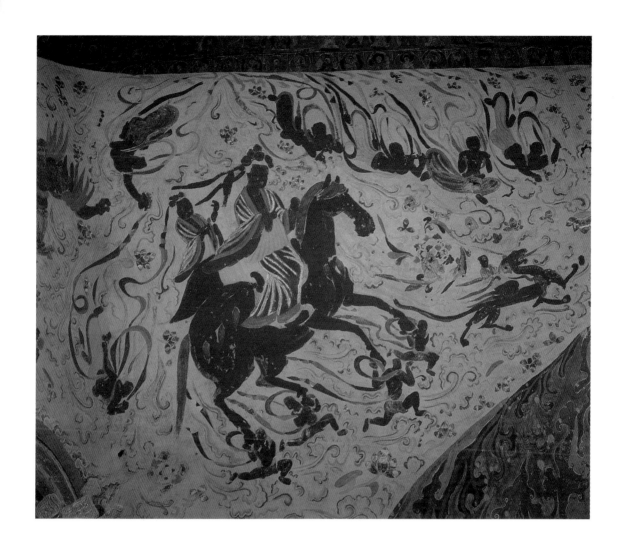

夜半踰城　初唐

莫高窟第三二九窟西壁龕頂南側，該圖講述了太子喬達摩‧悉達多，痛感人生皆苦，願捨棄一切榮
華富貴，毅然踰城出家，一日半夜時分，在天神的護持下，騎乘朱鬃白馬躍城而去，四位天王手托
馬蹄，騰空飛上天空。壁畫色彩絢麗，動勢自然而敏捷。

飛天　初唐　莫高窟第三二一窟北壁上部，理想的佛國天境中，天樂「不鼓自鳴」。飛
天姿態優美，長帶飄逸，徐徐下飛。壁畫色彩寧靜，氣氛祥和。

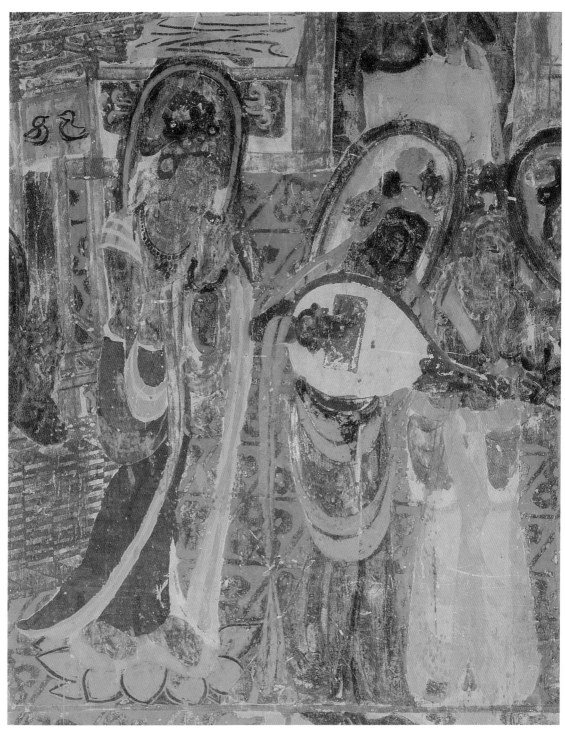

樂隊　初唐　莫高窟第三二九窟北壁彌勒經變中的伎樂菩薩，菩薩峨髻寶冠，體態修長，立姿演奏
琵琶等樂器，場景逼眞，爲唐代宮中樂舞之寫照。

● 飛天　初唐　（上圖）

位於莫高窟第三二九窟東壁上部佛說法圖中。飛天埋頭伸臂，雙腿後蹬，似泳姿形狀向下潛衝，造型獨特，姿態舒展，極富動感。

● 藻井圖案　初唐　（左頁圖）

莫高窟第三二九窟窟頂，該圖為蓮花飛天藻井，美麗的蓮花，華麗的垂蔓，千姿百態的飛天，朝同一方向飛旋於藻井內外，意境非凡，該圖為莫高窟唐代圖案藝術之代表作品。

144

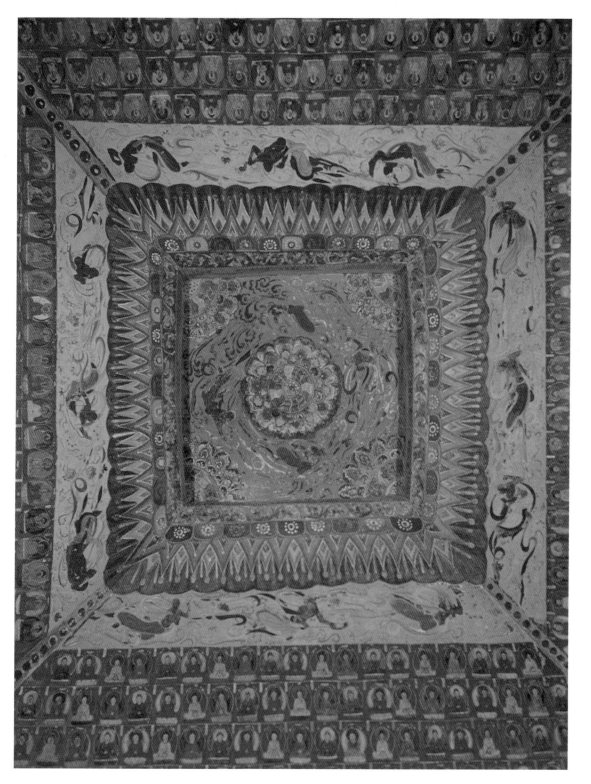

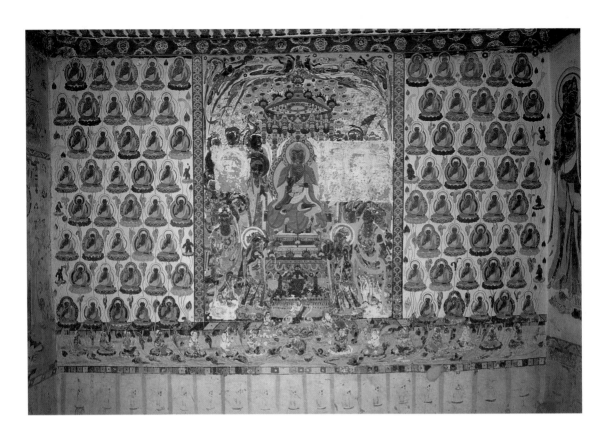

● 阿彌陀經變　盛唐　（上圖）

莫高窟第三二○窟南壁全圖，壁畫中部為佛說法圖，下為化生蓮池，左右兩側均為千佛。畫面構圖新穎，布局別致，疏密得體，色彩清新雅致。

● 供養菩薩　初唐　（左頁圖）

該圖位於莫高窟第七一窟北壁〈阿彌陀經變〉中。圖中二菩薩雲髻寶冠，秀髮披肩，交腳趺坐於蓮台之上，前一身氣清神靜，作思惟狀，後一身委婉動人，輕鬆自若。有極高的藝術價值和審美情趣。

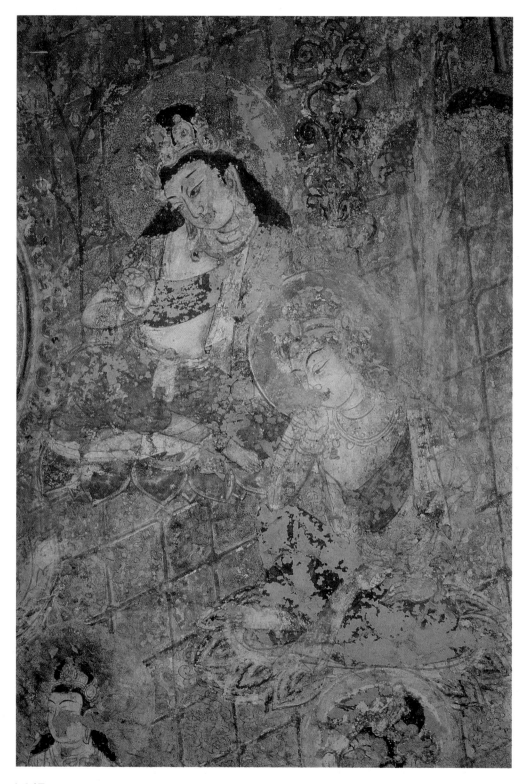

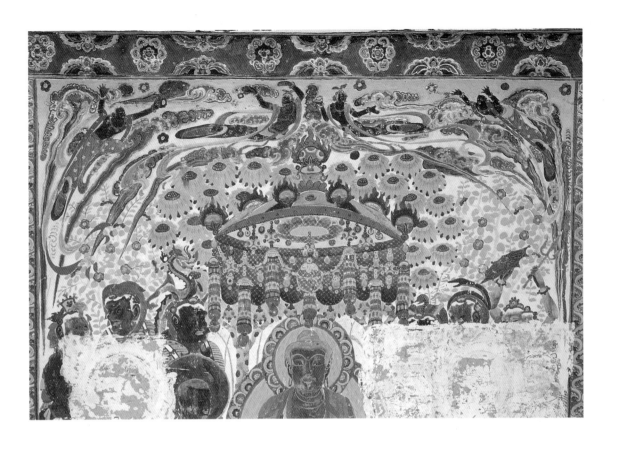

● 飛天　盛唐　（上圖）

在莫高窟第三二○窟南壁，〈阿彌陀經變〉中的佛說法圖上部。該壁畫爲莫高窟藝術的象徵之一，圖中四飛天，體態優美，衣著華麗，相呼相應，散花如雨，圍繞菩提寶蓋，自由飛翔。整個畫面色彩艷麗，富麗堂皇。

● 維摩詰　盛唐　（左頁圖）

莫高窟第一○三窟東壁摩詰經變中維摩詰像。圖中睿智善辯的居士維摩詰，居寶帳之中，身體向前，揚眉啓齒，正在向前來問疾的文殊菩薩發出咄咄逼人的詰難。人物造型矯捷健達，虬鬚雲鬢，色彩雅致和諧，線條流暢而蒼勁有力，藝術造詣達到了頂峰。

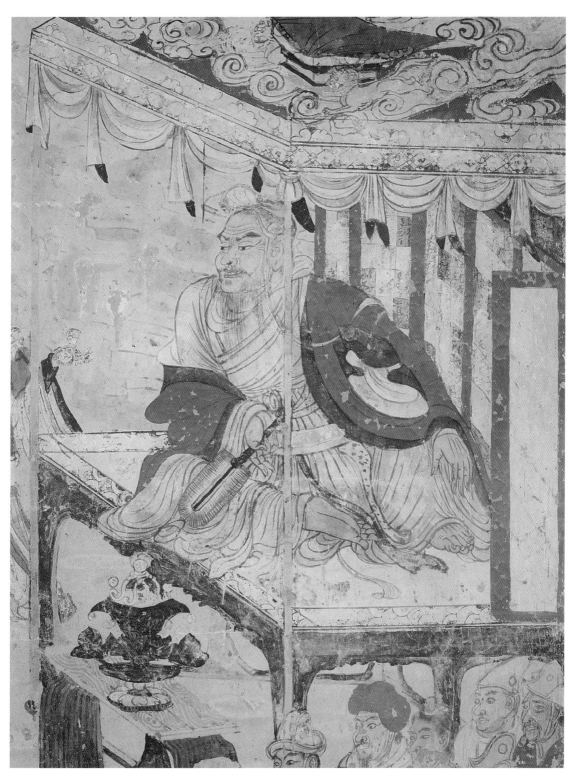

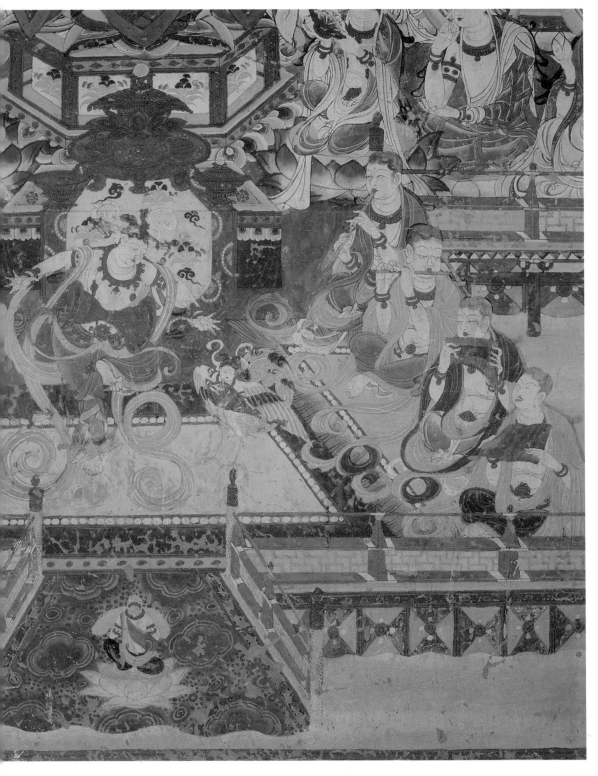

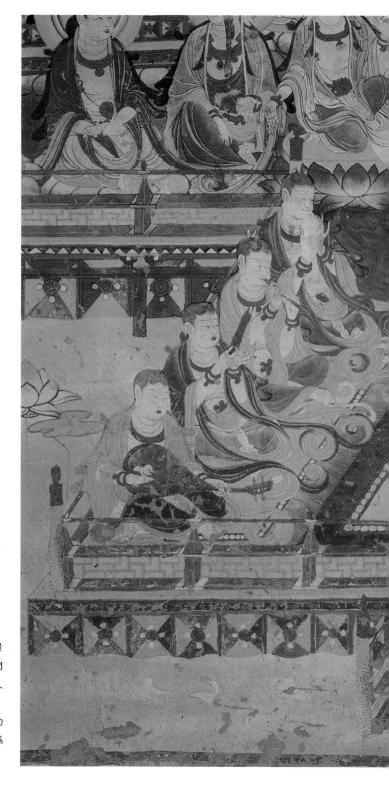

舞樂圖　中唐

安西榆林窟第二五窟南壁〈觀無量
壽經變〉中的舞樂演奏場面，中間
舞伎，擊打腰鼓，翩翩起舞，八人
組成的樂隊，手中各持不同的樂器，
分坐兩側，樂聲同起。整個畫面動
靜相間，起伏自然，極富有節奏感
和韻律感。

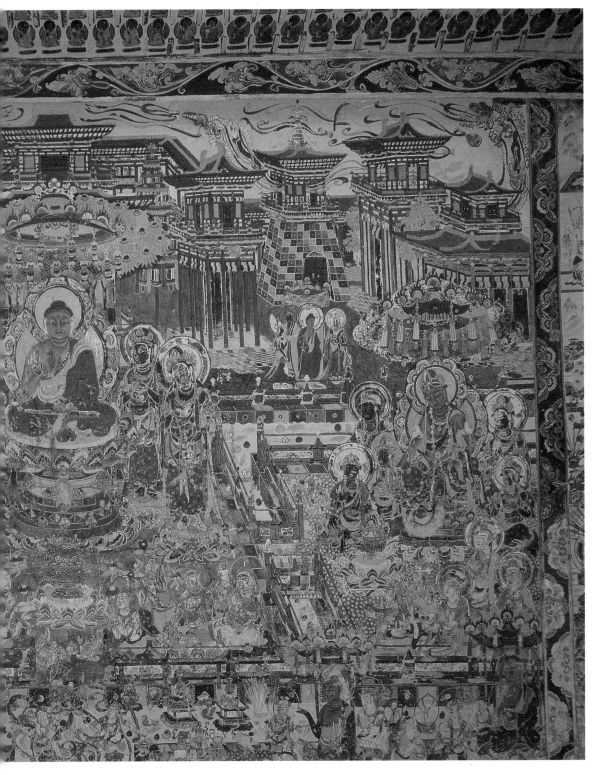

観無量壽經變　盛唐

莫高窟第二一七窟北壁全圖。壁畫主體部分為〈阿彌陀經變〉，中間平台為〈阿彌陀佛說法〉，旁邊有四位脅侍菩薩像；兩側平台上分別是觀音菩薩和大勢至菩薩為首的眾菩薩像。上部眾飛天穿樓而過，空中天樂「不鼓自鳴」，展現了氣勢宏偉的佛國理想境界，也是唐代社會和宮廷建築的寫照。壁畫色彩艷麗，線條清晰並產生較強的立體感和空間感。北壁西側上部為〈佛靈鷲山說法圖〉，下側及中下部為「未生怨」，東側是「十六觀」。構成了一個完整的〈觀無量壽經變〉題材。

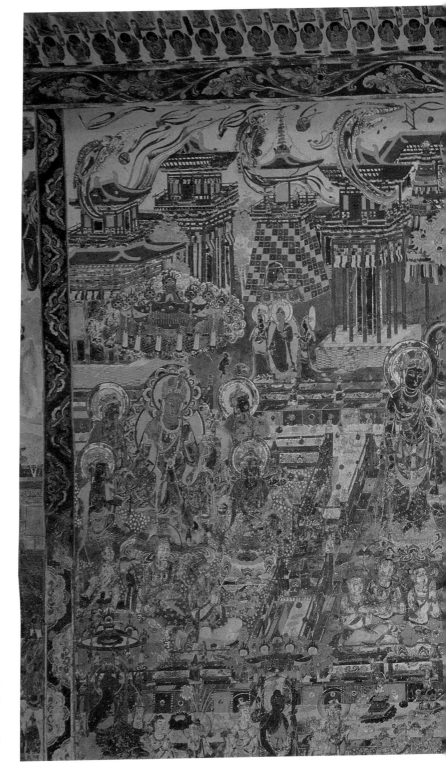

153

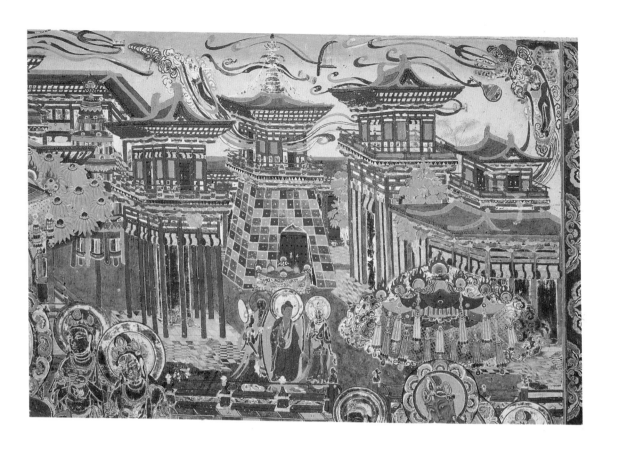

● 建築　盛唐　（上圖）
莫高窟第二一七窟北壁〈觀無量壽經變〉局部
● 說法圖　盛唐　（左頁圖）
莫高窟第二一七窟北壁〈觀無量壽經變〉局部

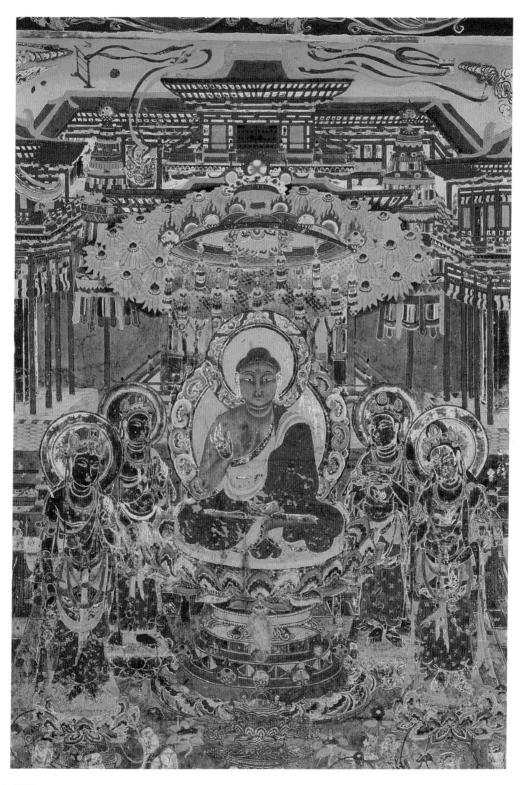

● 法華經變　盛唐　（上圖）

莫高窟第二一七窟南壁全圖，壁畫中心部分爲經變「序品」，內容爲釋迦牟尼佛在靈鷲山講法華經，兩邊分別是以觀音菩薩和大勢至菩薩爲首的眾菩薩聽法場面。佛身繞光環，頭頂放白毫相光，照東方萬八千世界，「序品」四周爲〈法華經變〉其它譬喻品，如「方便品」、「法師品」、「藥王菩薩本身品」、「隨喜功德品」、「幻城喻品」等。畫面情節豐富，起伏有序，爲盛唐佛教壁畫藝術之精品。

● 幻城喻品　盛唐　（左頁圖）

莫高窟第二一七窟南壁法華經變中一「喻品」，布局於南壁西側。該品所敘：一行人欲到寶池取寶，只因道路艱辛，行至一半，便想回返，這時，有一導師出現，化作一美麗的城池，讓眾人休息，之後隱去城池，引導人們繼續前進。畫面山巒重疊，聳立如林，河流蜿蜒，人物及牲畜穿插其間，極爲自然，色彩淡雅，盎然生機，是一幅絕妙無比的青綠山水畫。

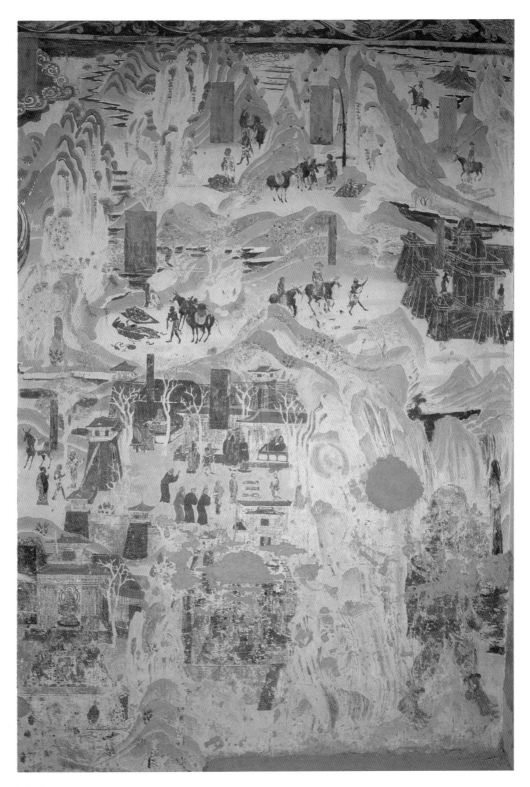

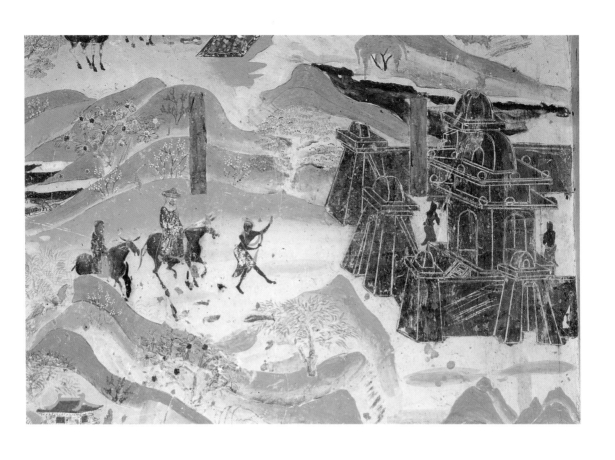

幻城喻品（局部） 盛唐

莫高窟第二一七窟南壁〈法華經變〉幻城喻品（局部）

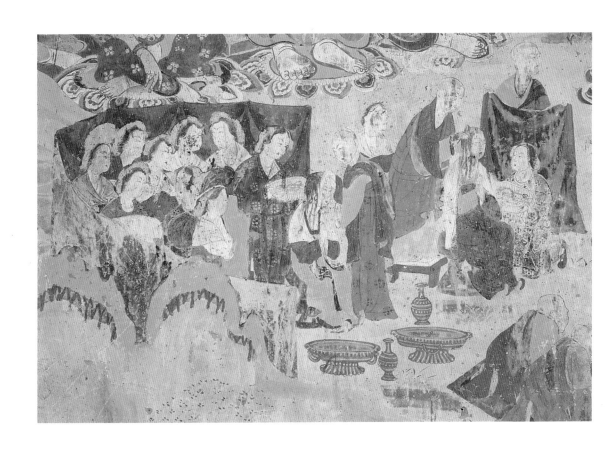

女剃度　盛唐
莫高窟第四四五窟北壁彌勒下生經變中剃度場面之一，爲比丘尼給穰佉王的王妃們剃度出家的情節。
畫面人物體態豐腴，神情自若逼眞。削髮爲尼出家禮佛，無不反映出當時社會生活的眞實情況。

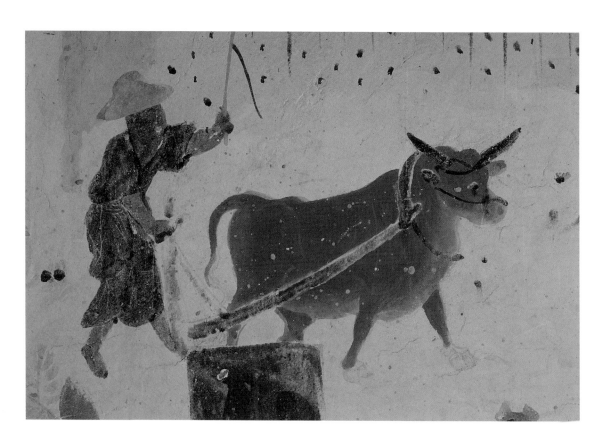

雨中耕作　盛唐

莫高窟第二三窟北壁法華經變中的藥草喻品局部。畫面中田地阡陌縱橫，藥草茂盛，農夫與耕牛在陰雲密布，雨柱傾天的場景中忙於耕作。壁畫構圖別致，將普通的人間生活場面描繪的如同田園美景一般，令人賞心悦目。

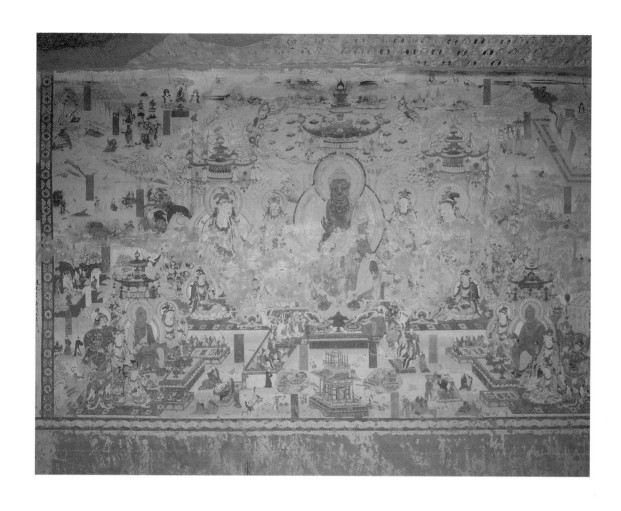

彌勒經變　中唐

安西榆林窟第二五窟北壁全圖，該圖是榆林窟壁畫藝術之精品，是唐代繪畫藝術高度發展的真實寫照。〈彌勒經變〉是一幅佛說未來世界的暢想圖。畫面內容豐富，結構自然，彌勒三會占居主體，「一種七收」、「送老人入墓」、「迦葉獻袈裟」、「樹上生衣」、「翅頭末城」、「剃度」、「折幢」等情節分布其中，具有濃鬱的人間生活氣息。壁畫場面宏大，絢麗多彩，頗具藝術價值。

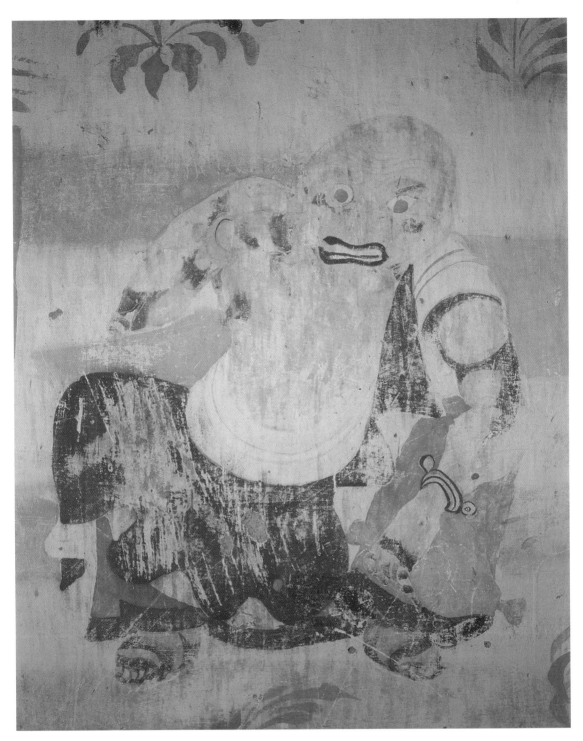

揩齒圖　晚唐　莫高窟第一九六窟西壁〈勞度叉斗聖變〉中的一個局部。畫面中出現的羅漢揩齒場
面，生動自然。該圖爲當今醫學保健衛生研究，提供了珍貴而又翔實的資料。

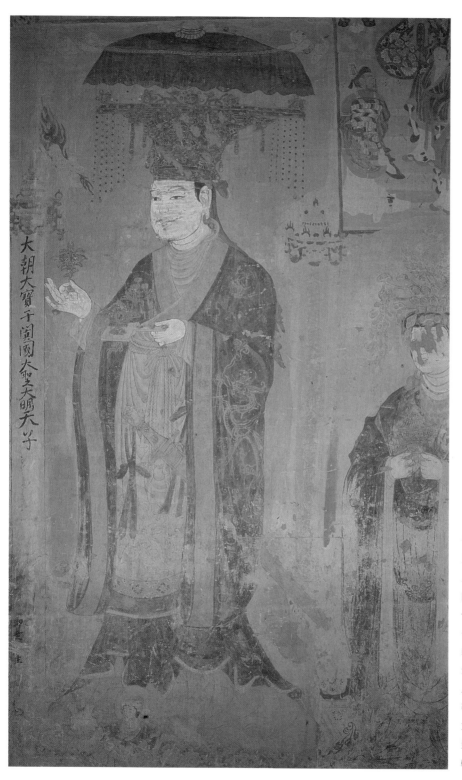

于闐國王供養像
五代　莫高窟第九
八窟東壁南側于闐
國王李聖天供養
像，像高二·八二
公尺，旁有墨書「大
朝大寶于闐國大聖
大明天子」題記。
人物頭戴王冠，身
著龍袍，神態莊
重，腰佩長劍，造
型比例勻稱，氣宇
軒昂。

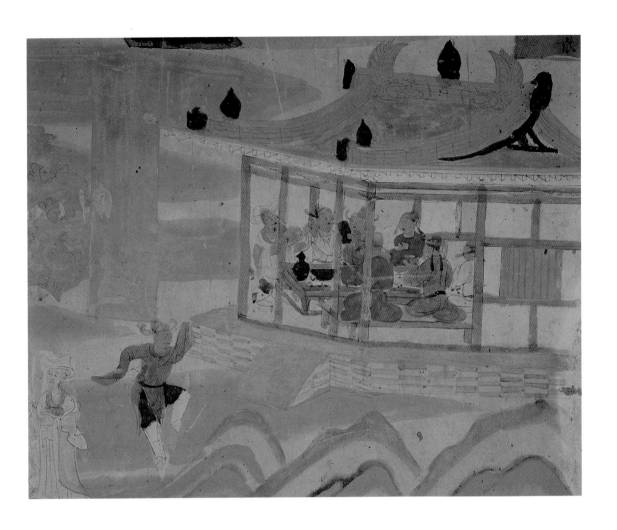

● 酒肆　宋代　（上圖）

莫高窟第六一窟東壁〈維摩詰經變〉中「方便品」的一個局部。屋舍內有七人正在飲酒，其中二人拍板伴奏，舍外有一人頭戴軟帽，持扇，隨著節奏揚袖起舞，向眾人助興。

● 唐僧取經　西夏　（左頁圖）

安西榆林窟第二窟西壁北側〈水月觀音經變〉下方的一個場景。《西遊記》成書以前，該題材已廣泛流傳於民間，「玄奘」、「行者」和「白龍馬」等的造型已出現在壁畫之中，栩栩如生。

● 唐僧取經　西夏　（上圖）

安西榆林窟第三窟西壁南側〈普賢經變〉中的一個場景。眼前茫茫大海，取經人被困在山石崖邊的絕境之中，只見玄奘雙手合十，虔誠持重，祈禱菩薩，猴面行者也在做同樣的姿態，並與健壯的白龍馬一起立於玄奘身後。畫面造型生動，線條暢達，形式極其活潑自然。

● 長眉羅漢　元代　（左頁圖）

莫高窟第九五窟西壁，圖中長者身執木杖，倚坐於竹椅之上，面飾微笑，注視著弟子，年輕弟子侍立於一旁，雙手捧長者眉梢，虔誠篤信。畫面人物形象生動逼真，人情味十足，線描藝術及色彩處理頗具造詣。

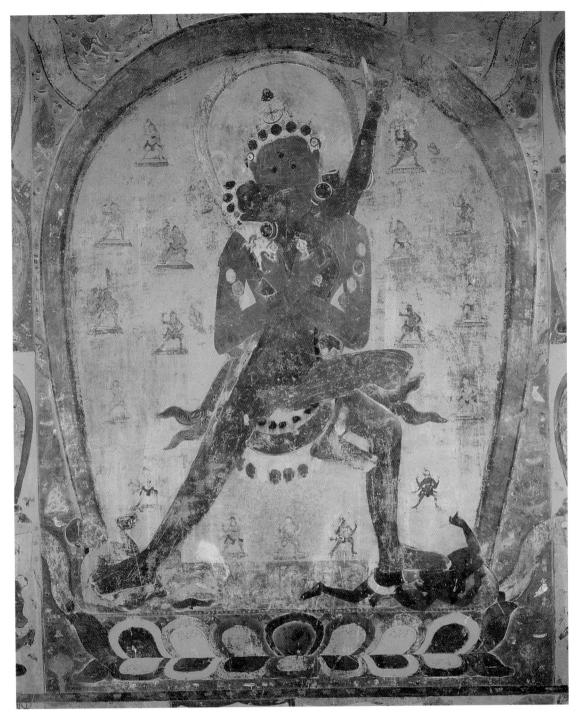

歡喜金剛　元代　莫高窟第四六五窟西壁中圖。該窟是莫高窟唯一一個反映藏傳佛教藝術「密宗」題材的洞窟。圖中男女金剛赤身裸體緊緊地纏繞在一起，交媾修鍊，這是密宗薩迦派的一種修鍊方式，通過該種修鍊，可以達到無我、無佛、無經的最高極樂世界。

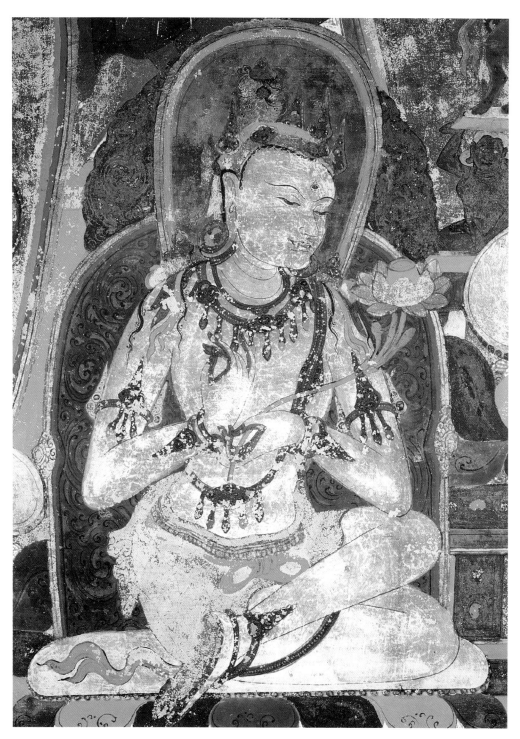

供養菩薩　元代　莫高窟第四六五窟南披，菩薩雲髻寶冠，赤身裸體，肌膚潔白，手持蓮花，脅坐於佛東側。壁畫色彩渾厚，對比強烈而又自然。

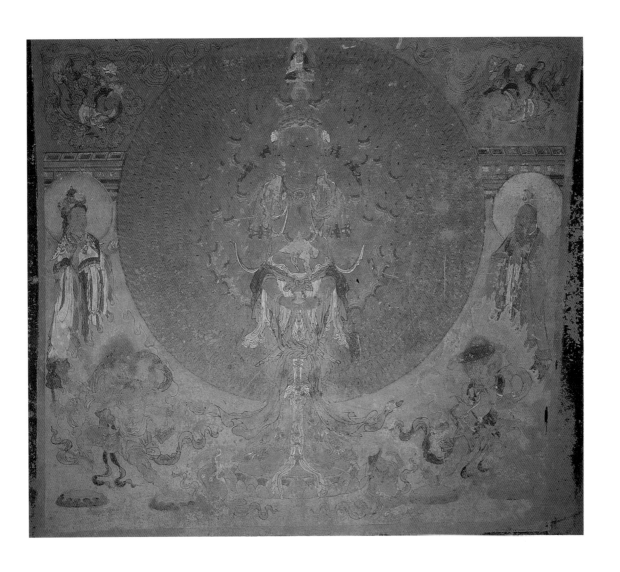

● 千手千眼觀音經變　元代　（上圖）

莫高窟第三窟北壁全圖。畫面的觀音十一張臉相疊如塔，氣宇非凡，美妙絕倫，技藝精湛的元代線描藝術，將觀音主體及四周手臂、眼睛描繪的出神入化，千姿百態，線描多採用：鐵線描、蘭葉描等手法，筆勢圓轉如行雲流水一般，剛柔頓挫，運用自然。壁畫構圖別致，色彩淡雅和諧，人物造型比例準確，肌膚豐腴圓潤，衣裙飄逸得體，極富質感，藝術匠師們將觀音及其眷屬描繪得栩栩如生，耐人尋味，爲莫高窟元代藝術畫上了一個完美的句號。

● 菩薩　元代　（左頁圖）

莫高窟第三二〇窟東壁北側，菩薩面龐圓潤，肌體豐滿，衣飾華麗，神情莊重超然，壁畫線描勾勒細膩，色彩富麗華貴。

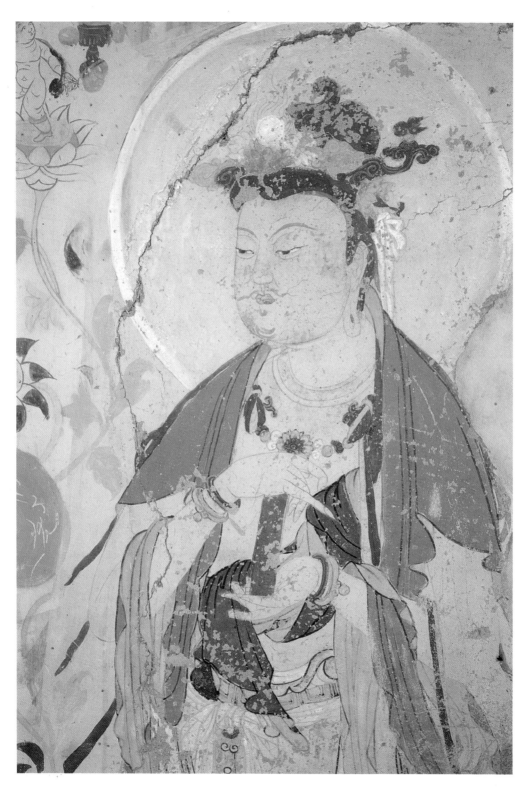

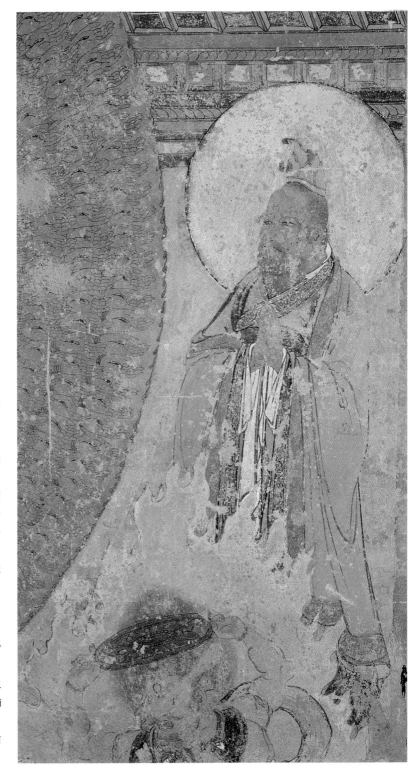

● 婆藪仙　元代　（右圖）
莫高窟第三窟北壁〈千手
千眼觀音經變〉中局部，
婆藪仙，原爲外道仙人，
因犯天條殺生而墜入地
獄，後蒙菩薩點化而解脫，
並皈依佛門。圖中人物面
目詳和，持重虔誠，雙手
合十，恭立於觀音菩薩一
側。色彩清新，線條完美，
衣飾寬袖長袍，起伏變化
逼眞自然。

● 漢簡　漢代　（左頁圖）
敦煌漢簡，一九二○春，
周炳南先生在玉門關外沙
中發現木簡，同年十月，
他將木簡放置於一木板之
中，並題字說明。該漢簡
共十七件，大都殘缺不全，
但簡上字跡比較清晰可
見，極有歷史價值。

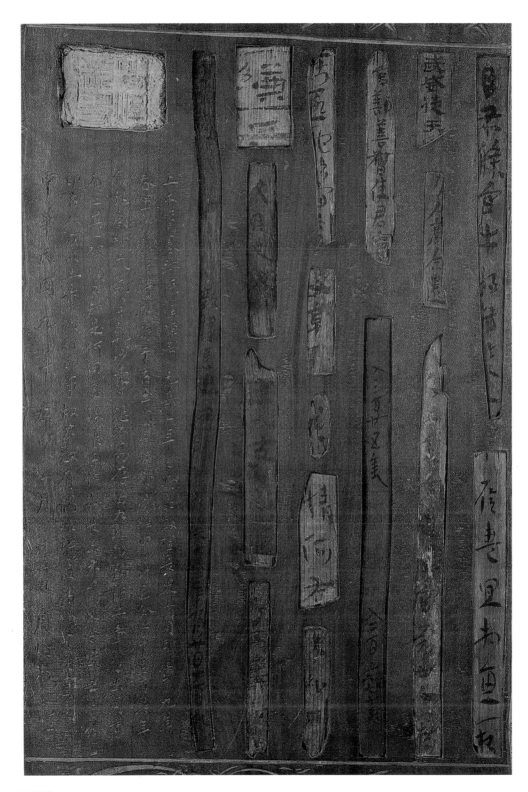

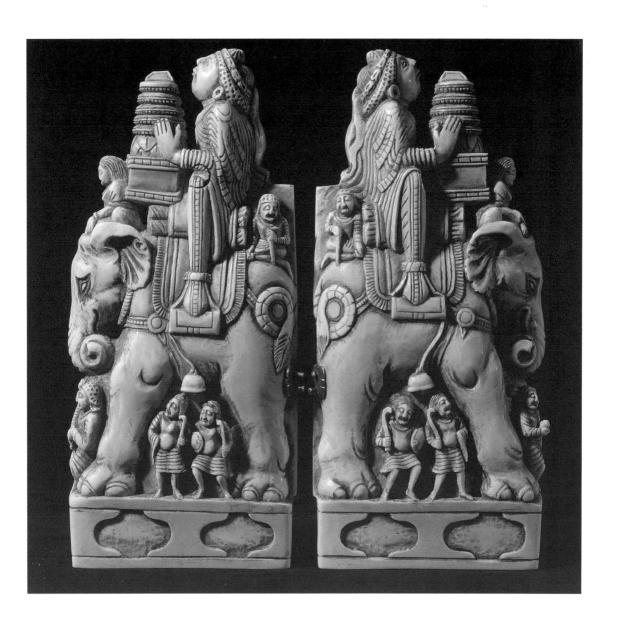

象牙佛（正面） 唐代

該出土文物爲安西榆林窟的稀世珍品，象牙佛據文獻記載：「清初某僧獲於石窟積沙之中」。象牙佛
以其精美的造型，精湛的雕刻技法，以及獨特的藝術風格，早已聞名天下。該像高一五‧九公分，
厚三‧五公分，雙邊對合，由象牙雕刻而成，正面展開爲對稱的二身騎象菩薩，雙手各持寶塔，形
象極爲虔誠。

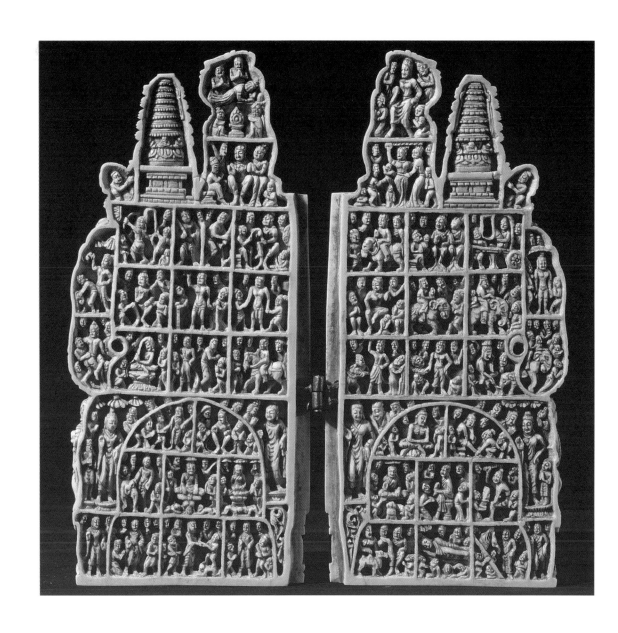

象牙佛（背面） 唐代

該圖為象牙造像展開以後所看到的內容。其內部均為佛傳題材，故事內容極為豐富，如：「樹下誕生」、
「仙人占卜」、「太子學習」、「出遊四門」、「夜半踰城」、「山中苦修」、「鹿野苑說法圖」、「婆羅樹下
涅槃」等，共刻有五十多個不同情節的故事畫，畫中人物多達二七九個，人物造型生動，雕刻極為
精細。

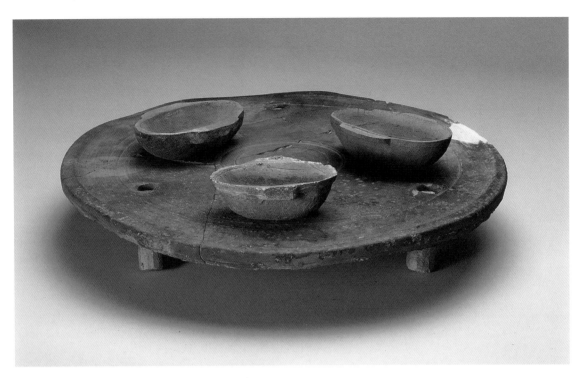

● 三足陶案　西晉　（上圖）

一九八二年四月，出土於敦煌佛爺廟，新店台古墓群第四四號墓葬中，現藏於敦煌市博物館。該文物質地爲灰陶，案面直徑爲三九公分，上爲三只陶碗，下有三足支撐。

● 陶燈　西涼　（下圖）

高一九‧三公分，口徑一二‧七公分，底徑八‧九公分。一九八○年在敦煌佛爺廟灣一號墓出土，現藏於敦煌市博物館。

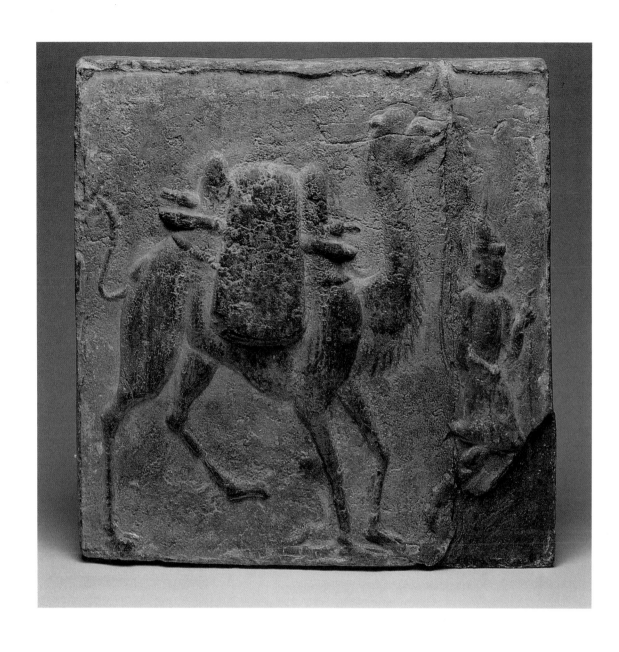

駱駝花磚　唐代

長三五·八公分，寬三四·五公分，厚○·五公分，基本上爲正方形，敦煌佛爺廟出土，現藏於敦煌研究院。磚上駱駝背負重物，四肢雄健，昂首引頸，緩緩前進；引駝人頭戴尖頂帽，高鼻深目，爲少數民族形象，神態逼眞，舉止自然，又賦有動感。該文物保存比較完善，形象造型獨特，頗具歷史價值和藝術價值。

【敦煌千佛洞的壁畫與佛像雕塑】

繪畫在我國向以壁畫為主。遠自殷商時期，即曾用圖案來裝飾墓壁。漢魏以來，雖亦繪諸紙、絹之上，但其重要性遠遜壁畫。漢代的宮廷牆壁上，還常畫著古代帝王及名臣的故事，並且在麒麟閣雲臺畫過當世的功臣。這些壁畫雖已不復存在，然而許多東漢時期墓前的祠堂，曾經有過仿照宮室壁畫而雕刻的石刻，到現在仍然可以作為依據。六朝以後，寺觀壁畫風行於時，而且這些壁畫，多出名家手筆，可惜現今百無一存。唐李德裕建甘露寺於浙西，集治內諸寺毀壁中最名貴之壁畫置寺中，其後亦悉遭毀滅，若顧愷之之維摩，戴安道之文殊，陸探微、張僧繇、展子虔之菩薩神王，吳道子之鬼神、韓幹之行僧等，皆係一時傑作。其真蹟雖已無存，但其畫題內容及作風，今尚能於莫高窟壁畫中見之。

【敦煌千佛洞的壁畫藝術】

莫高窟的洞窟總數，約五百餘洞，除去北面的洞只有少數有壁畫和塑像以外，有塑像和壁畫的總數共計約三百三十洞，其中約有七十洞為魏、隋時的像和畫，其餘約有二百洞為唐、五代、宋初之作。魏洞中的壁畫，很多地方和印度的阿鞬他（Ajanta）和高昌的壁畫（其時代有的還在魏以前），在著色和用筆上，可以看出相互的關係。而唐、五代洞窟則是有著濃厚的中國色彩。到目前為止，在莫高、榆林二窟的壁畫裡，雖然還沒有發現西域畫家的題名，然而，勾當畫院者既為龜茲國人，而知金銀行都料亦籍隸于闐（見榆林窟題記），根據這些旁證，推想敦煌壁畫

第三部分

● 沙漠寶庫　敦煌　（右圖）
莫高窟地處沙漠地帶，以沙漠造型為前景，而烘托莫高窟特殊的地理位置，將自然景觀和人文景觀結合起來。

● 彌勒聖地　敦煌　（左頁圖）
通過攝影藝術的合成，把莫高窟的主要建築和代表佛像，以及天空雲氣有機的結合起來，形成一個新的視覺形象，使人們可以感受到敦煌「博大精深」的藝術境地。

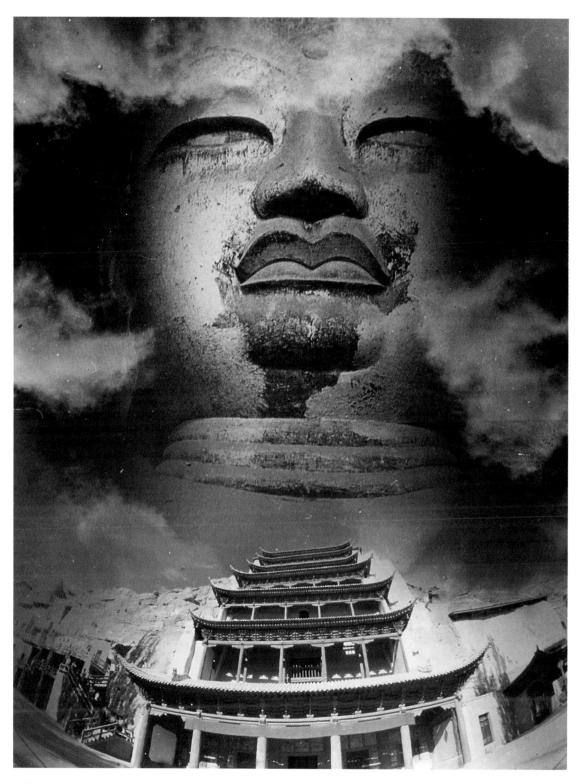

之描工巧匠中，亦有西域畫家參加工作，或與事實相去不遠。

我國藝術之演變，漢魏以前，如春秋明堂之壁畫，皆為歌功頌德鑑賢戒愚之教化工具。漢魏以後，佛教傳入中土，東西文明交光互影之結果，使中國文化步入新的階段。在藝術的領域上，已由往昔古雅質樸之特色，披罩了華麗的外衣，而具有更生之力量。

敦煌藝術來自西域，肇始於北朝，原為擊破秦漢以來中國傳統藝術之因素。自北朝經隋、唐、五代、宋、元千餘年來繼續不斷之演變，在千數百年後之今日，其繼續活動的生命，仍不失為開拓我們阻滯在近十世紀少有更動的中國藝壇的主力。敦煌藝術之偉大，在於其取材多屬人與神之間的各種活動。飛騰奔馳，天神比丘，靈獸花樹，無一非此種運動中之主宰。而其中大幅故事畫，與經變中之天神菩薩供養比丘等樓臺亭閣人物花鳥之結構布局，又極緊湊得體。若干經變人物自數百至千餘人之大構圖，線與色的排列配置，整個色調動作，於堂皇富麗中，含有肅穆莊嚴之感。吾人若以之與法國羅浮宮中十八世紀古典畫家大衛（L. David）所作，認為世界最大畫幅之《拿破崙一世的加冕儀式》相比較，則此千佛洞張編二九二窟（研究所編號為一七二）盛唐淨土變一鋪，其在構圖上之成功，且有過之無不及。

〔敦煌千佛洞壁畫風格內容〕

敦煌千佛洞壁畫之內容，因時代的不同而變遷。大體言之，唐以前之作，係屬於犍陀羅（Gandhare）系統。蓋公元前四世紀半時期，亞歷山大大舉東征至印度，盛行其希臘文明之產物，係以阿富汗及貝夏瓦（Peshawar）為中心之犍陀羅地方為發源地，為揉合印度佛教美術及希臘藝術而成之另一體式，一般稱它為犍陀羅美術或稱為希臘佛教美術（Grecs-Buddisue）。其描寫對象，多為千佛及印度佛教上一種

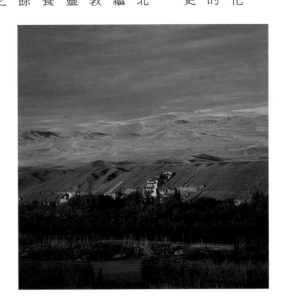

石室遠眺　敦煌
圖中所示，為莫高窟崖體局部景觀。

莫高窟全景　敦煌

莫高窟，俗稱千佛洞。是我國著名的三大石窟之一，位於甘肅省敦煌市城南二五公里鳴沙山東麓的斷崖上。南北長一千多公尺，上下五層，高低錯落，呈蜂窩排列。石窟始建於前秦建元二年（西元三六六年），此後，歷代都有營建，現存有壁畫的洞窟四九二個。其中十六國、北魏洞窟有三二個，北周、隋有一一○個，唐代有二四七個，五代三六個，宋代二十個，西夏三九個，元代八個。整個壁畫達四‧五萬平方公尺，彩塑二四一五身，唐宋木質結構建築有五座。這裡保存著自十六國至元代一千六百多年間的建築、彩塑、壁畫，是我國現存規模最大、內容最豐富的石窟藝術寶庫。

消極殺身之故事，如「割肉餵鷹」、「捨身飼虎」以及須達拏太子之白象故事等，皆為陰森悽慘之悲劇。藝術作家為欲達到此種目的，所以設色用筆，均極沈著堅毅。往往於石青石綠之氛氳中，加以黑白及土紅之對照，益增其樸實古拙之風味。此時代之壁畫，雖皆大筆粗描，但仍以鐵線為輪廓，因此益能增長其象徵表現之效果。敦煌藝術除上述犍陀羅式樣外，尚有摻雜西域藝術及中國本體藝術之混合式的突厥式。此種式樣在吐魯番及庫車克孜爾石窟中尤為顯著，乃東西文化交流時期之特產。

唐代修文經武，文化意態形式素極發達，在千佛洞壁畫中所見，已顯露中華民族高度之教化。其表現於大幅經變中之藝術，無論在構圖、設色、用筆方面，均已達最高藝術之峰巒。即在透視光暗及人體比例諸端，亦臻現代寫實之規範。

千佛洞壁畫內容，既以佛教故事（包括各種經變）為其主要畫面，其附庸於此之飛天、動物、舟車、山水、人物，以及佛光、花邊、蓮座、藻井圖案等，亦皆形成此一藝術系統之有力分子。以繪畫作風言，敦煌藝術濫觴於北魏，適巧為中國藝術遭受佛教藝術影響之際，自其開端，即已呈現印度犍陀羅派的作風，與元魏民族雄偉活潑曠達流利之特點。爾後隋及初唐諸洞作品，經三百餘年之精練洗刷，逐漸隨著中國文化之薰陶冶鍊，設色由簡樸漸趨華麗，用筆更形流利爽達。盛唐以後製作，大抵金碧輝煌，豐富美麗。

五代承唐代之餘波，莫高窟因曹義金三代世襲官祿，當時利用政治地位及經濟力量鳩工興建，雖偶有精彩之表現，然而大都沿襲晚唐作風。趙宋初葉，略同五代，中葉以後，內容貧乏，表現板滯，亦無大可取。

元代起自朔方，密教盛行，諸洞窟所見壁畫內容，大部分已由經變而為密教曼荼羅，其製作雖精，然已呈衰退狀態。

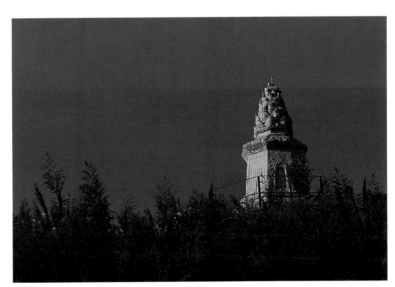

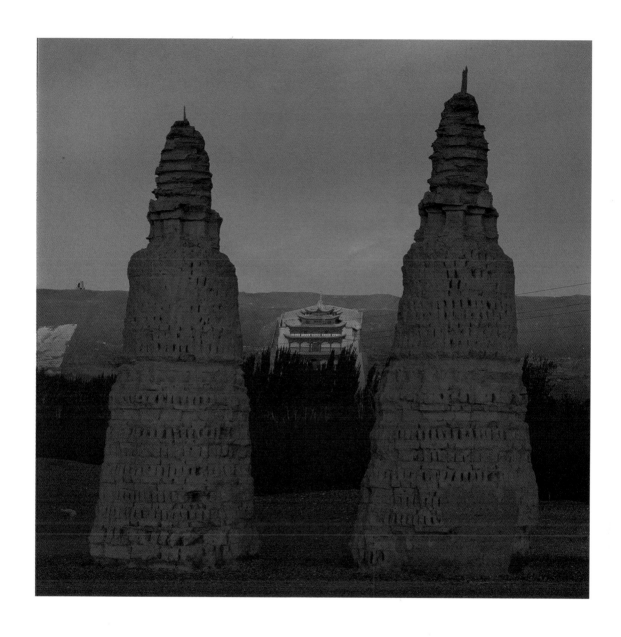

● 舍利雙塔　敦煌　（上圖）

「舍利」為僧人圓寂火化後的骨灰，埋藏地下，上建一塔，名為舍利塔。圖中二座舍利塔位於莫高窟對面沙灘上，與莫高窟遙遙相對。

● 宋代萃塔　敦煌　（右頁圖）

名曰法華塔，位於莫高窟大泉河上游二公里處的成城灣中。塔為土泥質地，基座和塔身呈八角形，高度約九米，塔頂布滿蓮花瓣，呈圓錐形向上伸延。塔體內有一小方室，圓形穹頂，繪有萃蓋藻井，其它三壁均有壁畫。法華塔是莫高窟現存最早的土築古塔。

總之，宋、元兩朝的作品，大都不注重藝術表達的力量，往往以同一模樣反覆配置，觀其用色之平板，內容之枯寂，似已達衰頹之境界。但在裝飾圖案觀點，若干藻井千佛，亦不無可取之處。

至於題材內容，則六朝多以佛本身故事為主，唐及五代、宋、元多以經變暨曼荼羅為主。其它穿插於經變及故事中人物畫像，仍帶有各時代本來之服飾體制、風俗人情，此種不見於史乘之中國古代服制禮俗，在巡禮參觀時，更能增進我們研究鑒賞之興趣。

千佛洞主要壁畫的內容，按各題示，約可區為三類：

（一）、故事畫

涅槃經　佛本身經　摩訶薩埵王子本生經　須達孥太子本生經　尸毗王本身經

佛傳經　寶塔品　五百強盜故事　多子塔圖　十王廳

（二）、佛像圖

釋尊如意　阿修羅王　文殊　普賢　水月觀音　千手觀音　千手千眼觀音

四大天王　北方天王　南方天王　不空羂索觀音　如意輪觀音　地藏佛

藥師佛　金翅鳥王　盧舍那佛　孔雀明王

（三）、經變畫

西方淨土變　東方藥師變　彌勒下生變　維摩變　勞度叉鬥聖變　華嚴變

法華變　金剛變　報恩變　天請問經變　楞伽經變等

最後，談到敦煌佛教藝術的措施位置。分別有牆壁、天花藻井、甬道兩旁、門洞外牆壁、佛龕、基壇等壁畫陳置所在處，其中門洞外牆壁、佛龕、基壇等三處，往往亦為塑像所在處。但除散布各洞窟內外之塑像外，還有三座大浮雕（一為臥像，另兩座皆為塑像所在處。）這些壁畫內容的類別，大約分為（一）佛像、菩薩像、侍者像，

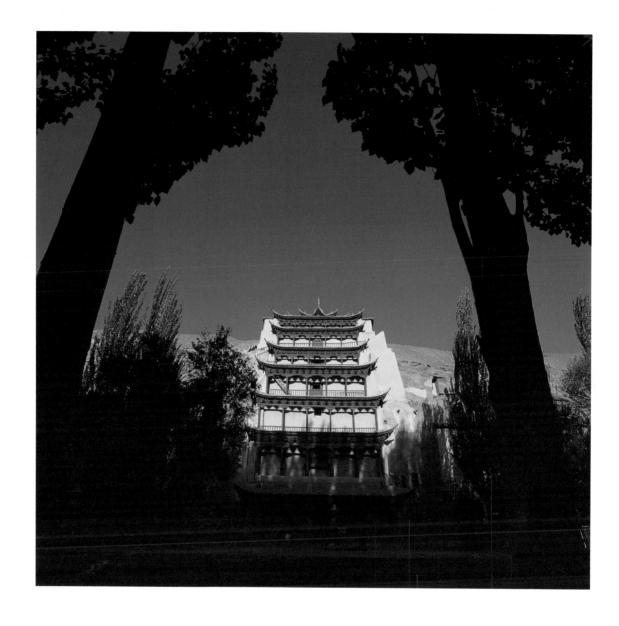

● 九層樓全景　敦煌　（上圖）

九層樓俗稱「大佛殿」，現爲莫高窟第九六窟，是一座形式特殊的高大窟檐，建築共分九層，下七層
依山而建，上二層突出崖頂，總高四三米，始建於初唐，晚唐擴建，民國十七至二五年由道士王圓
籙主持重修，後成九層。殿堂內有一尊初唐時塑造的彌勒大佛，高達四三米，（塑像經後代重修），
故稱北大像。

● 崖壁與牌樓　敦煌　（右頁圖）

圖中所示，爲莫高窟經加固以後的中段崖體及窟室外觀。牌樓名爲小牌坊，木構建築，是現在莫高
窟參觀的入口處。

等；（二）佛故事畫、經變圖等；（三）男女供養人（功德主）像；（四）小供養

人行列（多施於四壁之近地面處）及車馬儀仗圖；（五）伎樂舞蹈圖；（六）飛天；

（七）佛教故事的背景山水畫；（八）藻井圖案（包括動、植物紋及雲形圖案）等。

這裏所介紹的，雖以敦煌千佛洞（又名莫高窟）為主，但是屬於同一系統的敦煌西

千佛洞和安西萬佛峽（又名榆林窟）的佛教藝術的措施位置，也並沒有什麼分別。

在敍述莫高窟的壁畫藝術之後，再引述二事，以證敦煌藝術包涵之廣及從事畫壁

者必有西域匠師在內。

其一、敦煌藝術雖以佛教為主，但其它宗教（如道教、景教等）的圖繪故事，亦

未嘗沒有，茲列舉順德張氏寄傳庵所藏敦煌畫像目四種如後，以見道教藝術之一斑。

（一）、道教法繪天女像（紙本賦彩）

（二）、道教像仙人乘獸（紙本賦彩）

（三）、道教法繪天官像（絹本賦彩）

（四）、道教法繪天樂女像（絹本賦彩）

其二、敦煌壁畫的繪製者亦有西域匠師在內，已見前述。茲更列舉用凹凸畫法（當

時西域已知道使用此法）之絹及布本畫像二種，以證其說。

（一）、南无无量壽佛（布本油漆混合敷彩）

（二）、密教彩色曼荼羅外金剛部無養像（絹本）

有長壽元年（六九二）題記，此像凹凸畫，西域法繪。

有開元三年（七一五）題記，此像係西域法繪。

（一）、（二）之「敦煌畫像」，並見張氏寄傳庵藏目，惜皆未見原件存留。

【敦煌千佛洞的佛像雕塑】

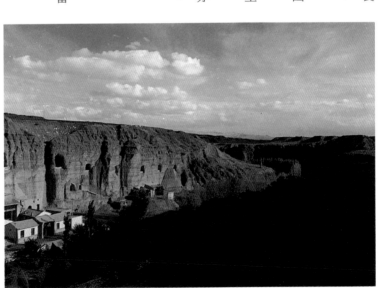

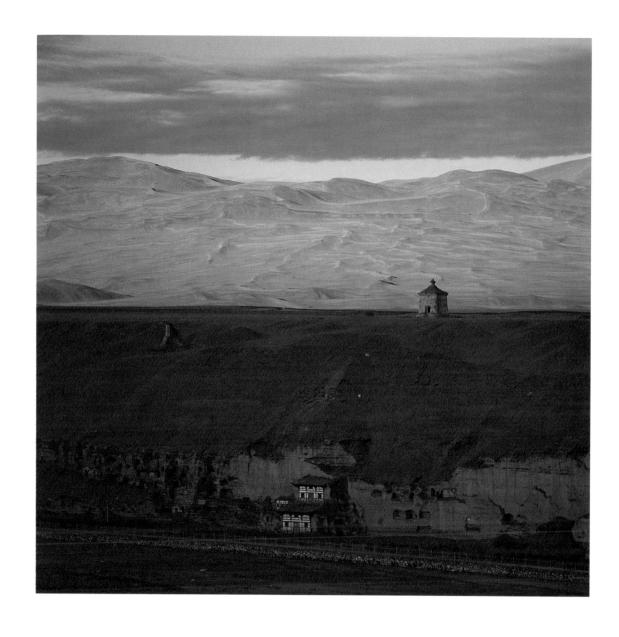

● 殘窟之一　敦煌　（上圖）

莫高窟北區崖壁，除個別有編號的石窟以外，其餘洞窟均爲古代畫工居住之地，現已荒棄。

● 榆林窟全景　安西　（右頁圖）

榆林窟，俗稱萬佛峽。位於甘肅省安西縣東南六十公里的峽谷中，現存洞窟四三個，排列在榆林河
峽谷兩崖的礫岩上。榆林窟始建於北魏，以後各代均有開鑿及繪塑。壁畫內容及風格和莫高窟有著
不可分割的聯繫，是莫高窟藝術體系的一個重要組成部分。

佛教的石窟寺制度起源於印度，如著名的阿栴陀石窟寺（Ajanta），有二洞還是西元前（西漢時）開鑿的。由印度傳到西域，在庫車及吐魯番等地，都有規模宏大的石窟寺，然後又由西域傳到中國來。河西一帶，除了莫高窟外，還有敦煌黨河口的西千佛洞、安西的榆林窟（一名萬佛峽）、玉門昌馬的東千佛洞和赤金的紅山寺、酒泉的文殊山、張掖的馬蹄寺，但以敦煌千佛洞為最重要。

中國的佛教雕刻，最重要的當然是山西大同的雲岡，以及河南洛陽的龍門。不過現存最早的石刻佛像，應推河北涿縣的沙岩佛像（藏日本大倉氏），因其時代還在雲岡石窟開鑿以前。此外，泥土質的雕塑佛像，則以敦煌千佛洞為最重要。敦煌千佛洞現存的修窟題記，最早的為西魏大統四年（西元五三八年），但千佛洞的開鑿，遠在符秦建元二年（三六六），而雲岡石窟的開鑿，肇始於後魏文成帝興安二年（四五三），完成於和平三年（四五九）。龍門石窟的開鑿，亦晚在太和七年（四八三），直至正光四年（五二三）始全部完成。儘管敦煌千佛洞的雕塑質地和雲岡、龍門都不同，但由於時代的接近，就佛教藝術系統言，從莫高窟的大量塑像中，都可和雲岡及龍門找到相關性。

印度的石窟藝術是以石雕為中心，而敦煌一帶的地質是砂土變質，屬於第四紀的礫岩，不適宜於雕刻。因此千佛洞的塑像，採取了民族傳統的泥塑敷彩手法以及著名的夾紵塑，居然能保持一千餘年之久，堪稱奇蹟。此外，在天水的麥積山，也有魏代塑像保存著，但規模遠遜敦煌。莫高窟早期的北魏塑像，雖然還有犍陀羅藝術的影響，但是無論就體態、服飾、神情來看，都有中華民族的特徵。

千佛洞隋、唐時期的雕塑作品，更是突破了定型，擴大了題材內容，由表現宗教而直逼人生，不論是佛像、菩薩、力士、天王，都洋溢著生命的氣息與旺盛的精力，幾乎每一尊塑像皆有其真人為模特兒，莫不栩栩如生。千佛洞的洞窟，有半數是唐

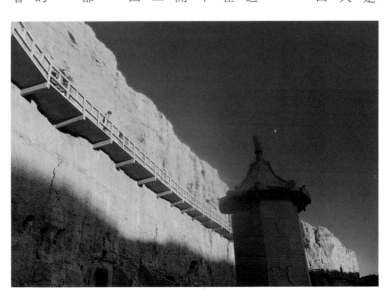

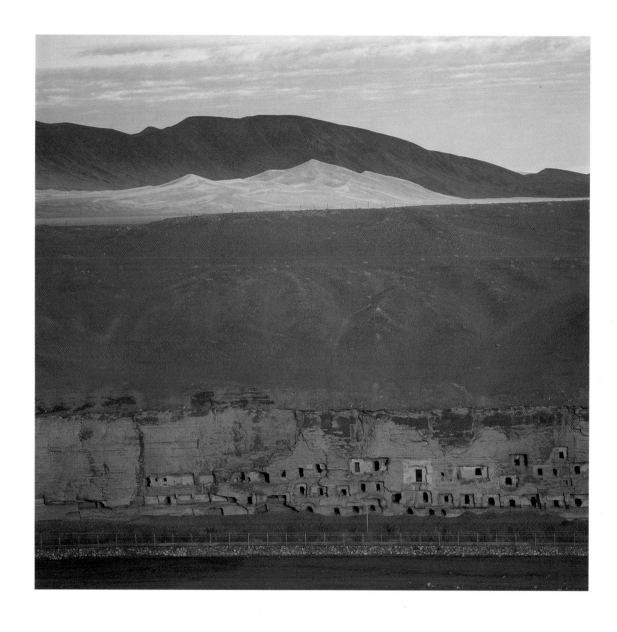

● 殘窟之二　敦煌　（上圖）

● 崖壁與塔　安西（右頁圖）

圖中所示，爲目前已加固完畢的石窟東崖崖體，鋼筋水泥混凝的棧道貫穿南北，行走自若。崖面有
一塔，爲土木古建築，塔呈六邊形，高達四米左右。

代修建的，窟中寧靜溫和的佛，豐腴健美的菩薩，儀態威武的天王，壯健有力的武士，襯著瑰麗的壁畫和典雅的建築，互相依存，互相輝映，成為動靜和諧統一的整體，展示了無窮深遠的意境。由於「彩塑」在唐代特別發達，故千佛洞的唐塑技巧，其寫實逼真之程度尤非其它各時代洞窟所可比擬。因其線條之厚重，勾勒之靈活，色彩之富麗，以及形態之豐富有力，都超出一般塑像之上。

【敦煌千佛洞佛像雕塑的分布】

彩塑本為我國特殊的藝術品種，也是照耀美術史頁的民族藝術遺產之一。從「彩塑」的形式來說，約可分為壁塑（相當於西洋的浮雕）、影塑（高浮雕）、體塑（高雕）、圓塑（完全立體型）等四種，如以莫高窟彩塑的主題內容來分類，計有千佛、飛天、伎樂、龕楣、花飾、建築物、羽人、龍、柱頭、佛、比丘、菩薩、天王、力士、地神、獅、象、麒麟、天狗、老君、倚立天神、靈官、送子娘娘等二十餘種。

茲將敦煌千佛洞主要雕塑分布情形列於後：（洞窟編號，係以張大千氏所編為主，另以伯希和氏編號（以伯，○○表示）於其下，以資對照參考。）

第十四窟（伯‧10）　窟內大涅槃像，唐塑。曾經後世補修。其後壁所塑羅漢菩薩天龍八部眾等七十二體及左右壁壁龕殘存佛像，均經後人增造，遠遜於前。

第十八窟（伯‧14）　此窟規模宏大，前有房屋，故洞內幽暗。四壁多繪大型千佛，五代宋初所作，窟壁之畫千佛，自北魏初創佛窟以來即甚流行，惟唐以後作風大變，此其一例。造像凡七，經後世重修。本窟之足觀者，在左右兩耳洞。蓋名為耳洞，實則仍屬獨立小窟。兩小窟除有壁畫為五代宋初之作外，並有原作塑像二尊，雖已殘缺，仍頗名貴。

第二〇窟（伯‧16）　此窟以大坐佛聞名。千佛洞有二大佛（浮雕），此其最佳者，

● 莫高晨曦　敦煌　（右圖）
一九九五年攝於敦煌莫高窟

● 峰燧　敦煌　（左頁圖）
位於甘肅省敦煌市西南約六十公里南湖鄉附近，是敦煌漢代的一處烽火台。

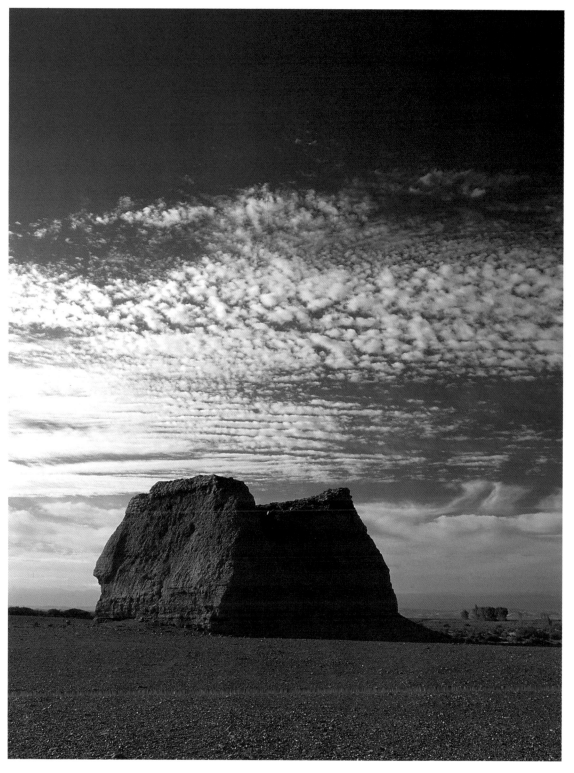

雖屢經後世修治，大體上仍不失唐塑原型。頭部耳目口鼻以及肉髻頸項，無一處非唐塑之典型，由頂至踵，高達二十三公尺強，全體完好。

第一三五窟(伯.44) 此窟價值在唐塑，凡七軀，一佛二羅漢二菩薩二天王，均保存完好，彌足珍貴。手法圓潤秀拔，背光猶帶六朝遺風，殆為中唐以前之作。

第三六窟(伯.46) 此為中唐之代表窟，繪塑並存。造像七尊，中尊為後世重修，二羅漢二菩薩均屬原作而經後人補修者，另有二泥胚，後世所加，未成而止。

第三九窟(伯.52) 本窟造像凡七，中尊至佳，存宋塑原型。

第四四窟(伯.78) 此窟近世重修，塑作拙劣。窟前新造九層樓，外表至美。加以像長十丈(約當三十三公尺)與崖壁同高，頗能引人矚目。但如與第二〇窟大佛對照觀之，亦足證明近代塑造藝術之一落千丈。像係大坐佛，原為唐塑，迭經增修，早失原樣。今四壁白堊，惟當初背光浮雕，尚隱約可辦。

第八三窟(伯.120) 此窟係西魏大統四年至五年間所造。左右壁間有多寶釋迦並坐圖，涅槃像及釋迦說法圖等，作風特異，使用明暗法，至為寶貴。造像亦為原作，正面三龕，中央一大龕，一佛二脅侍，左右小龕各一尊，帶印度作風，惜已稍殘。

第一二五窟(伯.139) 此為唐窟，繪塑均屬原物。像僅殘存四軀。

第一二七窟(伯.139b) 此為初唐繪塑代表窟之一。龕內造像七尊，皆原作，雖經後世條治，大體完整未失唐面目。

第一三〇窟(伯.142) 千佛洞七佛藥師造像凡二，惟此窟為最佳。雖經後世修補，傷及原形，然就大體觀之，尚不失唐塑樣式。除藥師、七佛外，旁立脅侍，左右各存三軀，均經後代修補，有二軀較佳。

第一三一窟(伯.142) 唐塑代表窟，原為九尊，即一佛，二羅漢，二菩薩，四供養像，今失去右方供養像一軀，除中尊稍經後世修改外，餘均原作，細部稍殘，精

● 西千佛洞全景　敦煌　（上圖）

西千佛洞，位於敦煌市西南三五公里處的崖壁上，因地處莫高窟之西而得此名。西千佛洞現存洞窟
十六個，從建築形制和藝術風格上來看，開鑿時代與莫高窟始建不分上下，與敦煌石窟藝術體系淵
源相近。

● 陽關遠眺　敦煌　（右頁圖）

陽關故址，位於甘肅省敦煌市西南七十公里南湖鄉古董灘上。據《元和郡縣志》壽昌縣「條：陽關
在縣西六里，以居玉門關之南，故曰陽關」。自漢唐以來，陽關為古絲綢之路南道上的重要關隘，出
入西域的門戶之一。圖中所示為俗有「陽關耳目」之稱的漢代烽燧，用土坯蘆葦築成，殘高四‧七
公尺。

美處非筆墨所能形容，堪稱觀止。

第一五一窟（伯.163） 此為世界聞名之「敦煌石室」（在千佛洞從事研究工作者，率稱此窟為「藏經洞」。）即光緒廿六年（一九〇〇）道士王圓籙發現西夏兵亂時，秘藏於此之六朝隋唐寫經暨畫幡兩萬餘軸之處。此寶庫在窟口左側壁間小型石窟內，現有入口。其右側壁間，有唐宣宗大中五年賜沙州僧政洪䛒等敕書石刻，及清光緒三十年建立之重修千佛洞三層樓功德碑記。窟內四壁多五代宋初作大型千佛，入口兩側為等身菩薩行像。造像凡十三尊，均原作而經後世修補。壁間有婆羅謎文及西藏文題記。

第二一二窟（伯.136） 此窟有西魏繪塑宋代建築，四壁多為魏式小型千佛，入口兩側及外壁皆宋畫。中柱前方為釋迦三尊立像，左右壁前端亦各為三尊立像，中柱之左右後三方設小龕，各安一佛二羅漢，窟前左石側有天王各三，均原作後修，仍頗完整。窟前並有木造窟簷三間，為宋初乾德八年（實即開寶三年庚午歲，當西元後九七〇年）曹元忠之世所修建，有題記，斗拱彩繪均備。

第二一三窟（伯.135） 此窟以魏世繪塑及五代建築著稱。四壁有佛傳圖，盧舍那佛立像，多寶釋迦並坐像及須達拏太子摩訶薩埵等本生圖等，均極完整。中柱四周，各設一龕，龕各五像，均原作後修，尚稱完好。上段隙地所粘小泥佛，惜半已亡失。

第二一四窟（伯.130） 此窟具綜合研究價值，極為重要。有北魏造像，五代、宋初建築。此外，更包涵有三個時代之繪畫：藻井及四壁上部均為北魏畫，四壁下部為唐代供養人像，窟口兩側及外壁均有宋初畫，中柱下部亦為宋作，中柱四側各一龕，龕各三尊。入口裡側上方有小龕，像一，均北魏原作而經後世補修者。窟前屋簷三間，為五代曹義金之世所造。

窟，龕各三尊。入口裡側上方有小龕，像一（九八〇）曹延祿之世閤員清建造，尚稱完好。

簷三間，宋太平興國五年

山崖冷月　安西
陰與陽的組合，呈現出一幅日月同輝的圖畫，一九九四年攝於甘肅省安西縣境內。

漢長城遺址　敦煌

現甘肅省敦煌市西北九十公里處的小方盤城（古玉門關）西北的漢長城，長約四公里，由西向東延
伸，由沙石、蘆葦、鹼土夯築而成。基寬一‧一五公尺，高三‧二五公尺，是我國漢代北線長城保
存最完好的一段之一。

第二二四窟(伯．120) 此窟極為重要。既有精美之唐代繪塑，更有宋初之建築與壁畫。千佛洞除本窟外，無他類例。窟壁有中、小兩型之千佛，唐作；窟中兩側供養人物，則為宋畫。造像現存八尊，內有唐塑七，稍經後世補修，中尊係近世俗工所增，劣極。口外木造屋廊，是宋開寶九年(實即興國元年丙子歲，當西元後九七六年。)所建，窟簷右端有日本明治四十五年大谷光瑞探險隊隊員吉川子一郎題字。

第二四〇窟(伯．二一) 此為魏代表洞窟之一，與雲岡、龍門北魏造像亦相類似。本窟全壁中型千佛，中配以大佛，窟口後世所修，兩側均有宋畫。中柱前正龕為一佛二脅侍，左右後壁各分上下龕，上龕較小，一佛，左右各二脅侍，下龕較大，一佛，左右各二脅侍。上部隙處，粘小泥佛。全體造像風格受犍陀羅(Gandhare)式影響頗深，其時代當與雲岡龍門相頡頏。

第二五二窟(伯．97) 此窟有魏、唐塑像，足以代表兩大時代。中柱前龕現存造像五尊，主尊為多寶釋迦並坐像，至佳。左方下龕存二，上龕存一，右壁下龕存三，上龕存一，後壁下龕存二，並屬唐代原作；後壁上龕，存魏塑一，亦精。全壁大型千佛，口側為菩薩行像，均宋作。蓋此窟原為魏窟，後經歷代遞修者，唐塑保存特多，彌足珍尚。

第二五三窟(伯．95) 此為隋代繪塑代表窟，隋為六朝、李唐過渡期，故其藝術亦介乎二者之間。壁間諸佛行道圖，頗覺特色，口外有宋畫，剝落處現唐畫。造像正面五尊，左右各三，均不用龕，並原作。

第二七三窟(伯．71) 此為唐、宋繪塑混合窟之代表。左右前後壁及入口兩側外壁均有唐、五代、宋初之畫；並屬精品。造像有九，天王二，為宋作，餘均唐塑，頗為優秀。

第二七五窟(伯．61) 此窟疑是隋唐之世所開鑿。有造像五，中尊為靈鷲山釋迦說

玉門關暮色　敦煌
日落時分的玉門關遺
址景色

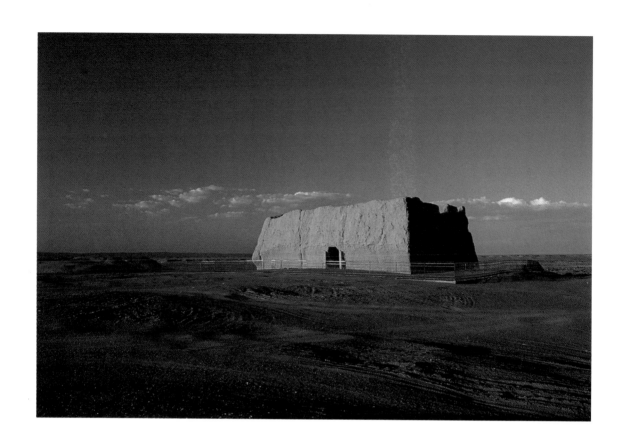

玉門關　敦煌
玉門關，位於甘肅省敦煌市西南約八十公里處的戈壁灘上，俗稱「小方盤」。是絲綢之路必經關隘，現存城垣比較完整，呈方形，東西寬約二四公尺，南北長約二七公尺，均爲黃膠土版築，面積六三三平方公尺。

法像，莫高窟僅此一例，彌足珍貴。左右各侍立二菩薩，均為原作而經後世補修者。

第三〇一窟（伯.17bis）　此窟之大涅槃像，為千佛洞諸大小涅槃像中之傑作，長達十七公尺有奇，耳鼻雖經後世補修，大體猶為唐樣，枕上圖案係宋初粧變，左右兩尊，均為宋塑。涅槃像背後（即裡壁）所繪諸羅漢菩薩比丘大王天龍八部眾等，表情真切，意匠亦佳，均宋初作。口側剝落處現有唐畫。

在上述代表洞窟以外，現存敦煌藝術研究所陳列室中的雕塑品，還有左列幾種：

（一）、北朝小型泥佛　這些浮雕的小泥佛，約有十餘塊，均係由莫高窟魏洞中撿出，多為北魏及西魏時物。

（二）、唐代石雕菩薩像　此件亦出自莫高窟，至佳，惜已中斷。

（三）、唐代石雕天王像　此件原存敦煌岷州廟，今歸研究所。全體完好，惟中斷為二。石刻造像在敦煌附近極罕見，得此二尊，可謂吉光片羽。

（四）、唐佛頭殘塑　此件原在安西萬佛峽（與莫高窟佛教藝術同一體系），深恐毀佚，故由敦煌藝術研究所運歸保存。雖屬殘破之半面，實為唐洞塑像典型。

（五）、宋代天王塑像　像係中型，原出莫高窟，宋塑白眉。

【敦煌千佛洞藝術之研究】

本文論述對象，雖只限於千佛洞的雕塑藝術，然而在河西一帶僅亞於莫高窟的安西萬佛峽（即榆林窟）和敦煌西千佛洞的繪塑作風，大都與莫高窟相同；皆是形成敦煌佛教藝術體系的有力分子，所以榆林窟的雕塑藝術，在原則上講，它和千佛洞是無大出入的。

敦煌千佛洞的雕塑藝術，雖為壁畫之名所掩，這一半因為壁畫的數量龐大，另一方面，也由於雕塑的易遭損毀，除了盜竊移動等因素外，又以其位置往往處於窟口

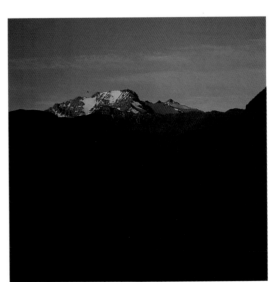

雪映山巒　肅南
圖為肅南縣境內祁連山的一部分，伏較大，頂部積雪，終年不化。

198

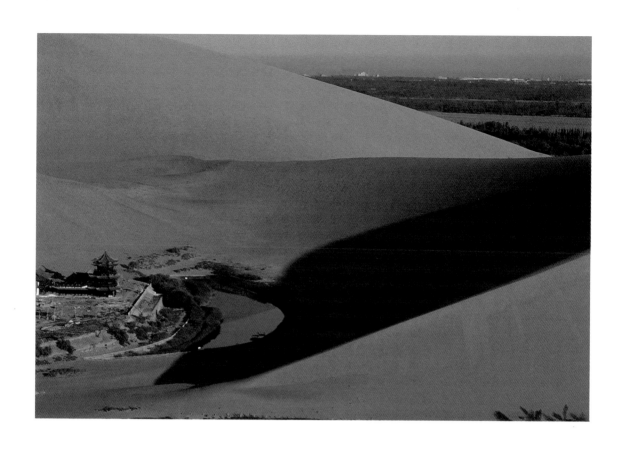

鳴沙山月牙泉　敦煌

月牙泉，古稱沙井，俗名藥泉。位於敦煌市南五公里的沙山北麓，四周沙山環抱，中間一泉澄碧，
形如彎月，平靜似鏡，故而得名。是古今中外人們遊覽之勝地。

洞外常受風日侵襲（雨量很少），故彩色多遭剝蝕。吾人在敦煌千佛洞的龕洞塑像裡，往往發現它和雲岡石窟造像的相關性至為密切，除了兩處佛像和菩薩像的面型甚為一致以外，其餘如洞中塔柱的設置、四壁佛龕的形式、屋頂天花的圖案，和佛像背光花紋的設計等，亦皆彼此相同，使人猜想到設計的工匠們可能彼此有相關之處。這些在莫高窟張編二一二、二一三、二一四、二四〇、二五二諸窟裡，可以得到很明顯的例證。

在莫高窟的魏代塑像中，每有穿著中國衣服的菩薩像，在龍門石窟裡，也有同樣的情形。從這些雕刻的手法看來，它們的時代應該是很接近的。

關於莫高窟的開鑿年代雖遠在苻秦之世，但現存有題記的洞窟，則莫早於北魏正光元年（元年當西元後五二〇年）間，因為張編第八十六洞北壁壁畫下的發願文，尚有「正光□年」諸字隱約可見。然而此一說法，亦未可確信無疑（說見下編第三章第三節）。最可靠的證據，當為張編第八十三洞（伯編一二〇號）壁畫上有西魏大統四年（五三八）和大統五年的題識。

舊說莫高窟壁畫記有年代者，以北魏正光□年（其元年為西元五二〇年）為最早，修正說則謂張編第八十六號窟壁畫下發願文中的所謂「正光」二字，本已漫漶不清，且該洞壁畫與隋洞相似，殊不類張編八十三號諸魏洞，故疑此年號並非「正光」二字，而莫高窟的題識，仍以西魏大統四年（五三八）為最古。迨敦煌研究所一九六五年在第一二五至一二六窟前清理裂縫中的沙土時，發現殘北魏繡佛下的發願文後，始證知現存莫高窟最早洞窟開鑿的時間，可以接近北魏太和初年前後。至於敦研所工作人員雖然推斷繡佛是從平城（北魏首都）一帶被人帶到敦煌來的，但據宿白氏的考證，他認為莫高窟的早期壁畫，即使早到與繡佛的時間相近，但決不會早於太和十一年（四八六），因此莫高窟第二五一、二五九以及與之相近的魏洞的年代，

麥浪　武都

甘肅省隴南山地，氣候怡人，被人們稱為「小江南」，正值六月，金黃色的小麥已到了收穫的季節。

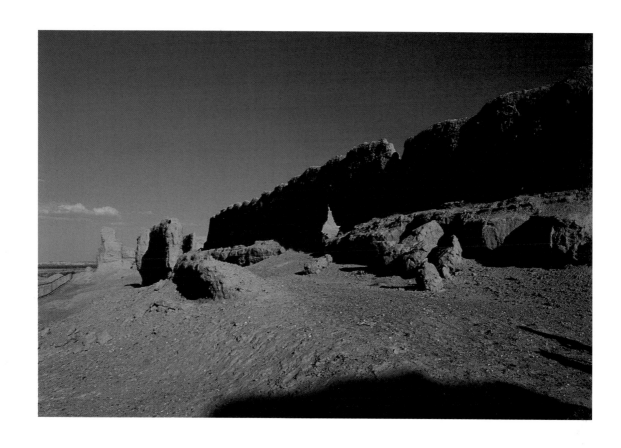

河倉城遺址　敦煌
河倉城俗名大方盤城，位於甘肅省敦煌市西北約六二公里處的戈壁灘上，西南距玉門關十一公里。
建於漢代，爲歷代西部邊防儲糧及軍需倉庫，因城臨河，故稱河倉城。城爲長方形，夯土築成，東
西長一三二公尺，南北寬一七公尺，殘存的城垣最高處爲六‧七公尺，內有土牆兩堵，隔成並連的
倉庫三間，每間長四二‧五公尺，寬爲一四‧五公尺，均向南各開一門。

就可以大致推定。更明確的說，現存莫高窟最早的洞窟的時代，不會早於雲岡第一期，而是接近第二期之初，即太和初年（四七六）前後的看法，是值得我們參考的。

研究敦煌的雕塑藝術，有兩點應該特別注意的事，一為千佛洞因礫岩材料的特殊，不宜於雕刻，故採用泥塑之法，因此除去保存塑像的形態之外，還要注意保存色彩，所以莫高窟裡只要像尚保存，色彩也大致還保存著。這是比較龍門和雲岡石刻之像，更多一種應當注意之點。與敦煌彩塑情形相類的，惟麥積山的洞窟裡，尚有少數魏塑的保存。其次是敦煌的塑像代表了各個時代，與雲岡、龍門、四川大足、廣元千佛巖、太原天龍山、南京棲霞山等處的石刻，都有可以比較研究之處，使我們對於塑像及雕像看出了相互的因果。另一點便是繪塑的合一，因為千佛洞的藝術遺存，往往發揚了繪塑不分的傳統，使繪畫和雕塑融合在一體，更顯得輝煌絢爛。有些塑像的圓光、衣服、飄帶更直接延展為壁畫，和壁畫上的人物、背景互相映輝。置身石窟之中，彷彿進入了無限廣闊的境界，無論是洞頂窟壁都有美不勝收的情景和形形色色的人物，使人頓感這些默無聲息的泥塑、畫像都有竊眸欲語的神情，甚至能聽得到他們的呼吸。在中國美術史上曾記載著唐代藝術大師擅繪畫雕塑的史實，這在敦煌得到了實證。

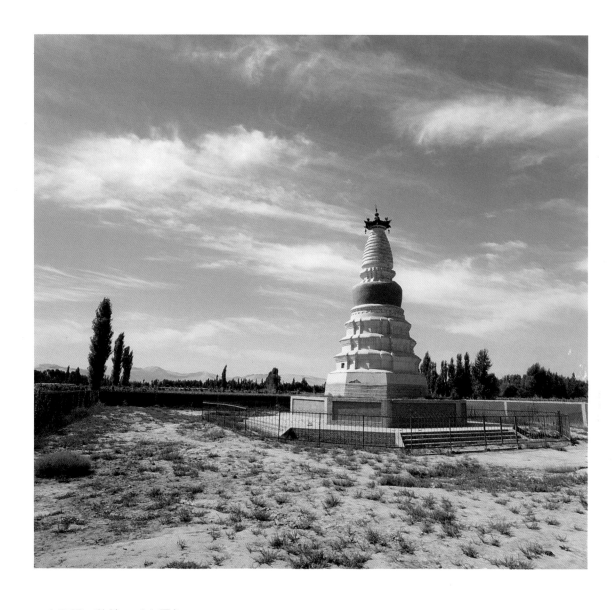

● 白馬塔　敦煌　（上圖）

白馬塔位於甘肅省敦煌市西部。塔分九層，土質，飾以白色，呈八角形，總高度爲十二公尺。相傳，西元三八四年（前秦建元二十年）龜茲國高僧鳩摩羅什東來傳教，由於千辛萬苦，馱經文的白馬死於敦煌，當地崇信佛教的人們將白馬葬於城中，並紛紛捐款建了此塔，故名白馬塔。

● 慶陽北石窟　西峰　（右頁圖）

北石窟寺，位於甘肅省西峰市西南十七公里的蒲河、菇河交江處東岸的寺溝川內，開鑿於北魏永平二年（西元五○九年），與涇川縣南石窟均爲當時涇川刺史奚康生所建。兩岸南北對峙，故分別稱爲北石窟寺和南石窟寺，北石窟寺歷經西魏、北周、隋、唐、宋等朝代修建，現存窟龕二九五處，石雕造像二一二五身。並有宋、明、清石碑七座，各代題記一百五十多條，主要窟龕現今保存的基本完好。

【圖版索引】

三危山　敦煌　八

鳴沙山　敦煌　九

鳴沙山　敦煌　一〇

鳴沙山風雲　敦煌　一一

大漠行　敦煌　一二

駝影　敦煌　一三

漠海方舟　敦煌　一四

沙漠中秋　敦煌　一五

戈壁落日　敦煌　一六

戈壁旋風　敦煌　一七

藍天、白雲、紅柳　安西　一八

宕泉河　敦煌　一九

戈壁綠洲　安西　二〇

牧羊曲　肅北　二一

戈壁紅柳　安西　二二

祁連雪山　酒泉　二三

綠色的希望　肅南　二四

高原鹿場　肅南　二五

黃土塬　西峰　二六

山韻　夏河　二七

河源　瑪曲　二八

雨後　夏河　二九

白石崖　夏河　三〇

生靈　安西　三一

則岔牧場　碌曲　三二

夕陽　敦煌　三三

月系古剎　敦煌　三四‧三五

窟室形制　莫高窟第二七五窟　建築　北涼　三六

窟室形制　莫高窟第二五四窟　建築　北魏　三七

窟室形制　莫高窟第二五九窟　建築　北魏　三八

窟室形制　莫高窟第二六〇窟　建築　北魏　三九

窟室形制　莫高窟第二八五窟　建築　西魏　四〇‧四一

窟室形制　莫高窟第二八八窟　建築　西魏　四二‧四三

窟室形制　莫高窟第二四八窟　建築　西魏　四四

窟室形制　莫高窟第二四九窟　建築　北周　四五

窟室形制　莫高窟第二八窟　建築　北周　四六

窟室形制　莫高窟第二〇五窟　建築　隋代　四七

窟室形制　莫高窟第二二窟　建築　隋代　四八

窟室形制　莫高窟第二二七窟　建築　隋代　四九

窟室形制　莫高窟第二〇三窟　建築　隋代　五〇‧五一

窟室形制　莫高窟第三三窟　建築　初唐　五二

窟室形制　莫高窟第三二窟　建築　盛唐　五三

窟室形制　莫高窟第四五窟　建築　初唐　五四

窟室形制　莫高窟第二〇窟　建築　盛唐　五五

窟室形制　莫高窟第二一七窟　建築　盛唐　五六

窟室形制　莫高窟第五窟　建築　盛唐　五七

窟室形制　莫高窟第六一窟　建築　五代　五八

窟室形制　莫高窟第十六窟　建築　初唐　五九

窟室形制　安西榆林第三窟　建築　西夏　六〇

苦修佛　彩塑　北魏　六一

交腳彌勒菩薩　彩塑　北魏　六二

菩薩　彩塑　北魏　六三

交腳彌勒菩薩　彩塑　北涼　六四

思維菩薩　彩塑　北涼　六五

佛　彩塑　北魏　六七

禪僧像　彩塑　西魏　六九

彩塑一鋪　彩塑　隋代　七〇

菩薩　彩塑　西魏　七一

力士　彩塑　北周　七二‧七三

菩薩　彩塑　隋代　七四

彩塑一鋪　彩塑　隋代　七五

羽人　彩塑　北周　七七

群像一組　彩塑　初唐　七八

菩薩　彩塑　初唐　七九
佛與菩薩　彩塑　初唐　八○
菩薩　彩塑　初唐　八一
彩塑一鋪　彩塑　初唐　八二·八三
佛　彩塑　盛唐　八四
菩薩與弟子　彩塑　盛唐　八五
菩薩與弟子　彩塑　盛唐　八六
供養菩薩　彩塑　盛唐　八七
供養菩薩　彩塑　盛唐　八八
彩塑一鋪　彩塑　盛唐　八九
大佛　彩塑　盛唐　九○·九一
菩薩　彩塑　盛唐　九二
迦葉、菩薩、天王　彩塑　盛唐　九三
阿難、菩薩、天王　彩塑　盛唐　九四
菩薩　彩塑　盛唐　九五
迦葉　彩塑　盛唐　九六
阿難　彩塑　盛唐　九七
舍利佛　彩塑　盛唐　九八
地神　彩塑　盛唐　九九
力士　彩塑　盛唐　一○○
臥佛　彩塑　中唐　一○一
臥佛全景　彩塑　中唐　一○二
供養菩薩　彩塑　盛唐　一○三
菩薩　彩塑　盛唐　一○四
菩薩（局部）　彩塑　盛唐　一○五·一○六·一○七·一○八·一○九
菩薩　彩塑　晚唐　一一○
菩薩　彩塑　晚唐　一一一
菩薩　彩塑　晚唐　一一二
菩薩　彩塑　中唐　一一三
菩薩　彩塑　晚唐　一一四
洪䛒高僧像　彩塑　晚唐　一一五

天王　彩塑　宋代　一一六
金剛力士　彩塑　宋代　一一七
彌勒佛窟　彩塑　宋代　一一八
同心供養　彩塑　盛唐　一一九
韻律　盛唐　一二○
禪僧　晚唐　一二一
尸毗王本生　壁畫　北魏　一二二
摩訶薩埵太子捨身飼虎　壁畫　北魏　一二三
阿修羅　壁畫　西魏　一二四·一二五
狩獵圖　壁畫　西魏　一二六
天宮伎樂　壁畫　西魏　一二七
佛傳　壁畫　北周　一二八
雙飛天　壁畫　西魏　一二九
伏羲女媧　壁畫　西魏　一三○·一三一
馴馬圖案　壁畫　西魏　一三二
平棊圖案　壁畫　北周　一三三
說法圖　壁畫　初唐　一三四
菩薩　壁畫　初唐　一三五
帝釋天妃　壁畫　隋代　一三六·一三七
寶雨經變　壁畫　初唐　一三八
憑欄天女　壁畫　初唐　一三九
乘象入胎　壁畫　初唐　一四○
夜半踰城　壁畫　初唐　一四一
飛天　壁畫　初唐　一四二
樂隊　壁畫　初唐　一四三
飛天　壁畫　初唐　一四四
飛天　壁畫　盛唐　一四五
藻井圖案　壁畫　初唐　一四六
阿彌陀經變　壁畫　盛唐　一四七
供養菩薩　壁畫　盛唐　一四八
維摩詰　壁畫　盛唐　一四九
飛天　壁畫　中唐　一五○·一五一
舞樂圖　壁畫　中唐　一五二
觀無量壽經變　壁畫　盛唐　一五三
建築　壁畫　盛唐　一五四
說法圖　壁畫　盛唐　一五五

法華經變 壁畫 盛唐 一五六
幻城喻品 壁畫 盛唐 一五七
幻城喻品（局部）壁畫 盛唐 一五八
女剃度 壁畫 盛唐 一五九
雨中耕作 壁畫 中唐 一六〇
彌勒經變 壁畫 盛唐 一六一
揩齒圖 壁畫 晚唐 一六二
于闐國王供養像 壁畫 五代 一六三
供養菩薩 壁畫 元代 一六四
千手千眼觀音經變 壁畫 元代 一六五
菩薩 壁畫 元代 一六六
婆藪仙 壁畫 元代 一六七
酒肆 壁畫 宋代 一六八
唐僧取經 壁畫 西夏 一六九
唐僧取經 壁畫 西夏 一七〇
長眉羅漢 壁畫 元代 一七一
歡喜金剛 壁畫 元代 一七二
漢簡 漢代 一七三
象牙佛（正面）唐代 一七四
象牙佛（背面）唐代 一七五
三足陶案 西晉 一七六
陶燈 西涼 一七七
石室遠眺 敦煌 一七八
莫高窟全景 敦煌 一七九
宋代萃塔 敦煌 一八〇
舍利雙塔 敦煌 一八一
崖壁與牌樓 敦煌 一八二
九層樓全景 敦煌 一八三
榆林窟全景 安西 一八四
殘窟之一 敦煌 一八五
崖壁與塔 安西 一八六
殘窟之二 敦煌 一八七

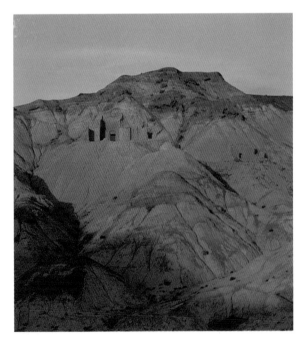

東千佛洞石窟　安西

莫高晨曦 敦煌 一九〇
峰燧 敦煌 一九一
陽關遠眺 敦煌 一九二
西千佛洞全景 敦煌 一九三
山崖冷月 安西 一九四
漢長城遺址 敦煌 一九五
玉門關暮色 敦煌 一九六
玉門關遺址 敦煌 一九七
雪映山巒 肅南 一九八
鳴沙山月牙泉 敦煌 一九九
麥浪 武都 二〇〇
河倉城遺址 敦煌 二〇一
慶陽北石窟 西峰 二〇二
白馬塔 敦煌 二〇三

攝影者簡介
吳　健

1963　出生於甘肅省酒泉市
1981　參加敦煌研究院文物攝影工作至今
1989　畢業於天津工藝美術學院攝影藝術系
1900　擔任敦煌研究院攝影錄相部副主任
　　　　加入中國攝影家協會
　　　　甘肅青年攝影家協會高級會士
1992　列入《中國當代藝術界名人錄》第一卷
1997　列入《世界名人錄》第二卷
　　　　任中國文物攝影學會理事
　　　　被評爲「甘肅省青年攝影十佳」

畫集：《中國美術全集‧敦煌彩塑》、《中國石窟‧安西榆林窟》、
　　　　《中國石窟雕塑全集‧敦煌彩塑》、
　　　　《敦煌石窟藝術‧第二九〇窟》、《絲路勝跡》等

展覽：
1992　台灣屏東舉辦〈宗教、自然與人〉攝影展
1994　北京舉辦巨幅〈敦煌藝術攝影展〉
1996　日本舉辦巨幅〈中國敦煌寫眞展〉